U0005008

台灣民俗藝術
7

臺灣

皮影戲

◎ 邱一峰著

晨星出版

重現民俗藝術之美

中華民俗藝術基金會執行長
林明德

　　民俗藝術，乃指流傳於各民族與地方特有之傳統藝能與技術，包括：表演藝術、器物製造技能等。它的內涵豐繁，形式多樣，是俗民文化的具體表現。台灣族群多元，潛藏民間的民俗藝術，不僅流露民族意識與情感，也呈現多樣的美感經驗，毋庸置疑的，這是台灣族群的偉大傳統與文化資產。

　　七〇年代，台灣社會急遽轉型，人民生活與價值觀念產生很大的改變，直接衝擊了俗民文化，更影響了民俗藝術的命脈與生機。加上廟宇文化消褪，低級趣味充斥，大眾對民俗既陌生又鄙視，遑論民俗藝術的存活與價值，馴至民俗藝術的原始意義與美學，在歲月流轉中，逐漸走出人們的記憶。經過一場鄉土文學論戰後，文化主體意識逐漸浮現。一九七九年，一群來自不同領域的文化工作者反思台灣的人文現況，呼籲搶救瀕臨滅絕的文化資產，並成立「中華民俗藝術基金會」，大家共識：「維護民俗藝術，傳承民間藝人的精湛技藝，以提高民俗文化的學術價值，充實精神生活。」為了落實此一理念，於是調查、研究兼顧，保存、傳習並行，為台灣民俗藝術注入活力，也帶來契機。

　　之後，一些有心人士紛紛投入民俗藝術的維護，幾年之間，基

金會、文物館、博物館、美術館、民俗村、文史工作室，相繼成立，替急驟轉型的台灣社會，留下許多珍貴的人文資源。政府也意識到文化建設的趨勢，自一九八一年起，先後成立文化建設委員會與各縣市立文化中心，以推動「文化即是生活，生活即是文化」的理念。

一九八二年，總統令公布《文化資產保存法》，使文化政策與實施有了根據。

一九八四年，文建會為落實文化教育的推廣和文化觀念的溝通，邀請學者專家撰寫「文化資產叢書」，內容包括古蹟、古物、自然文化景觀、民族藝術、民俗及有關文物。一九九七年，國立傳統藝術中心籌備處為提供大家認識、欣賞傳統藝術的內涵，規劃「傳統藝術叢書」。兩類出版令人耳目為之一新，也締造了階段性的里程碑，其意義自是有目共睹的。不過，限於條件與篇幅，有些專題似乎點到為止，仍有待進一步去充實與發揮。

艾略特（T.S.Eliot,1888～1965）在〈傳統和個人的才能〉中曾說：「傳統並不是一個可以繼承的遺產，假如你想獲得，非下一番苦工不可。最重要的是傳統含有歷史的意識，……這種歷史的意識包含一種認識，即過去不僅僅具有過去性，同時也具有現代性。……這種歷史的意識是對超越時間即永恆的一種意識，也是對時間以及對永恆和時間合而為一的一種意識：這是一個作家所以具有傳統性的理由，同時也是使一個作家敏銳地意識到自己在時代中的地位以及本身所以具有現代性的理由。」（見杜國清譯《艾略特文學評論選集》）艾略特的論述雖然針對文學，但此一文學智慧也適合民俗藝

術的解釋，尤其是「歷史的意識」之觀點，特具識照，引人深思。

我們確信民俗藝術與現代生活不僅可以並存而且可以融匯，在忙碌的生活時空，只要注入些優美的民俗藝術，絕對有助於生命的深化、開展，文化智慧的啓迪，從而提昇生活素質（quality of life）。因爲，民俗藝術屬於「地方精神」，是「一種偉大的存在」。

人不能盲目的生活，蘇格拉底（Socrates,469?～399B.C.）云：「沒有經過反省的生命是不值得活的。」因爲文化的反思，國人在富裕之後對充實精神生活與提昇生活素質有了自覺，重新思索民俗藝術的意義，加上鄉土教材的迫切需求，於是搶救民俗藝術的呼籲，覓尋民俗藝術的路向，一時蔚爲風氣。

基本上，民俗藝術具有歷史、文化與藝術價值等特質，是文化資產的重要環節，也是重塑鄉土情懷再現台灣圖像的依據。更重要的是，民俗藝術蘊涵無限元素，經過承傳、轉化，往往能締造無限的契機，展現無窮的活力。例如：「雲門舞集」吸收太極引導、九轉金丹，創造新舞碼——水月，表現得多采多姿；「台北民族舞蹈團」觀摩藝陣，掌握語言，重編舞碼——廟會，騰傳國際；攝影大師柯錫杰的民俗顯影，民俗藝術永遠給他創作的靈感；至於傳統廟會的許多元素，更是現代藝術的觸媒，啓發了豐碩多樣的作品。

二十多年來，基金會立足臺灣社會，開風氣之先，把握民俗藝術脈搏，累積相當豐饒的資源。爲了因應時代趨勢，我們有系統的釋放各類資源，回饋社會大眾，於是規劃「臺灣民俗藝術」叢書，範疇概括：宗教、傳統建築、傳統表演藝術、民間工藝、飲食與休

閩文化。每類由概論開端，專論接續，自成系統。作者包括學者專家，均爲各領域的菁英；行文深入淺出，理趣兼顧；書型爲二十五開本、彩色，圖文並茂，以呈現視覺美感。

　　「發掘族群人文、整合民俗藝術」，是我們堅持的目標也是夢想。叢書的推出，毋寧說明了夢想的兌現，更標幟嶄新的里程碑。希望叢書能再現臺灣圖像，引導大家進入多采多姿的民俗世界，領略民俗藝術之美。

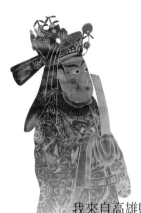

出將入相影窗中

林 明 德

我來自高雄縣漁村，也可說是「皮戲」的故鄉。童年時候，經常隨著廟會節慶婚禮酬神追逐戲路；佇立影窗前，凝神夢幻舞台，在光影中辨識生旦淨丑。

有趣的是，福德皮影戲團創辦人林文宗先生，既同宗又同鄉；小時候，我經常被祖父指派到「文宗伯」家「請戲」，當然也是他的戲迷。他的兒子林淇亮，是吾鄉數十年來喜慶的要角：拿手的扮仙戲，既酬神也經營熱鬧氣氛。

「皮戲」，陪我走過童年歲月，並且留下深刻的回憶。

從世界戲劇史上看，皮影戲可說是最古老的劇種之一，它利用燈光，將影偶投於布幕以表演故事。由於運用光與影的效果，產生獨特的藝術與表演型態，我曾撰寫一副對聯來形容它的特色：「影窗舞台潮調裡，出將入相影光中。」

皮影戲隨先民傳入台灣後，歷經各個不同的發展階段，逐漸成為民俗藝術的重要環節，是民眾調劑身心的娛樂，也是寺廟慶典、節令祭祀、婚禮酬神等儀式的重要角色。

多年前，文建會正視皮影戲瀕臨滅絕處境，積極搶救此一古老文化瑰寶，於是研究與保存並行。中華民俗藝術基金會接受委託，進行【皮影戲「復興閣」許福能技藝保存計畫】、【「福德皮影戲團」林淇亮技藝保存計畫】。當時，一峰就讀台大中文所碩士班，

被邀請擔任其中一專案的助理，連續三年的計畫，他全心投入經典劇目錄影，腳本、曲譜、潮調的整理，並撰寫《許福能生命歷程》一書。這期間在曾永義教授的指導下，完成碩士論文《台灣皮影戲研究》。

對基金會而言，這是件令人欣慰的事，我們帶領年輕人走進民俗藝術領域，透過田野調查，歸納資料、撰寫論文，導引專案助理進入學術研究層次，實踐了「學者誕生於專案計畫中」的夢想。

二○○一年，我開始與晨星合作策劃「台灣民俗藝術」系列主題出版，範疇概括宗教、傳統建築、傳統表演藝術、民間工藝、飲食與休閒文化等，並向一峰邀稿，希望他撰寫《台灣皮影戲》，一峰欣然同意，而且說：是該回饋基金會的時候了。當下讓我感動不已。一年後，他完成任務，繳交成果。

《台灣皮影戲》八章約八萬字，作者深入淺出介紹台灣皮影戲的源流、發展、表演形式、皮影戲神，以及目前各戲團的組織，同時比較台灣與中國皮影戲的異同，最後討論皮影戲的現況與未來。由於作者入乎其中，又出乎其外，所以論述都能切合實際，展現積極的意義，為皮影戲的發展提供一個可能的思考方向。

皮影戲，或稱影戲、皮猴戲，吾鄉稱為「皮戲」，它聚集宗教、文學、雕刻、雜技、繪畫、光影於一身，成為一種綜合藝術。《台灣皮影戲》透過圖文循序漸進揭開奧秘，引導大家觀照其藝術特質與魅力，同時也替台灣戲劇史開拓視野。我想一峰的用心與努力是值得肯定的。

台灣民俗藝術 ⑦

台灣皮影戲

Contents 目次

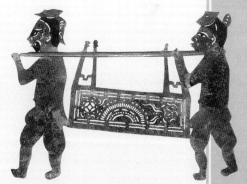

第一章　皮影戲概說

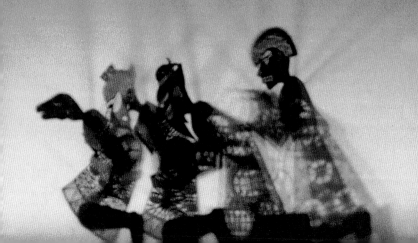

第一章 皮影戲概說

一、什麼是「皮影戲」？

「影戲」，是利用影子和光影效果來表演的一種戲劇。中國的影戲，根據宋人的筆記，大致可分為「手影戲」、「紙影戲」及「皮影戲」三大類。[①]

手影戲，是利用人的十個手指借光弄影來表演各色人物、花草蟲魚、飛禽走獸，甚至簡單的小故事等最原始的一種影戲，其存在的歷史最為悠久，也許在人類發現影子存在的同時，就已經有這種簡單的影子遊戲。直到今日，時下的一些兒童們仍舊興味盎然的把玩著手指，利用手指的投影來變化各種造型，例如：兔子、小狗或者飛翔的老鷹，而且不太需要藉助其他的道具，既隨興又方便，因此從古至今手影戲未曾間斷過，相信在將來也不會消失。

南宋灌圃耐得翁《都城紀勝》的〈瓦舍眾技〉條將手影戲列為「雜手藝」的一種，與踢瓶、弄碗、放爆仗、打彈等並列。[②]宋洪邁（1123～1202）《夷堅志》卷三十七第三〈普照明顯〉條記載有一位僧人曾為手影戲占偈：「華亭縣普照寺，僧惠明者，……嘗遇手影戲者，人請之占頌，即把筆書云：『三尺生綃作戲臺，全憑十指逞詼諧。有時明月燈窗下，一笑還從掌上來。』」[③]然而，手影戲的表現方式侷限很大，表演內容也因此受到極大的限制，再加上耐得翁《都城紀勝》中也將之列入「雜手藝」之一，並在同書同條另立有「影戲」一項，可見它與一般所認為的影戲有別，非為正宗，充其量只能算是用手指變化造型投影的遊戲而已。因此，本篇所言「影戲」並不包括

「手影戲」。當然，若談到影戲的起源，不可否認的，這種原始的手影表演方式，對於後來的影戲發展，應該具有相當的影響力。

紙影戲和皮影戲，則是用紙或獸皮雕鏤成人物和動物形體的平面偶像，以燈光映於帷幕上來表演故事的一種較為複雜的影戲，也是本文所指的對象。由於它必須藉助物體（即影偶）來表演，就廣義而言，也是屬於傀儡戲的一種，且由於戲偶本身為平面的造型，因此又稱為「平面傀儡」。但如今的「傀儡戲」已多為提線木偶戲和杖頭木偶戲的專稱，故使用「皮影戲」的名稱既直接又容易明瞭，並已成為偶戲表演藝術的主流之一，與傀儡戲、布袋戲並稱為三大偶戲，也是中國一項傳統的綜合性民俗藝術。

二、起源與傳說

一般相信，中國影戲的歷史源遠流長，但是由於影戲自身的神祕性，加上它在傳統封建社會裡不受統治階層的重視，缺乏文字記載，因此它的起源至今依然撲朔迷離、茫然難辨。歷來研究影戲的學者，都各持己說，意見紛紜，其中有「外來說」[④]，認為影戲是由外國輾轉傳入中土的，但是大多數的學者都認同影戲應是源於中國本土的說法。

然而，中國影戲到底源於何時，迄今為止，便有四種說法[⑤]：一為周代[⑥]，二為漢代[⑦]，三為唐、五代[⑧]，四為宋代[⑨]。由於資料不足，很難明確論斷，但是「周代說」毫無根據，純為臆測；「漢代說」為民間傳說，且與方術界限不清；「宋代說」則因當時影戲已臻於繁盛，是影戲的高峰期，不可能是源流；而唐、五代的年代早於高峰之

前，若說影戲源於此段時間，似較合理。但是，唐、五代影戲相關的直接資料，迄今仍未發現。因此，若要證明「唐五代」說，還需要多方參酌比較，並且要有正確的推論。

關於影戲起源的觀點，江玉祥先生在《中國影戲》一書中寫道：

> 欲明影戲的起源，首先要搞清楚何謂影戲？顧名思義，「影戲」是弄影為戲，包括「弄影」和「影戲」兩個部分。「弄影」近代皮影藝人叫「提影子」（或「走影子」），關鍵是操縱影人的技巧，應屬技藝的範疇。「影戲」是指操縱影人模仿真人演戲，這裡包含兩層意思：第一，影戲的產生必在真人演戲之後；第二，影戲亦屬戲劇之一種，已跟表演弄影的技藝有別，它應具有戲劇的特點。因此，影戲考源的途徑應分兩步：首先必須考察弄影技藝從何而生？其次要研究弄影技藝在什麼條件下、什麼時候演變成了影戲？⑩

江先生的說法頗為有理，在其所言的兩層意思中，第一層已直接否認了孫楷第先生的說法⑪，認為人戲的演出形式必產生在影戲之前，但這僅止於「戲」的成分而言。不可否認的，影子的發現與弄影變化為戲比弄影技術形成還早，一旦它成為戲劇，弄影技術也只是構成這門綜合藝術的其中一個因素而已，此即江先生所說的第二層意思。不過，無法否認的是，影戲在形成之後與人戲之間彼此也互相影響著。影戲在開始形成時固然是模仿自人戲的演出，但後來的人戲表演形式中亦多有仿自影戲及偶戲者，有的是動作，有的是音樂和腔

調，有的甚至是整個故事劇本，此點在現今保存的各地方劇種中仍然是顯而易見的。[12]

　　迄今爲止，有關影戲的起源，以源於漢代的傳說最被廣泛引用，而且最爲大眾津津樂道。[13]這個說法，主要來自於宋代高承《事物紀原》卷九〈影戲〉條的記載：

　　故老相承，言影戲之源，出於漢武帝李夫人之亡，齊人少翁言能致其魂。上念夫人無已，乃使致之。少翁夜爲方帷，張燈燭，帝坐他帳，自帳中望見之，彷彿夫人像也，蓋不得就視之。由是世間有影戲。歷代無所見。[14]

·李少翁以羊皮製成人形，讓漢武帝於帳外觀之，一解武帝思念李夫人之苦

這條記載，一般咸認是皮影戲起源最早的一個有力的根據，但其中的問題頗多。

　　此外，影戲源於漢代的傳說，還另有兩個：一始於楚漢相爭之際，張良在城樓用以迷惑敵人之設影，為中國影戲之起源[15]；一始於西漢文帝劉恆之時，據說當時宮妃把桐葉剪成人形，映在紗窗之上哄著太子玩耍。[16]秦振安先生在《中國皮影戲之主流——灤州影》一書中，對於以上二說提出看法，認為前說「張良用以成形的可能是人，或其大如人之物，因影若不大便不足以使敵感到迷惑。至於影戲所用者，則是頗小的影人，由於兩者用以成形的實體不同，因此如說影戲始於張良，其理似不盡恰當。」[17] 至於後者，他則以為「這可能是最早用影子所作的一種把戲，此說比較接近實際。」[18]。

·西漢文帝時，宮妃把桐葉剪成人形映在紗窗上哄太子玩耍

　　另外，還有流傳於民間皮影戲藝人的傳說，認為皮影戲乃是由其所供奉的戲神「田府老爺」（即「田都元帥」，簡稱為「老爺公」）所創。據說，老爺公原本是一位元帥，鎮守在國界邊關。然而，戍守邊關的兵士離家背井遠道而來，時日一久，思鄉之情日益殷切，戰鬥意志也日益消靡。元帥為了提振士氣，於是想了一個方法：在城牆上利用影人來演述一些中原故鄉大家熟悉的民間故事，以慰藉他們的心靈，由是士氣大振。而這些兵士在回到故土後，便有人模仿這樣的演出形式，在民間演出，受到廣大的歡迎，然後有更多的人將之帶到各地去，於是慢慢的傳播開來，成為各地方普遍而受歡迎的影戲。[19]當然，這種傳說在藝人之間口耳相傳，無從稽考，我們姑且將之列為傳說的一種。

　　以下，我們不妨深入討論漢武帝和他的愛妃李夫人的一段傳說。這段傳說，從漢至宋，多所記載，包括：西漢司馬遷《史記・孝武本紀》、東漢班固《漢書・外戚傳》、《漢書・郊祀志》、東漢桓譚《新論》、東漢王充《論衡・自然篇》、晉干寶《搜神記》卷二、晉王嘉撰、梁蕭綺錄《拾遺記》卷五、《太平御覽》卷七百引《漢武內傳》、唐白居易《新樂府・李夫人》以及宋高承《事物紀原》卷九〈影戲〉條。其中雖難免有出入之處，但本事大同小異，是屬於同一類的傳說。如果我們將眼光由史實轉移到民俗來看，從故事中人名的歧異（或李夫人、王夫人；或李少君、少翁、或董少君）、世代相傳、故事愈演愈繁等這些特徵看來，說明這只不過是一個民間傳說。演變到現在，坊間甚至出現了以下的說法：

天上有個李老君，地上有個李少君。李少君是山東人，漢武帝時他已經活了一千多年啦。當時，漢武帝一個最寵愛的妃子李夫人死了，漢武帝常常思念她，一入睡便夢見她，醒來又不見面了。因此，漢武帝很苦惱，就把李少君請來，問他能不能讓自己再親眼見上李夫人一面。……過了好些年李少君才回來，……那種青石頭總算是找回來了。李少君便向漢武帝要來了李夫人的像，依圖刻形，做成了一個石人。這天晚上，李少君把石人放在輕紗帷幕後面，裡面點了蠟燭，然後請漢武帝來看。漢武帝走到這房裡一看，果然是李夫人坐在床上。李夫人見漢武帝走進門來，就慢慢從床上站起身來，先向漢武帝施禮問安，隨後又翩翩起舞。漢武帝看得發了呆。過了一會兒，他情不自禁地往前走去，想跟李夫人說句話兒。就在這時，忽然眼前一晃，李夫人不見了。……漢武帝心裡也很後悔，不過，總算是又親眼望見了李夫人的影子。……李少君經過這一次出海尋石的磨難，也大大傷了元氣，不久就死去了。……

可是過了一段時間，漢武帝還是想念李夫人，……這時候，又來了一個叫李少翁的。據說是李少君的徒弟。「少翁」就是「少年老成」的意思。看樣子他還像個少年人，可是實際上也有二百多歲了。李少翁進了宮，也和李少君一樣能讓漢武帝在帷幕外邊看到李夫人。還能跟李夫人說幾句話。但他沒有李少君的本領大，不是用石頭人，而是用驢皮、羊皮、牛皮人。這些做成了李夫人模樣的小人，每次用過後，就放在石臼裡舂碎，做成藥丸，讓漢武帝吃下去。慢慢地漢

武帝再不做夢思念李夫人了，身體也漸漸地好起來。

　　從那以後，又不知過了多少年，民間也就有了皮影子戲。據說都是李少君和李少翁傳授下來的。現在陝西潼關外還有一座「靈夢臺」，就是皮影藝人為紀念祖師爺李少君和李少翁而建造的。每年臘月裡，皮影戲藝人們還要到那裡去祭典一番。⑳

　　很明顯地，這篇傳說故事可以說是集上列各篇歷史典籍文章之大成者，內容不但頗多穿鑿附會，亦摻雜了不少作者自己的臆測與想像，顯見民間傳說的謬誤，經過口耳相傳之後，訛變之大，令人啼笑皆非。至於篇末所提陝西潼關「靈夢臺」一事，不知是否真有其事，尚待查證。

　　然而，從這些大同小異的資料中，我們可以得到以下的訊息：漢武帝自帳中望見的李夫人，乃是方士根據夫人的「丹青畫」（白居易）「以方術作夫人形」，「蓋非自然之真」（王充），故「不得就視」（班固、干寶），「宜遠望，不可逼也」（王嘉）。亦即漢武帝所見的僅僅是「似夫人之狀」（桓譚）、「如李夫人之貌」（班固）的影子罷了。

　　再者，李夫人傳說中的方士其所用的道具為：「夜張燈燭、設帷帳」（班固），「命工人依先圖刻作夫人形」（王嘉），「置於輕紗幕中」（《漢武內傳》），「令帝居他帳，遙望之」（干寶）。這些敘述簡直就和表演影戲的設備及方式完全相似，難怪眾多學者逕指此即為後世影戲形式的淵源。

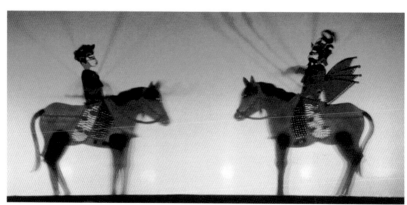

· 影戲藉著燈光的變化來製造效果

　　不過，儘管方士爲漢武帝致魂的方術，類似今日皮影戲藝人提弄影偶的技藝，姑且稱之爲「弄影術」，但仍不能謂之曰「影戲」。王國維先生說：「然後代之戲劇必合言語、動作、歌唱，以演一故事，而後戲劇之意義始全，故眞戲劇必與戲劇曲相表裡。」[21]王國維先生所謂完全意義的戲劇，是指「兼由音樂、歌唱、舞蹈、表演、說白五種技藝，自由發展，共同演出一故事，實爲眞正戲劇也。」[22]事實上，從戲劇發展史來看，單有科白或歌舞，也可成戲，如參軍戲和踏搖娘，但關鍵在於能否演出一個故事。江玉祥先生曾就上述各傳說，配合王國維先生所提，嘗試分析方士爲漢武帝致魂的場面是否具有戲劇的因素：

　　音樂 —— 無；

　　歌唱 —— 無；

　　舞蹈 —— 無；

　　表演 ——「還帷坐而步」（干寶）、「出入宮門」（王充）；

說白 ── 無；

故事 ── 無。[23]

江先生的結論認為，儘管「致魂」的場面是漢武帝和李夫人故事中的一幕，但其本身並無故事性可言，它與戰國時代「客有為周君畫莢者」同一類，頂多只可稱為弄影技藝，尚不能遽稱為影戲。

再看前文所提的另外兩個傳說：陳平弄影退敵，以及漢文帝宮妃用桐葉刻成影人哄弄太子，它們是否為影戲淵源的關鍵，並不在於所用影人的大小與影戲所演的影偶尺寸相不相似的問題──何況宋代影戲的影人有分大中小三類[24]，其中的大影人一類其體與人大小相近[25]，並非均用小影人演出──關鍵在於此二說是否已構成「影戲」的

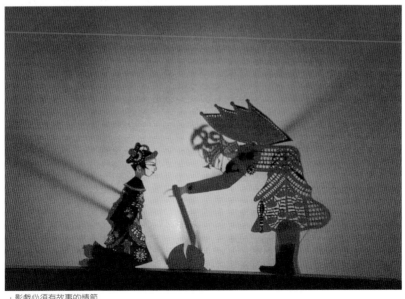

· 影戲必須有故事的情節

條件而定。如前所言，陳平運用影人退敵或者剪桐葉成人形，目的只是在於「弄」，充其量也只能稱之為「弄影」，並沒有形成「影戲」的條件。

當然，不可否認的，影戲的形成和弄影術有很大的關係。當弄影術發展到一定的條件之後，就可能會產生影戲了。不過，這中間發展和演變的過程，是需要一段相當漫長的歲月的。

三、古代有關影戲的記載

從李少翁弄影致魂的傳說到影戲演出的繁盛普遍，歷經千餘年，中間並無影戲資料的記載。到了北宋仁宗（1023～1063）時，才陸續見之於各種筆記野史中。因此，不少學者斷言，中國影戲應始於宋朝，所依據的是北宋高承所著的《事物紀原》卷九「影戲」條：

故老相承，言影戲之源，出於漢武帝李夫人之亡，齊人少翁言能致其魂。上念夫人無已，乃使致之。少翁夜為方帷，張燈燭，帝坐他帳，自帳中望見之，彷彿夫人像也，蓋不得就視之。由是世間有影戲。歷代無所見。宋朝仁宗時，市人有能談三國事者，或採其說加緣飾做影人，始為魏、吳、蜀三分戰爭之像。

關於這條資料，周貽白先生在〈中國戲劇與傀儡戲影戲〉以為：「高承為宋人，其謂『歷代無所見』，所知較今日耳目為近。且明言

採市人所談三國事作爲『影人』，則影戲當始於北宋。」㉖ 值得注意的是，遠在北宋的高承都指明了「歷代無所見」，且直至今日，我們也尚未發現更早於此的記載，因此對於影戲起源的眾多說法，依然只能停留在推論與擬測的階段，無法得到眞正的答案。

高承是宋神宗元豐（1078～1085）年間人，比他更早的張耒則在其所著的《明道雜志》中，記載了一段北宋弄影戲「斬關羽」的故事。

京師有富家子，少孤、專財。群無賴百般誘導之。而此子甚好看弄影戲。

每弄至斬關羽，輒爲之泣下，囑弄者且緩之。一日，弄者曰：「雲長古猛將，今斬之，其鬼或能祟，請既斬而祭之。」此子聞甚喜。弄者乃求酒肉之費，此子出銀器數十。至日，斬罷，大陳飲食，如祭者。群無賴聚享之，乃白此子，請遂散此器。此子不敢違，於是共分焉。舊聞此事，不信。近見事有類是，聊記之，以發異日之笑。

張耒，字文潛，楚州淮陰人，生於宋仁宗皇祐四年（1052）壬辰，卒於宋徽宗政和二年（1112）壬辰，《宋史》卷414〈文苑傳〉和《東都事略》中都有他的事蹟記載。他在紹聖初年曾知潤州（1094～1096），距宋仁宗朝末年只有三十年，所記「舊聞此事」，當是指仁宗時事。此段記載可與高承《事物紀原》所記互證，它是現有宋人記載「影戲」資料中最早的一條，可信度相當大。

宋仁宗時，影戲「始為魏、蜀、吳三分之像」，標誌著影戲的發展，步入了一個新的階段。正如顧頡剛先生所說：「三分之事極繁重，戰事之像，尚為今日拿影者極畏懼之工作。若影戲此時方創始，必不能勝表演魏、蜀、吳戰事之任務。」[27]影戲是不是始於北宋？應該無需再多作辯駁。

然而，值得注意的是，《明道雜志》與《事物紀原》二書所載影戲的演出內容同為三國故事，正如吳自牧在《夢梁錄》卷二十「百戲伎藝」條中所言：「其話本與講史書者頗同，大抵真假參半。」而無名氏的《百寶總珍》「影戲」條裡記錄所見的皮影戲箱中藝人所演故事的劇本為「亡國十八國，《唐書》、《三國志》、《五代史》、《前後漢》」等，可知當時影戲的演出內容多為歷史故事，劇本多汲取自「說話」中的「講史書者」，影戲藝人受說書風氣的影響極大。

宋代影戲在仁宗時已極為興盛，往後更不斷發展，屢見之於筆記、史乘，而就表演形式及影偶的質料區分，大抵可分為手影戲、紙影戲和皮影戲三類。關於手影戲，前文已有所說明，它見於南宋、灌圃耐得翁《都城紀勝》「瓦舍眾技」條：

> 雜手藝皆有巧名：踢瓶、弄碗、踢磬、弄花鼓槌、踢墨筆、弄毬子、拶筑毬、弄斗、打硬、教蟲蟻、及魚弄熊、燒煙火、放爆仗、火戲兒、水戲兒、聖花、撮藥、藏壓藥、法傀儡、壁上睡、小則劇術射穿、弩子打彈、攢壺瓶、手影戲、弄頭錢、變線兒、寫沙書、改字。[28]

「手影戲」列於諸多「手藝」的名稱之中，可見是純粹靠十個手指借光弄影的表演，它的歷史相當久遠，來源應是至今尚存在於我們日常生活中的影子遊戲，想必自人類發現影子存在的同時便已有之。但宋代的「手影戲」既然謂之為「戲」，應該比簡單的手影表演更為複雜。洪邁《夷堅志》〈普照明顛〉條中，惠明謂手影戲藝人所作的頌語：「三尺生綃作戲臺，全憑十指逗詼諧。有時明月窗燈下，一笑還從掌上來。」手影戲用「生綃」做影窗，這是相同於「紙影戲」和「皮影戲」的。所不同的是，「手影戲」的影窗較小，只有「三尺」；宋代皮影戲的影窗有多大，雖無文字記載，但是《百寶總珍》記載：宋代皮影人「頭樣並皮腳，並長五小尺」，顯然皮影戲的影窗應大於五尺。因此，「手影戲」不是藝人操縱影人的表演，而是直接用「十指」和「掌握」做出各種形象，甚至表演一些簡單的故事，以引人發笑，是一種較為原始的影戲。

宋朝的「紙影戲」，見於南宋：

凡影戲乃京師人初以素紙雕鏃，後用彩色裝皮為之，其話本與講史書者頗同，大抵真假相半，公忠者雕以正貌，姦邪者與之醜貌，蓋亦寓褒貶於世俗之眼戲也。㉙（南宋、灌圃耐得翁《都城紀勝》「瓦舍眾技」條）

更有弄影戲者，元汴京初以素紙雕簇，自後人巧工精，以羊皮雕形，用以彩色裝飾，不致損壞。杭城有賈四郎、王昇、王閏卿等，熟于擺布，立講無差。其話本與講史書者頗

同，大抵真假相半，公忠者雕以正貌，奸邪者刻以醜形，蓋亦寓褒貶於其間耳。[30]（南宋、吳自牧《夢梁錄》卷二十「百戲技藝」條）

　　所謂「京師」、「汴京」，是指北宋的首都開封，說明在北宋時中原地區已有「紙影戲」，當時用來製作影偶的的材料爲「素紙」。素紙即生紙，生紙容易走墨暈染，不宜用於書畫，故紙影多爲紙的本色。由於素紙做的影偶投影效果不好，並且容易碎裂，保存不易，因而逐漸被「不致損壞」的「彩色裝皮」所取代。然而，雕刻紙影人，與民間的剪紙藝術有相當密切的關係。中國民間的剪紙至遲到漢朝發明紙以後可能就已經產生了，現在所存較早的記載，見於南宋周密《志雅堂雜鈔》，說明在北宋時汴京和中原地方的民間剪紙不但「極精妙」、「專門」，而且後來「更精工」。[31]在這樣的基礎上出現「影戲剪紙」的紙影戲，可說是水到渠成。

　　值得注意的是，現在的廣東潮州及福建漳州舊稱皮影戲爲「紙影戲」，有趣的是，這一帶民間剪紙也很發達。從潮州剪紙的形式來看，約可分爲四類，其中之一稱爲「影戲剪紙」，這又分爲兩種：一爲「刻紙傀儡戲」，俗稱「皮猴紙影」；另一爲「剪紙旋轉燈」，俗稱「走馬燈」，均以人物、鳥獸、宮室爲內容。其中，「皮猴紙影」直接用於「紙影戲」的演出。[32]宋代「紙影戲」與民間剪紙的關係，於此可見。

　　至於皮影戲，宋代時已經普遍出現，而製作皮影的材料，從《都城紀勝》和《夢梁錄》所載，可知爲羊皮。北方多羊，應該是就地取

材，此與台灣皮影多用牛皮製作的情形一樣。而易「紙」為「皮」的原因，大概是紙的亮度及透光度不如皮來得好，加上紙不如皮堅固與經久耐用。

以上三種影戲產生的順序，有著從簡單到複雜的一個過程。就出現的時間來說，原始而簡單的手影戲應當最先，然後因剪紙技藝的精妙成熟而產生了紙影戲，最後則因材料因素的改良促使了皮影戲的出現，並延續至今。但是，每一種影戲的出現並非就取代了前一種，只不過是增添了新的品種及樣式，也因為彼此有著不同的表演特點，使得手影戲、紙影戲和皮影戲共同存在於宋代的「瓦舍眾伎」之中。

宋代影戲的型制如何？我們不妨看看以下這條資料。

> 大小影戲分數等，水晶羊皮五彩裝。
> 自古史記十七代，注語之中仔細看。

> 影戲頭樣並皮腳，並長五小尺。中樣、小樣，大小身兒一百六十個。小將三十二替，駕前二替。雜使公二，茶酒、著馬馬軍，共計一百二十個。單馬、窠石、水、城、船、門、大蟲、果桌、椅兒，共二百四件。鎗、刀四十件。亡國十八國，《唐書》、《三國志》、《五代史》、《前後漢》，並雜使頭，一千二百頭。（南宋、無名氏《百寶總珍》「影戲」條）㉝

這條資料相當珍貴，我們可以從中得到許多宋代影戲資料的訊息。首先，詩的前三句概說了影箱的內容，第四句則提醒讀者要仔細

看注語，方能知道詳細情況。「大小影戲分數等」，從注語中可知這個影箱中的影人分大、中、小三樣；「影戲頭樣並皮腳，並長五小尺」，是指皮影人的高度。而大小樣的皮影身軀共有一百六十個。小樣皮影的將帥（小將）有三十二替（屜），相當於現代皮影中的「將帥包」。「駕前」則相當於現代皮影箱內的「帝王包」。「雜使公」應是官府中專司雜物的衙役，「茶酒」則是官府貴家中所置「茶酒司」的供奉、當差人。「著馬馬軍」即騎馬的軍士。其他的單馬、窠石、水、城、船、門、大蟲（老虎）、果桌、椅兒、鎗刀等，均爲道具。「自古史記十七代」，宋人有「十七史」之稱，即從《史記》到《新五代史》止。宋人「說話」中有「講史」一項，而影戲「其話本與講史書者頗同」（《夢粱錄》），影箱中自然常備有表演講史話本的影偶，但如《百寶總珍》所記這一箱皮影之齊備者，實屬罕見。「亡國十八國」，可能是指七國春秋講史話本。宋代一個影箱中居然存放有能表演十七代歷史故事的影偶，並多達一千二百頭，即使是近代著名的影戲班子，亦難能與之比肩，可以想見宋代影戲發展到何等的規模。㉞

　　宋代影戲的型制既然有大樣、中樣及小樣之分，那麼他們的大小規格爲何？書中並沒有記載。我們不妨從「大影戲」的記載中著手探討。

　　又有幽坊靜巷好事之家，多設五色琉璃泡燈，更自雅潔，靚妝笑語，望之如神仙。白石詩云：「沙河雲合無行處，惆悵來遊路已迷。卻入靜坊燈火空，門門相似列蛾眉。」又云：「遊人歸後天街靜，坊陌人家未閉門。帘裡垂燈照樽

俎，坐中嬉笑覺春溫。」或戲於小樓，以人爲大影戲，兒童喧呼，終夕不絕。㉟（南宋、周密《武林舊事》卷二「元夕」條）

　　這裡所說的「大影戲」爲何？孫楷第先生以爲：「此所謂『大影戲』者，事易明。蓋影戲所用影人，其狀渺小。今以人爲之，則遽然長大，異乎世之所謂影戲者，此其所以爲『大影戲』也。」㊱任二北先生則認爲：「『大影戲』三字的原意，就是大型的影戲，仍爲雕紙或雕皮的，並非眞人。」㊲周貽白先生基本上同意孫說，同時又認爲：「所謂『大影戲』，不過是在元夕偶一爲之的仿戲，並非一項技藝而於瓦舍演出者。所謂『戲於小樓』，或係隔窗利用燈影，用人在內動作。」㊳江玉祥先生則根據現有的資料提出了另一個不同的見解：「近代四川皮影也分大、中、小三型：大燈影高 1.5 尺以上，特大的高達四五尺，俗稱『大門神』；中型燈影一般高一尺二三；小燈影一般在一尺以下，最小的只有五寸。宋代皮影的尺寸，只有《百寶總珍》一處，謂『頭樣並皮腳，並長五小尺。』據楊寬先生的考證，宋代一般的『布帛尺』長 0.31 米，……看來宋代的小尺可能就是 0.31 米。那五小尺，則爲今 1.55 米（合 4.65 市尺），簡直是名符其實的大燈影了。」㊴所言不無道理，雖無考古實物可資證明，卻提供打破成說的另一種觀點。之後他更明言「《武林舊事》所謂『或戲於小樓，以人爲大影戲』，應該是人模仿大影戲的機械滑稽動作，在小樓上戲樂。人模仿皮影作戲，至今還保留在戲曲舞台上。例如，川北農村流傳甚廣的民間歌舞小戲——川北燈戲，其步法就有所謂『燈影步』，演員模仿川北皮影（燈影）的姿勢，『全身僵硬，兩手打伸放

・大陸現代影戲，動物造型逼真

・大陸現代影戲，動作栩栩如生

於兩胯旁,走動時腳跟先落地,步子碎,像老太婆尖尖腳走路一樣。』觀眾睹乎此,常常捧腹大笑。」[40]

地方戲曲受到偶戲演出形式及動作的影響而加以模仿演出,例子極多,爲一種頗爲普遍的現象。[41]以今例古,應是合情合理。問題是「或戲於小樓,以人爲大影戲,兒童喧呼,終夕不絕」中的重點爲用人來模仿影戲的動作在樓台間嬉戲或演出,但模仿戲偶的步法和動作並非一定要與人等同大小才行,如以現今廣受大眾歡迎的「霹靂布袋戲」爲例,許多的小孩甚至大人喜歡模仿戲中的人物以爲戲樂,現象頗爲普遍,有時電視節目中亦有以眞人演員扮演者,動作亦維妙維肖,然則,布袋戲的人物果有如眞人般大小者?蓋亦僅取其動作形似而已。如此,我們似乎不必急於否定孫、周二氏的說法,因就現今存在的現象而言,他們的推測也頗爲合理。

另外,江玉祥先生也認爲「或者宋時的『大影戲』別有一種腔調,元明雜劇有一種『大影戲』調,可能就來源於宋時的大影戲調。『以人爲大影戲』,也可解釋爲搬演『大影戲』腔調的另外一種雜戲或清唱,⋯⋯。」[42]這一段話的前半段沒有什麼問題,現代一般的學者也多贊同這種意見。但後半段的解釋卻只能說是作者的一廂情願,試問,能讓「兒童喧呼,終夕不絕」的小兒戲樂,怎麼可能會是那種令孩兒覺得枯燥無味的某種腔調的清唱呢?

我們不否認宋代皮影戲偶的型制有大、中、小三樣之分,不過是否如江先生的推論那樣,仍有存疑的必要。但是,「小影戲」的存在則較爲單純,雖無文字的明確記載,卻有文物資料加以證明。

諸門皆有宮中樂棚。萬街千巷，盡皆繁盛浩鬧。每一坊
巷口，無樂棚去處，多設小影戲棚子，以防本坊遊人小兒相
失，以引聚之。[43]

　　用來引聚小兒的「小影戲」是什麼樣子？現在中國歷史博物館中
藏有一面宋代銅方鏡，鏡背紋飾中有一個雙手各持人形的兒童坐於幕
後，幕前有五個兒童圍觀，目光集中在幕布上，顯然是兒童弄影戲的
情景。另外，山西省繁峙岩山寺文殊殿金代大定年間（1161～1189）
的壁畫上也發現一處與上述銅鏡類似的圖像：一個兒童手持人形在幕

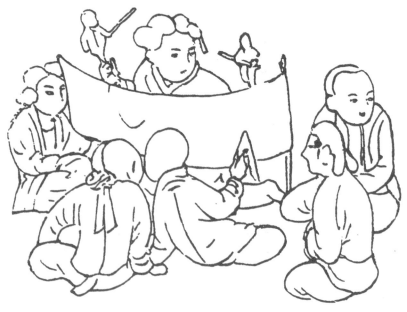

· 宋代銅方鏡背面所刻〈兒童弄影戲圖〉

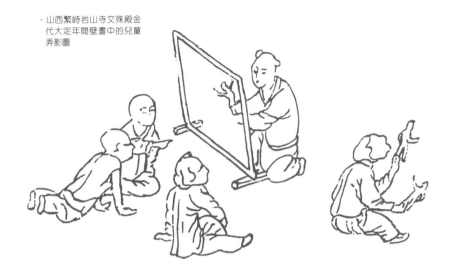

·山西繁峙岩山寺文殊殿金
 代大定年間壁畫中的兒童
 弄影圖

後表演，幕前有兒童在觀看，右邊還有一個兒童兩手在把玩著小人
兒。[44]上述兩處影戲圖的演出者和觀眾都是兒童，與今日皮影戲館或
皮影展覽場中讓兒童親自把玩或表演影偶的形式極為相似，因此，二
圖所繪也許就是宋代引聚小兒的「小影戲棚子」的景象吧！

　　此外，由以下所引的各條資料，我們來看看宋代影戲發展的另外
幾個層面。

　　崇、觀以來，在京瓦肆技藝：……董十五、趙七、曹保
義、朱婆兒、沒困駝、風僧哥、俎六姐，影戲。丁儀、瘦吉
等，弄喬影戲。[45]

　　據江玉祥先生的推測，這些名字「以（影戲）名提手爲中心的班社名稱可能性最大。如推測不誤，那麼北宋崇寧、大觀以後，東京開封便有上十個影戲班」了。⑯到了南宋，杭州的影戲發展更盛。根據吳自牧《夢梁錄》卷二十〈百戲伎藝〉條、周密《武林舊事》卷六〈諸色藝人〉條和《西湖老人繁勝錄》記載，弄影戲者有：

　　賈四郎、王昇、王閏卿。⑰

　　賈震、賈雄、尚保義、三賈（賈偉、賈儀、賈佑）、三伏（伏大、伏二、伏三）、沈顯、陳松、馬俊、馬進、王三郎（昇）、朱祐、蔡諮、張七、周端、郭眞、李二娘（隊戲）、王潤卿（女流）、黑媽媽。⑱

　　尚保義、賈雄。⑲

　　如果除掉三書重複者，共得二十三人。若依據江先生的說法來算的話，他們每個人代表一個影戲班子，則有二十三個影戲班，超出北宋開封一倍以上。值得注意的是，兩宋的影戲班中出現了婦女成員（或以婦女爲班主）的影戲班，如：朱婆兒、俎六姐、李二娘、王潤卿、黑媽媽等。更奇特的是，南宋還出現了影戲的行會組織，名曰「繪革社」⑳，宋代影戲發展的興盛情況，由此可見一斑。

四、歷史上皮影戲的發展盛況

有關影戲的起源，由於缺乏書籍記載以及文物證據，迄今仍無法尋得解答，唯由各種資料分析、推測，影戲極有可能產生於唐、五代時期，至宋達到高峰。產生的原因，根據孫楷第先生的說法，極有可能是受到唐代寺院俗講裡的「立鋪」形式的啟發所致，即講唱人在表演的同時根據所講內容懸掛相關的圖畫，用以加強表演的形象，然後逐步演變出弄影技術。然而，影戲雖然可能產生於唐末、五代之際，但由於沒有文字資料的明確記載，無從得知當時的發展情況，只能暫且置之不論。以下，從宋、元、明、清各代依序敘述，以明影戲在歷代各方面的發展情形。

（一）兩宋時代

宋代可以說是影戲發展興盛的巔峰期，由宋人筆記資料看來，宋代影戲在各方面的發展均已達到相當的水準，儼然是成熟階段。

北宋仁宗時開始出現了影戲展演的記載（高承《事物紀原》卷九〈影戲〉條、張耒《明道雜志》），而由其所演的故事內容為「三國事」、「魏、蜀、吳三分之像」的情形看來，當時影戲的劇本多以歷史故事為題材，也因此直到南宋的吳自牧時，仍在《夢粱錄》明言「其話本與講史書者頗同，大抵真假相半。」（《夢粱錄》卷二十〈百戲眾技〉條）這個說法，我們在無名氏的《百寶總珍》言皮影戲箱所演底本為「亡國十八國，《唐書》、《三國志》、《五代史》、《前後漢》」等內容，得到充分的證明。

影戲劇本既來自於講史說唱，也就沿襲了它的形式，如它的念白多用七字句，不講究平仄，近乎白話等，這一點我們從當時的筆記裡可以推測出來。

宋・張戒《歲寒堂詩話》卷上：

往在柏台，鄭亨仲、方公美誦張文潛〈中興碑〉詩，戒曰：「此弄影戲語耳。」二公駭笑，問其故，戒曰：「『郭公凜凜英雄才，金戈鐵馬從西來。舉旗爲風偃爲雨，灑掃九廟無塵埃。』豈非弄影戲乎？」⑤

張詩爲七言，平聲韻，可見宋代的影詞一般爲七言。而張戒之所以取笑張耒的〈中興碑〉詩像影戲的詞語（「此弄影戲語耳！」），就因爲它和影戲劇本的句式風格十分相近。

影戲的劇本既採自講唱文學（說話之「講史書者」），則影戲的表演也是有講有唱的，因而其中還有唱詞。根據宋・徐夢莘《三朝北盟會編》卷一九九記載，宋高宗晚年無嗣，有一個叫劉僧遇的人，因爲相貌接近皇姪，就發心想冒充以襲取帝位。他爲了熟悉宮廷禮儀，「每看影戲唱詞，私記其宮中龍鳳之語，附令稱說」，然後向朝廷自薦，但被查明原身而發配瓊州牢獄。⑤文中明確無誤的指出影戲劇本有唱詞。

影戲既有唱詞，則影戲的演唱可能還形成了自己獨特的曲調，因而宋元南戲的曲牌裡有《大影戲》一種，見於宋代無名氏《張協狀元》、元代徐姬《殺狗狀元》及無名氏《吳舜英傳奇》，爲長短句式。如

此，我們或許可以認爲：宋代影戲的念誦部分爲七言押韻詩句，唱的部分爲曲牌。宋代影戲既有唱的曲牌，則應該也有樂器伴奏的音樂形式才是，但宋代影戲所用爲何種樂器？因文獻不足，無從得知。

從上所述，我們庶幾可以窺得宋代影戲發展的樣貌。就影戲本身而言，它的表演採自「俗講」和說話中「講史書者」的形式，有說有唱，是使用「講唱文學」的敘述方式；因而同時也有用來表演（歷史）故事的劇本，劇本中的戲詞具七言詩歌的形式；也有長短句的唱詞，因而應該已形成自己獨特的腔調。有演唱則有腔調，腔調即是一種音樂形式的表現。影戲藝人以影偶爲代言者，使用雙手盡情耍弄影偶，展現高超的弄影技巧，在小小的影窗（舞台、劇場）上搬演一幕幕動人的歷史故事。如此，則構成戲劇的諸多要素，影戲在此時差不多都已具備，儼然是一種發展成熟的戲曲呈現。⑤

另外，就表演技巧而言，已能搬演人物角色複雜、戰爭場面繁重如三國故事的歷史戲，所謂「一口訴說千古事，雙手對舞百萬兵」，可見其弄影技術的高明。而就製作技巧而言，不但所用的材料已由容易鏤刻卻也容易損壞的素紙進步到較難雕刻但能耐用持久的羊皮，而且是「水晶羊皮五彩裝」（《百寶總珍》），羊皮刮鏤的工夫竟可以使之如水晶般透亮，水準已不亞於近代，而且也已懂得利用多種色彩使影偶更添斑斕，較之今日毫不遜色。再就影偶造型而言，歷史故事人物之多，變化之繁可想而知，並且還要兼顧「公忠者雕以正貌，奸邪者刻以醜形，蓋亦寓褒貶於其間耳。」（《夢梁錄》）要從平面固定的臉譜中刻出「公忠」、「奸邪」等不同而強烈的感受，須有恰當的畫面構圖及純熟的刀法，並且充分掌握線條的節奏才行，非有高超的雕

刻技巧不能達到效果。到了南宋，周密《武林舊事》卷六〈小經紀〉條甚至出現「鏃影戲」一項[54]，足見南宋臨安影戲雕刻已成爲一項專門的行業。

就外在情況來觀察，影戲不但存在於宋代通俗文化的大搖籃--「瓦舍」之中，與眾多雜技表演並列，並且能吸引群眾加以模仿，使人們「或戲於小樓，以人爲大影戲」（《武林舊事》），足見它在民間廣受歡迎的程度。再由對影戲藝人的記載看來，不但北宋開封的戲班眾多，到了南宋，杭州城裡更是戲班林立，名手雲集，甚至出現了女性藝人，足見它發達的景況。更奇特的是，出現了皮影行會組織——「繪革社」以及專門雕刻影偶（「鏃影戲」）的行業。

（二）元明時代

元代的影戲，缺乏文獻記載，從兩宋影戲發展的高峰跌落下來，似乎出現了斷層。考其原因，或與當時的政治環境有關。元代初葉，爲了壓制漢人文化，頒布了一系列文化管制法令，明令：「諸民間子弟，不務生業，輒於城市坊鎮演唱詞話、教習雜戲、聚眾淫謔，並禁治之。」「諸弄禽蛇、傀儡、藏厭、撇鈸、倒花錢、擊魚鼓，惑人集眾，以賣偽藥者禁之，違者重罪之。」「諸亂製詞曲爲譏議者，流。」[55]顯而易見，統治者不願讓群眾有聚集的機會。而諸禁之中，不見「弄影戲」一項，可能包含在「弄傀儡」，一并禁止。

儘管如此，我們卻從近代的考古遺跡中，發現了元代民間影戲存在的事實，例如一九五五年，山西省孝義縣舊城東發現的元大德二年

（1298）古墓，在墓口兩側繪有紙窗人影的壁畫，並寫有「樂影傳家，共守其職」的字樣，說明墓的主人是出身於影戲世家的影戲藝人，並可知當時影戲藝人的技藝是在家庭內部代代傳授的。「樂影」一詞，可能是指有音樂伴唱的影戲。[56]元・汪顥《林田敘錄》云：

> 傀儡牽木作戲，影戲彩紙斑斕，敷陳故事，祈福辟禳。

可見元代的紙影已經由素紙改為斑斕的彩紙，製作技術比宋代進步。而影戲的內容是「敷陳故事」，其民俗功能是「祈福辟禳」，與木偶戲一樣，進入了為民間宗教信仰服務的境地，說明元代影戲自「城市坊鎮」的瓦舍退回鄉村後，主要用於民間的祈神賽社。

元朝政府雖然禁止民間演出影戲，事實上，統治階層卻頗為欣賞影戲，甚至隨其政治和軍事勢力的拓展，傳播到波斯、阿拉伯、土耳其等地。[57]據十四世紀波斯的政治家，也是史學家的瑞師德丹丁（Rashid Eddin, 1247～1318）曾說：「當成吉思汗的兒子繼承大統後，曾有中國的戲劇演員到波斯，表演一種藏在幕後說話的戲劇。」所指當為影戲。[58]

入明以後，影戲不但失去了在城市瓦舍勾欄裡立足的空間，並且受到日益繁盛的戲曲所排擠，終至一蹶不振，退居殘存於里巷窮鄉間，成了不為文人所重的小道、末技，罕見於文獻記載。明初時，杭州翟祐曾經在詩裡吟詠影戲：

燈火光中夜漏遲，風輪旋轉竟奔馳。

過來有跡人爭睹，散去無聲鬼不知。

月地花階頻出沒，雲窗霧閣暫追隨。

一場變幻如春夢，線索重看傀儡嬉。[59]

　　瞿祐，字宗吉，錢塘（今浙江杭州）人，生於元至正元年（1341）辛巳，卒於明宣德二年（1427）丁未。這首詩基本上可以反映元末明初影戲的演出情況。至於末句所言「線索重看傀儡嬉」一語，筆者認為由「線索」二字看來，或許所指乃為「提線傀儡」而言。若依此進一步解釋，是說當時的影戲與提線木偶戲並稱，同獲民眾所喜愛；抑或當時的藝人兼擅二者，演完皮影之後接著表演提線傀儡，讓觀眾能夠欣賞他不同的把戲。

　　此外，明・田汝成《西湖遊覽志餘》卷二十還引了一首瞿祐的〈看燈〉詩：

南瓦新開影戲場，滿堂明燭照興亡。

看看弄到烏江渡，猶把英雄說霸王。

　　似乎在當時，杭州的瓦舍勾欄裡還有表演歷史故事的影戲存在。再者，明代影戲常演的內容，已從宋代的三國故事轉變為楚漢相爭的故事。徐文長有一首〈做影戲〉的燈謎詩云：

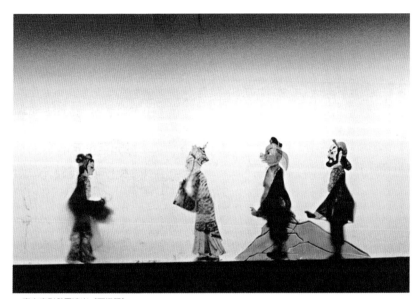

· 唐山皮影戲團演出《西遊記》

做得好，又要遮得好。一般也號做子弟兵，有何面目見江東父老。⑥⓪

如此，把「做影戲」的內容編作謎面，讓人們去猜謎底，說明影戲是當時社會廣為流傳，並為大家極為熟悉的事物。

另外，在明末無名氏的《檮杌閑評》裡也保存了一段極為珍貴的資料。《檮杌閑評》第二回「魏醜驢迎春逞百技，侯一娘永夜引情郎」描寫河北肅寧縣一個家庭班子到山東臨清表演「燈戲」的情況：

……朱公問道：「你是那裡人？姓甚麼？」婦人跪下稟道：「小婦姓侯，丈夫姓魏，肅寧縣人。」朱公道：「你還有甚麼戲法？」婦人道：「還有刀山、吞火、走馬燈戲。」朱公道：「別的戲不做罷，且看戲。你們奉酒，晚間做幾齣燈戲來看。」傳巡捕官上來道：「各色社火俱著退去，各賞新歷錢鈔，惟留昆腔戲子一班，四名妓女承應，並留侯氏晚間做燈戲。」巡捕答應去了。……

一本戲完，點上燈時，住了鑼鼓，三公起身淨手，談了一會，復上席來。侯一娘上前稟道：「回大人，可好做燈戲哩？」朱公道：「做罷。」一娘下來，那男子取過一張桌子，對著席前，放上一個白紙棚子，點起兩枝畫燭。婦人取過一個小篋箱子，拿出些紙人來，都是紙骨子剪成的人物，糊上各樣顏色紗絹，手腳皆活動一般，也有別趣。手下人並戲子都擠來看，……直做至更深，戲歌才完。⑪

由上面這段文字描述，至少可以知道：影戲在明代又稱「燈戲」，在此實際上也就是紙影戲，「都是紙骨子剪成的人物」；且當時（明代）流行由二三人組成的家庭影戲班，四處遊走獻演。而其道具行頭簡便，只有一小篋箱子紙影，只要「取過一張桌子，對著席前，放上一個白紙棚子，點起兩枝畫燭」，即可開演；且演出是在夜裡進行。

值得注意的是，著名的「灤州影」據說是在明朝萬曆年間（1573～1620），由河北灤州安各莊人黃素志在關外奉天（今瀋陽）所創。由於他屢試不第，遠走關外，但因自幼即熱愛影戲，又因當時民風日墮，遂思將傳統「大影」加以改良，並取名為「宣卷」，演出大受歡迎。黃素志將改良後的影戲帶回灤州，其後更隨著滿清的入關而風行各地，成為舉世著名的「灤州影」。⑫

（三）滿清時代

入清以後，影戲出現了另一個高峰期，在民間重新興盛起來，並且屢見於典籍的記載之中。

清朝定都北京，影戲遂也流行於北京。據李脫塵《灤州影戲小史》云：

> 自明李闖攻陷北京，吳三桂請滿清入關，漢人歸順之。影戲遂於康熙五年隨禮親王入關，居其邸第。有八人專司影戲事，每月給工銀五兩，食宿皆備。⑬

影戲受到了王親貴族的青睞，自然風行起來，「上有所好，下必效之」，不但王府裡有影班，市井街頭也有影戲的演出。康熙三十五年（1696），李聲振《百戲竹枝詞》詠影戲詩曰：

機關牽引未分明，綠綺窗前透夜槳。

半面才通君莫問，前身原是楮先生。⑥⑷

其小注曰：「剪紙為之，透機械於小窗上，夜演一劇，亦有生致。」「楮先生」即紙先生，這是指紙影戲的表演。乾隆時期，黃竹堂《日下新謳》詠傀儡戲的詩有：

傀儡排場有數般，居然優孟具衣冠。

絲牽板托竿頭弄，弄影還從紙上看。⑥⑸

並自注曰：「剪紙象形，張隔素紙，搬弄於後，以觀其影者，是為影戲。」而在乾隆年間成書的《紅樓夢》第六十五回「賈二舍偷娶尤二姨，尤三姐思嫁柳二郎」中則有一段描寫尤三姐罵賈璉的話：

你不用和我「花馬掉嘴」的！咱們「清水下雜麵──你吃我看」。「提著影戲人子上場兒──好歹別戳破這層紙兒」。你別糊塗油蒙了心，打量我們不知道你府上的事呢！⑥⑹

一個年輕女子脫口而出的，是用影戲歇後語來痛斥紈袴子弟，由此可見影戲已在北京成為人人所熟悉的娛樂形式，亦可知其在民間的流行。

影戲普及，不但流行於北京，亦隨著駐紮各省的滿人將領，將影戲帶到各地去。佟晶心在《中國影戲考》說道：

44

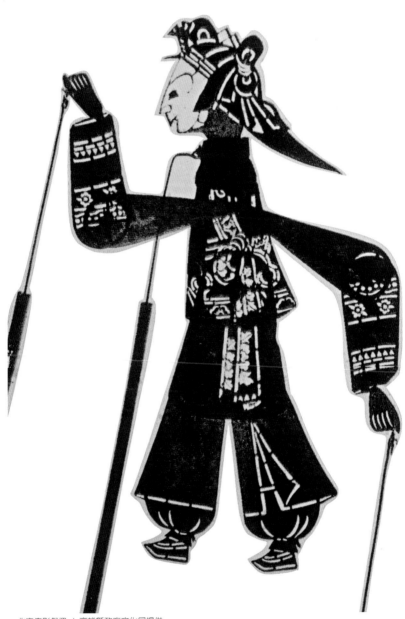

· 北京皮影戲偶 ╱ 高雄縣政府文化局提供

各省駐防將軍備派出都，攜眷赴任。因各地語言不同，殊乏樂趣，因派人來京約請影戲前往，演於衙署。[67]

所謂「上有所好，下必甚焉。」影戲因獲滿清皇室貴族的喜好，流播開來，其他各地亦時見影戲演出的記載。乾隆三十九年（1774），《永平縣志》記載了河北灤州正月民俗「上元夕」的景象：

通街張燈、演劇，或影戲、彄戲之類，觀者達曙。

乾隆四十一年（1767），《臨潼縣志・戲劇》條也說明陝西當地「舊有傀儡懸絲、燈影巧線等戲。」乾隆時，浙江海寧人吳騫的《拜經樓詩話》卷三云：

影戲或謂仿漢武帝時李夫人事，吾州長安鎮多此戲。查岩門《古監官曲》：「艷說長安佳子弟，薰衣高唱弋陽腔。」蓋緣繪革爲之，薰以辟蠹也。

從中可知乾隆時浙江海寧長安鎮不但有影戲的演出活動，且是唱弋陽腔的，影偶則爲皮革所雕製。而清人陳賡元《遊蹤紀事》中〈七言截・影戲〉詩云：

衣冠優孟本無眞，片紙糊成面目新。

千古榮枯泡影裡，眼中都是幻中人。

　　陳賡元字瀛仙，福州人，嘉慶十三年（1808）進士。詩中所記
爲乾隆末年（1790前後），福州紙影戲的演出情況。⑥⑧

　　由此可見，除北京外，清初至中葉間，影戲已經遍布至河北（灤
州）、陝西（臨潼）、浙江（海寧）、甚至福建（福州）等省分，隨
後則從這些流行之地，繼續往其鄰近的省分或地方流播。如嘉慶乙丑
（1805）刊本《成都竹枝詞》詠成都燈影戲云：

· 清末成都市面上的燈影戲（清宣統二年刊《成都通
覽》插圖）

· 清末成都市面上的燈影戲（清宣統二年刊《成都通
覽》插圖）

燈影原宜趁夜光，如何白晝即鋪張？
弋陽腔調雜鉦鼓，及至燈明已散場。

　　不但說明四川已有影戲演出，所用腔調爲弋陽腔，甚至它還在白天演出，所以詩人表示了疑惑。另外，清宣統二年刊行的《成都通覽》亦有「燈影戲」及「陝燈影」兩幅插圖，其旁文字寫道：

　　燈影戲：有聲調絕佳者，亦不亞於大戲班。省城之影光齊全者，只萬公館及旦腳紅卿二處之物件齊完。省城凡一十六班，夜戲二千五百，包天四吊。

　　陝燈影：秦腔也，小兒可觀。⑥⑨

　　足見影戲在清末時四川成都的盛況，並可發現四川影戲由陝西傳入的痕跡。而道光年間汪鼎《雨菲庵筆記》卷二〈蛇虎怪異〉條說：

　　潮郡紙影戲亦佳，眉目畢現。

卷三〈相術〉條又說：

　　潮郡城廟紙影戲，歌唱徹曉，聲達遐邇。深爲觀察李方赤章煜之所厭。

· 做燈影圖（清宣統二年刊《成都通覽》插圖）

　　可見清代時潮州紙影戲流行之盛況，而光緒年間成書的小說《乾隆遊江南》第八回也描寫到潮州的紙影戲：

　　趁著黑夜漆黑關城的時候，兩個混入城中，在街上閒看些紙影戲文。府城此戲極多，隨處皆有，若遇神誕，走不多遠，又見一台，到處熱鬧。有雇本地戲班者，有京班蘇班者。鹽分司衙口，時常開演，人腳雖少，價卻便宜。

·皮影戲偶 / 高雄縣政府文化局提供

·陝西皮影戲（上朝）/ 高雄縣政府文化局提供

　　此段文字不但道出了潮州影戲演出的盛況，並將影戲「人腳少」、「價便宜」的優點明確指出，不但有當地的戲班，更有遠從京城及外地（如蘇班）請來者，足見此種戲劇在潮州的風靡情形。

　　除了上述地區外，根據老藝人口述及皮偶的雕刻歷史來看，甘肅、青海、甚至雲南等地，亦在清朝時便有影戲傳入。[70]如此，北達東北、南迄雲南，直至清朝末年，影戲可謂已經遍布全國各地，受到廣大群眾的歡迎。

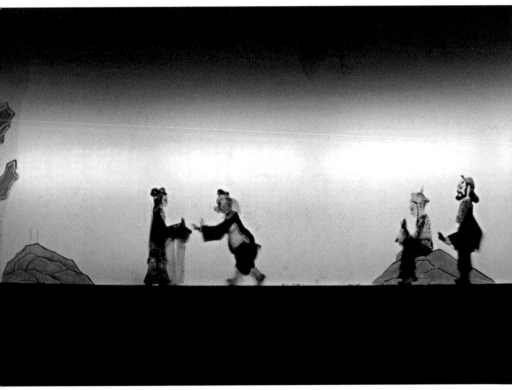

·中國現代皮影戲人物豐富，背景多樣

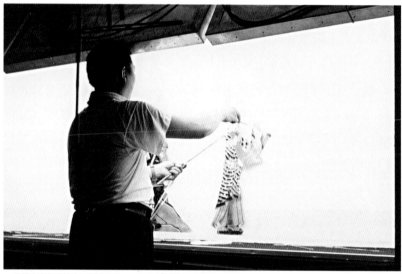

· 中國唐山皮影戲後台操偶情形

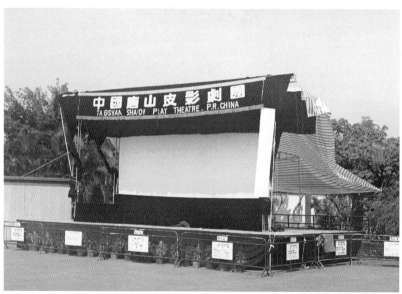

· 中國唐山皮影劇團的舞台外觀

【注釋】

①見廖奔，1996，〈傀儡戲略史〉，《民族藝術》第4期，頁98。

②下各條引文詳見第三節「古代有關影戲的記載」。

③洪邁，1960.6，《夷堅志》（影印本），台北，新興書局，頁409。

④如許地山主張影繪是以回教爲中心，經由印度、緬甸、暹邏、爪哇地傳入北宋而繁盛於南宋。另外，呂訴上亦認爲影戲乃起源於印度，是佛教用來傳教的一種工具。見呂訴上，1966.10，《台灣電影戲劇史》，台北，銀華出版社，頁425。

⑤轉引自江玉祥，1992.2，《中國影戲》，四川，人民出版，頁1。

⑥顧頡剛，1983.8，1版，〈中國影戲略史及其現狀〉，《文史》第十九輯，北京，中華書局。顧氏以爲傀儡在周代已有，而影戲的興起雖當後於傀儡，「然或亦在周之世也。」

⑦董每戡，1983.1，〈說"影戲"〉，《說劇》，北京，人民文學出版社，頁100～102。

⑧孫楷第，1953.8，修訂第二版，《傀儡戲考原》，北京，上雜出版社。

⑨王國維，1993.9，《宋元戲曲考》三、〈宋之小說雜戲〉，見《王國維戲曲論文集》，台北，里仁書局，頁39。

周貽白，1982，〈中國戲劇與傀儡戲影戲〉，見《周貽白戲劇論文選》，長沙，湖南人民出版社。

⑩同⑤，頁2。

⑪同⑧，〈近代戲曲原出宋傀儡戲影戲考〉，認爲傀儡戲與影戲產生於人戲之前，後有許多學者持反對意見，如周貽白及任二北均有專文加以反駁。

⑫關於偶戲對人戲的影響，在中國各地的皮影戲中，可以找到許多明顯的例證。以陝西皮影而言，原先流行在陝東華縣及陝北、陝南、晉南一帶的碗碗腔皮影戲，在一九五六年由眞人演出，成爲新的劇種——華劇；而源於灤州皮影戲的遼南皮影戲，亦曾在原有的基礎上結合戲曲，發展成眞人扮演的戲劇——影調戲，形成人戲、皮影並存的情形。

⑬此即為「漢代說」,參⑦。

⑭同①,頁 97。

⑮見秦振安,1991.1,《中國皮影戲之主流——灤州影》,台北,台灣省立博物館印行,頁 11。其在附註中說明此說見於劉銳華及楊祖愈,〈冀東皮影戲漫話〉,《唐山文史資料選輯》第一輯一文。

⑯同⑮, 頁 11。另陳憶蘇,1992.7,《復興閣皮影戲劇本研究》,成功大學歷史語言研究所碩士論文,第一章中引曹振峰《中國的皮影藝術》有陝西歌謠「漢妃抱娃窗前耍,巧剪桐葉照窗紗。文帝治國安天下,禮樂傳入百姓家」為依據,但認為這種推論是有待商榷的。

⑰同⑮,頁 11。

⑱同⑮,頁 11。

⑲此由「復興閣皮影戲團」許福能先生口述記錄後整理而得。

⑳無名氏,1987.12,〈皮影戲的祖師:李少君和李少翁的傳說〉,見《七十二行祖師爺》,台北,木鐸出版社,頁 193～195。因其中篇幅頗長,此僅取其重要處加以引述,以見其梗概。

㉑王國維,1993.9,《宋元戲曲考》,載《王國維戲曲論文集》,台北,里仁書局。

㉒任訥,1984,《唐戲弄》上冊,上海,上海古籍出版社,頁 224。

㉓同⑤,頁 11。

㉔宋‧無名氏《百寶總珍》〈影戲〉條中言「影戲大小分數等」,注語中說明影偶的大小分成「大樣」、「中樣」、「小樣」三種。

㉕根據江玉祥先生的分析,若以宋代「布帛尺」計算,則五小尺大小的「大樣」影偶,合約今之 155 公分,與真人大小相仿。

㉖周貽白,1982,〈中國戲劇與傀儡戲影戲〉,《周貽白戲劇論文選》,頁 54,長沙,湖南人民出版社。

㉗同⑥。

㉘宋灌圃耐得翁,《都城紀勝》〈瓦舍眾伎〉條,台北,大立出版社,頁

97。

㉙同㉘。

㉚宋吳自牧,《夢梁錄》卷二十〈百戲伎藝〉條,台北,大立出版社,頁311。

㉛南宋周密《志雅堂雜鈔》:「向舊都天街,有剪諸色花樣者,極精妙,隨所欲而成。又中原有余敬之者,每剪諸家書字,皆專門。其後忽有少年,能於衣袖中剪字及花朵之類,更精工。其人於是獨擅一時之譽,今亦不復有此矣。」見南宋周密,1969.9,《志雅堂雜鈔》,台北,廣文書局,頁75。

㉜參見 1953,《廣東民間剪紙集》,廣州,華南人民出版社,「編者的話」一文。潮州剪紙的形式約可分為四類:(一)團式貼花;(二)適合貼花;(三)刺繡剪紙;(四)影戲剪紙。

㉝原書未見,同註 1,頁 99。

㉞整理同⑤,頁 31～32。

㉟宋周密,《武林舊事》卷二,〈元夕〉條,台北,大立出版社,頁 370。

㊱同⑧,〈近代戲曲原出宋傀儡戲影戲考〉。

㊲任二北,1958,〈駁我國戲劇出於傀儡戲影戲說〉,收於《戲劇論叢》第一輯。

㊳同㉖。

㊴同⑤,頁 33。

㊵同⑤,頁 33～34。

㊶如福建的高甲戲有所謂的「布袋丑」及「嘉禮(傀儡)丑」;蒲仙戲中亦有模仿自木偶動作之角色者,皆為著名的例子。

㊷同⑤,頁 34。

㊸宋孟元老,《東京夢華錄》卷六〈十六日〉條,台北,大立出版社,頁37。

㊹同①,頁 100。

㊺同㊸，卷五〈京瓦伎藝〉條，頁29～30。

㊻同⑤，頁40。

㊼同㉚。

㊽同㉟，卷六〈諸色伎藝人〉條，頁456。

㊾宋西湖老人，《西湖老人繁勝錄》〈瓦市〉條，台北，大立出版社，頁124。

㊿同㉟，卷三〈社會〉條，頁456。「社會」爲古時社日（祀社神之日）里社舉行的賽會。《武林舊事》所記諸神聖誕日的社會，「百戲競集」，最爲熱鬧。各種技藝雲集社會，進行表演比賽，其中有「繪革社」一項，作者自注爲「影戲」，可知影戲一行在當時興盛的狀況。

�51引自臺靜農編，1974.5，《百種詩話類編》中冊，台北，藝文印書館，頁691。

�52此則故事記載另見於明代李日華《六研齋二筆》卷四。

�53曾永義〈中國古典戲劇的形成〉文中爲「中國古典戲劇」下一定義，認爲戲劇是由故事、詩歌、音樂、舞蹈、雜技、講唱文學、俳優妝扮、代言體、狹隘的劇場等九個因素構成的一門「綜合文學和藝術」。如以此爲準，則上文所述宋代影戲各層面的發展情況看來，儼然已經是一種近乎成熟的戲曲展現。見曾永義，1988.4，〈中國古典戲劇的形成〉，《詩歌與戲曲》，台北，聯經出版社。

�54同㉟，卷六〈小經紀〉條，頁453。

�55見《元史・刑法志四》，轉引自王曉傳輯錄，1958，〈中央法令〉《元明清三代禁毀小說戲曲史料》第一編，北京，作家出版社，頁3。

�56此據江玉祥，《中國影戲》，頁40；及廖奔，1996，〈傀儡戲略史〉（《民族藝術》第4期，頁100）所整理。關於此墓的資料記載，秦振安在《中國皮影戲之主流——灤州影》一書的18頁裡有《碗碗腔會刊》的報導文字記載，可供參考。

�57陳憶蘇，1992.7，《復興閣皮影戲劇本研究》，成功大學歷史語言研究所

碩士論文，第一章中言：「元朝時，皮影戲曾作爲軍隊中的娛樂活動，且隨著蒙古軍的西征遠播國外（中東、近東、埃及等地），因此元朝可視爲影戲的傳播期。」

⑱轉引自周貽白編著，1978.8，《中國戲劇發展史》第二章〈中國戲劇的形成〉，台北，僶勉出版社，頁 138。並言此爲「外國對於影戲的最早記載」。

⑲轉引自清‧俞琰選編，1984，《詠物詩選》，四川，新華書局。

⑳明徐渭，1977.9，《徐文長佚稿》卷二十四〈雜著〉「燈謎」條，台北，偉文圖書公司，頁 968。

㉑無名氏，1996.6，《檮杌閑評》，雙笛國際公司出版部，頁 75 ～ 77，又名《明珠緣》。原書不提作者姓名，但從作者稱明朝爲本朝來看，作者當爲明末人。

㉒關於「灤州影」及黃素志的事蹟，可參看秦振安：《中國皮影戲之主流——灤州影》一書，內容頗爲詳細。但根據顧頡剛：《中國影戲略史及其現狀》中的考證，卻否認了這種說法，對於此點，將會在下一節〈影戲的分布流派〉中做進一步說明。

㉓李脫塵，《灤州影戲小史》，此轉引自江玉祥《中國影戲》頁 71。

㉔原書未見，此轉引自廖奔，〈傀儡戲略史‧影戲〉，同①，頁 102。

㉕原書未見，此轉引自廖奔，〈傀儡戲略史‧影戲〉，同①，頁 102。

㉖曹雪芹，1987.11，《紅樓夢》，台北，桂冠圖書公司，頁 1101。

㉗轉引自 ⑮，頁 20。

㉘轉引自曾永義，《閩台戲曲述略及其傳承關係》，頁 7 ～ 8。

㉙見〈游玩雜技〉《成都通覽》，圖見江玉祥：《中國影戲》附圖 73。

㉚同 ⑤，頁 70 ～ 78。

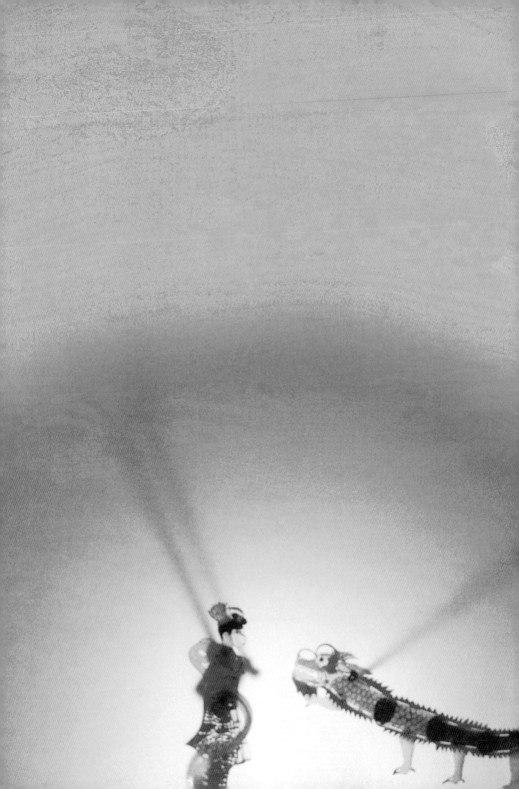

第二章 台灣皮影戲的源流

第二章 台灣皮影戲的源流

「皮影戲」存在於台灣已有相當長久的歷史，但隨著時代轉移及社會環境的變遷，正慢慢走向消亡的境地。就現存的五個傳統皮影戲團而言，絕大部分的演師及樂師均已達日暮之年，隨時有凋零之虞，精湛的演技及獨特的皮影潮調音樂恐將不復聞見。

台灣的皮影戲在何時、從何地、由何人傳來？歷來的研究可謂眾說紛紜，莫衷一是。它的源流如何？如何形成今日的演出形式？它與中國影戲存在著什麼樣的關係？彼此之間存在著哪些相同或相異之處？這些課題，值得我們加以觀察和探討。

首先，我們從台灣皮影戲的源流地──福建與廣東，看看兩地早期影戲發展的狀況。

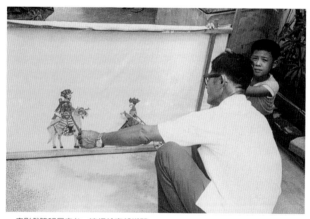

· 皮影戲隨移民來台，流行於南部鄉間

一、 福建與廣東的皮影戲

（一）閩南影戲與台灣的關聯

　　對於台灣皮影戲的演出方式，目前仍存在著某些疑問，例如：演出的道白是用現行的閩南方言表達，但其伴奏的音樂以及演唱的曲調，卻是用潮調音樂來表現。關於這點，也引發了台灣皮影戲到底是由何地傳來的爭議。若根據呂訴上〈台灣皮猴戲的研究〉的說法，一、「在太平天國時期由海陸豐、潮州、汕頭一帶傳到福建的詔安、漳浦等地，然後傳到台灣」；另一、「一百多年前，從廣東潮州一帶傳到台灣南部，流行於高雄縣的岡山、鳳山境內」，二者均說是由潮州傳來，只是傳入的時間跟路徑有所不同。關於時間的部分，由現存的文物資料證明，其所言年代並不可信，但可以確定的是：台灣皮影戲的源頭應是從潮州傳來，但或許並非由潮州地區直接渡海來台。

　　對於這個推論，我們可以由在福建漳州從事皮影演出工作達數十年之久的陳鄭炫先生《皮影戲雜談》的敘述，得到一些支持：

　　漳州的皮影戲始於何時，傳自何方，未見文獻記載。據民間傳說，在明朝時代，漳州地區就有皮影戲的演出活動。這個劇種是由廣東的潮州、汕頭一帶傳入福建的詔安、漳浦等地。……回顧早期的漳州皮影戲，起始演唱的曾採用「潮調」，對白也常帶著潮州方言的口音，由此來看，漳州的皮影戲係從潮汕地區傳入的，可能是事實。[①]

考察台灣皮影戲的特點：伴奏及演唱採用「潮調」音樂，而道白和劇本文字猶不時夾雜著一些潮州方言，這與早期漳州皮影戲的演出情況是相吻合的。如今福建省境內已無皮影戲的存在，無從考察現今的表演形式，但根據陳先生書中行文的語氣看來，似乎晚近的福建皮影戲演出已經失去了採用「潮調」音樂和夾雜潮州方言的特色了 ②。由此當可推斷：潮汕地方的皮影戲

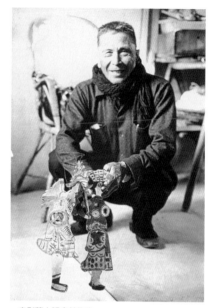

· 皮影藝人張命首先生

先是傳入漳州一帶，但不久便隨著移民渡海來台，傳到台灣南部了。如果皮影戲在明代就已流行於漳州，則其在清初至中葉之際傳來台灣並非不可能；而潮州地處閩、粵兩省交界，與漳州相距不遠，如此的傳遞過程是有可能的。

關於影戲在福建境內活動的情形，明代並無記載，到了清朝，陳賡元的《遊蹤記事》〈七言截·影戲〉描寫的是福州紙影戲在乾隆末年的演出情況，算是福建最早有關影戲的記載。如此，乾隆年間福州既已有影戲演出的記錄，且是「紙影戲」，此與廣東潮州、漳州早期

所稱相同，則似乎在清朝初年影戲已經從漳州北傳至福州了，同時影戲隨著移民傳入台灣，也大有可能。

　　然而值得玩味的是：如果台灣的皮影戲是由閩南傳來，則爲何今日在福建省境內沒有皮影戲的蹤跡？這個問題困擾了許多人，以至於台灣的「東華」及「合興」二團均堅稱自己是由潮州所傳來③，但這也許是因爲他們的祖先由潮州遷徙到漳州地區，再從漳州移民台灣。因爲陳鄭炫先生書中明白寫著：漳州以前是存在著皮影戲團的，但因文化大革命的摧殘導致衰亡沒落的命運，以至於今日在福建省境內影戲的絕跡。④

　　可以肯定的是，如今在廣東省境內仍有一些皮影戲的演出活動。根據陳松明先生親自到海、陸豐實地考察後發現，當地所使用的音樂及曲調仍是「潮調」音樂，同時也發現了不少漳州的移民，可知閩、粵、台的皮影戲的確是從以潮州一帶爲中心的地方逐漸傳播而來，而潮州與漳州之間交通便利，使得影戲隨著移民的足跡向外發展，逐漸傳入閩、台兩地。廣東人稱皮影戲爲「紙影」，不以皮名之，很多人認爲這是因其早期的影偶及影窗的素材，都是用紙做的⑤，因此至今猶然沿襲此名。此點與漳州早期所稱相同，又爲漳州皮影由潮州傳入的另一證據。不同的是，如今在廣東潮州演出的影戲已不再是用「紙」或「皮」製成的，已經突破以往平面的演出形式，演化成立體的舞台及戲偶。可以說，如今廣東的所謂「紙影戲」已經蛻變成另外一個新的劇種，但操作方式仍可清楚看出影戲痕跡的遺留。⑥

　　雖然福建境內如今幾乎已經看不到影戲的演出，但是我們卻可從另外一個劇種——「潮劇」的分布及流行的地域，再次尋索當時影戲

傳播的路線。潮劇與潮州影戲的關係非常密切，除了音樂曲調以外，所表演的劇本內容也幾乎完全相同汀，所不同者，一爲眞人演出，一則借諸偶人形式表演。

潮劇除了流行於以潮州爲中心的粵東一帶各縣市，也流行於福建南部的詔安、漳浦、雲霄、東山、平和、南靖，以及閩西的龍岩等縣市。此與皮影戲流行的地區有許多重合之處，根據《中國戲曲志・福建卷》的附錄〈福建省戲曲劇種概況表〉所列「潮劇」一項，說明其形成的年代爲「明初」，形成的地點爲「漳州、潮州一帶」⑧，可知從閩南的漳州到粵東的潮州這一塊地域，自古以來即被歸爲同一個範圍，如此，不但潮劇流行的區域相同，連影戲盛行的地方也幾乎相同，語言及習慣上也極爲相近，因此，我們不應以行政區域的分界將此地域加以割裂，而應摒除省分的藩籬，將潮州至漳州一帶視爲一塊獨特的區域，如此，則台灣皮影戲無論是從潮州傳來，或是從漳州移入，基本上他們屬於相同的「文化共同體」，彼此之間不但交流頻繁，移民也在兩地之間隨意流動；而「台灣」則爲此塊地域人民移居海外的共同目標，因而影戲也隨著這裡的移民傳入台灣。

（二）粵東潮州影的流傳

廣東省平遠、梅縣、豐順、普寧、惠來以東地區，隋代屬於潮州的轄境，當時治所在海陽（今潮安）。元代改爲「路」，明代改爲「府」，但老百姓的口語習慣，仍稱之爲「潮州」。此地歷來盛行影戲，影響所及，達於福建、台灣等地，甚至隨著華僑的足跡，傳播到

南洋、東南亞一帶，形成了華南一大影系——潮州影系。潮州影系包括廣東影戲、福建影戲和台灣影戲三種類型，他們在影偶造型、腔調及信仰三方面，具有一些共同的特徵。⑨

　　台灣的皮影戲既屬於潮州系統，而潮州影戲產生的年代，根據推論，極有可能在南宋時便已經出現，但是「因爲這種采風問俗，舊時並沒有明確的範圍，宋明之間潮州人以及來過潮州的人，又缺乏像耐得翁、周密、陸游、孟元老等通達之士，故這類藝術的歷史便成一片空白了。」⑩ 至於明清以來潮州一帶影戲發展興盛的景況，可由一些記載中得知。

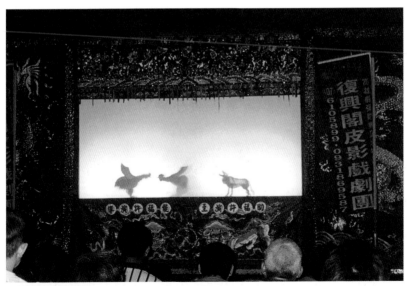

· 皮影戲多在夜間演出

周碩勳《潮州府志》記載：

夜尚影戲，價廉工省，而人樂從，通宵聚觀，至曉方散，惟官長嚴禁，囂風斯息。

《澄海縣志》亦云：

喜演影戲，鑼鼓徹夜。

汪鼎《雨菲菴筆記》卷二〈龍虎怪異〉條言：

潮郡紙影亦佳，眉目畢現。

同書卷三〈相術〉條又說：

潮郡城廟紙影戲，歌唱徹曉，聲達遐邇。深爲觀察李方赤章煜之所厭。

陳坤《嶺南即事詩鈔》卷五寫道：

怡情不覺五更寒，莫聽鐘鳴必盡歡；太息浮生原若戲，那堪戲在影中觀。注云：潮人最尚影戲。以豬皮爲人物，結

臺方丈，以紙障其前隅，置燈於後，將皮製人物弄影於紙觀之。價廉工省，而人樂從。通宵聚觀，至曉方散，嚴禁之，囂風少息。

李鄖《說訣》卷十三也說：

潮人最尚影戲，其制以牛皮刻作人形，切以藻繪，作戲者於紙窗內熱火一盆，以箸運之，乃能旋轉如意，舞蹈應節，較之傀儡，更覺優雅可觀，說者謂此戲惟潮有之，其實非也。

黃釗《潮居雜詩》則言：

落彤朝問鬼，影戲夜酬神。[11]

此外，清光緒無名氏《乾隆遊江南》第八回〈下潮州師徒報仇，遊金山白蛇討封〉裡也有一段文字描寫：

趁著黑夜漆黑關城的時候，兩個混入城中，在街上閒看些紙影戲文。府城此戲極多，隨處皆有，若遇神誕，走不多遠，又見一台，到處熱鬧。有雇本地戲班者，有京班蘇班者。鹽分司衙門，時常開演，人腳雖少，價卻便宜。

從「此戲極多」、「隨處皆有」、「到處熱鬧」等文字，讓我們清楚了解到潮州府城在清末紙影戲演出的盛況，不但有當地的戲班，甚至有「京班」、「蘇班」等外地戲班的演出，而「人腳雖少」、「價卻便宜」則說明紙影戲之所以能夠風行的因素所在。可惜的是，當年如此的盛況，今日已不復見。⑫

由以上這些文字，可以了解明清以來影戲在潮州一帶流行的現象，同時也透露了另外一個訊息：如陳坤提到的「以豬皮爲人物」，以及李卬所言的「其制以牛皮刻作人形」，均顯示了潮州一地的影戲並非完全是以紙爲材料的「紙影戲」，有採用獸皮（豬皮、牛皮）雕製而成的影具。而潮州一地所謂的「紙影戲」，是否即指影偶所用以製成的材料而言，目前已無法證明，或許是因人們口耳相傳，加上名詞上的猜測所造成的誤解。

以上描寫潮州影戲的各條資料，雖稱其爲「紙影戲」，但無一提及影偶是用紙雕製，反而是由獸皮刻製而成。由「將皮製人物弄影於紙觀之」，且潮州一地素有傳統「竹窗紙影」的流傳，是今日「陽窗紙影」（即鐵枝木偶）未蛻變前的傳統影戲演出形式，其影窗是由一面透明的白紙裱在竹框上而成，因此，這些影偶係透過紙面來呈現、表演，觀眾見之如在紙面上活動的影子般，所以稱爲「紙影戲」。

因此，所謂的「紙影戲」應是指「將皮製人物弄影於紙觀之」，而非指影偶以紙爲素材所製成，如此或許可以解釋影戲自潮州傳入台灣以後，影偶爲何是用「皮」而非用「紙」的原因所在，因爲自始至終，潮州影戲的戲偶根本就是用獸皮而非用紙。當然，台灣皮影的影偶用牛皮製作，也與本地自然條件有關。而潮州紙影興盛之後，向外

傳播至閩南漳州地區。從此，潮、漳地區皆以「紙影」聞名，而不言有皮影。

潮州皮影戲的劇目及音樂既是由潮州戲劇而來，可想而知，其中必有許多重疊、相同之處。以下說明潮州影戲與潮劇的關係。

林淳鈞先生在《潮劇聞見錄》指出「紙影班演出的劇目和唱腔音樂，與潮劇班一樣。演出劇本大多來源於潮劇班（這也是一些藝人潮劇班與紙影班兩棲的基礎）。」關於演出的劇本方面，我們可以先看一下饒宗頤先生在《鈔本劉龍圖戲文跋》的敘述：

　　施博爾先生曩旅台南，頗留心閩粵傳入鯤島之民間文學作品，前後採集紙影戲唱冊寫本，共得 198 冊[13]，其中最早為司馬都戲文，寫於嘉慶二十三年。又劉龍圖 1 冊，為光緒四年十月二十九日劉廷寬手抄本，年月及書寫人名並具，尤為難得。與劉龍圖戲出相同者，又有劉昉騎竹馬一本，內容無大差異，唯昉字從耳，詭怪不見於字書，實應作劉昉也。……施君又藏有《蕭端蒙打死江西王》戲文，傳抄相同者共 4 冊。……施君所集諸冊得自台南，故悉提曰閩南皮影戲，然劉昉原籍在今潮安，蕭端蒙原籍在今潮陽，均與福建無關，此劉蕭二出，應是潮州當地紙影戲本，後輾轉傳入鄰省者。（見《歐洲漢學研究協會：不定期論文集（2）》）[14]

之後林淳鈞也指出：「查《劉昉騎竹馬》故事情節，與潮劇本《劉龍圖騎竹馬》（見《潮劇劇目綱要》）相同。施君所得的 198 冊紙影戲劇本中，如《伍子胥》、《薛仁貴征東》、《梨花三擒丁山》、

《薛剛看花燈》、《趙氏孤兒》、《李德武》、《羅通掃北》、《二度梅》、《裴忠慶》、《楊文廣平南閩》、《狄青平西遼》、《高文舉》、《陸風陽慈雲走國》、《蕭端蒙打死平西王》、《秦勇江》、《孟麗君》、《白蛇傳》、《秦雪梅》、《蘆林會》等，在《潮劇劇目綱要》中均可查到，可證紙影戲演出劇本與潮劇劇本關係的一斑。」[15]

劇目以外，在從音樂及唱腔上來看。林淳鈞先生同時也指出潮州當地紙影班與潮劇班互動關係的實際例子：

紙影班從藝的人員，大都是從潮劇班退下來的藝人；如一些童伶賣身期滿之後，不留在戲班，則轉到紙影班謀生；也有紙影班的藝人，以唱聲出色而轉到潮劇班的，如著名藝人洪妙，導演黃玉斗盧吟詞等，都曾在紙影班從藝而轉到潮劇班的；一些紙影名班的藝人，大多是在唱做或拉奏上有專長的人，他們來去於潮劇班中，可以說是潮劇與紙影的兩棲藝人。

紙影班從農村各地吸收童伶培養，有一定藝術基礎之後，凡聲色較好的，常被潮劇班收買，實際上為潮劇班輸送童伶（一般童伶賣身期為 7 年 10 個月，凡從紙影班挑選來的，賣身期則可減）。[16]

由上文所述紙影班與潮劇團之間藝人的相互流動情形來看，其能往來於影戲與潮劇演出之間者，均在音樂演奏或聲腔演唱上有相當的造詣，倘若兩者之間沒有相當高的共通性或相同處，應不太可

70

能會有這樣特殊的情況產生。

　　如果說，在南宋時興盛壯大的南戲已經流播到潮州地區，並產生了潮州地方戲劇的話，那麼有宋一代盛行於兩都（開封、臨安）的皮影戲，焉有不流傳於此之理？只不過潮劇是以眞人爲妝扮表演，而影戲則是以影偶來敷演故事罷了。何況影戲尚擁有「人員簡單」、「裝備簡少」、「演出價廉」以及「搬遷容易」等諸多有利條件，其流播之速度與範圍，實比大戲來得容易了。因此，可以推想：至遲在晚宋時代，潮州地區已經有皮影戲的演出了。

　　無獨有偶地，蕭遙天先生《民間戲劇叢考》描述「紙影戲的滄桑」也做了一個假設：

　　潮州的影戲屬於南影的流派。它的來源，我以謂是蒙古南侵，宋祚將滅，一幫孤臣孽子義民都向南方逃亡，也把這種民間的藝術帶向南方來的。回看宋室南渡，那發端於汴京（河南開封）的紙影，也隨政局轉移，而盛行於臨安（浙江杭州）了。當時的偏安之局，儘可粉飾昇平，似不能和南宋亡國之際相比擬，但苟安酖樂，宋代的風氣久已如此，文信國的氣節實爲異數。且我們自高俯視，這種影戲是百戲之末技，也是普通群眾所玩弄的藝術。宋亡，很多潰敗的兵士和逃難的義民落籍於閩南和潮州，文信國的隊伍也走過這些地區，在潮州的潮陽尤駐過一些時間，名蹟文馬碣是葬他的戰馬的地方，蓮花峰是他登臨遙望帝舟的地方，和平是他睡得最安恬的地方，「和平里」三字且是他的大手筆。後來他再

走海豐，才在五坡嶺爲張宏範所執。隨他們南奔的兵士和義
民就是紙影藝術的傳播者。⑰

　　蕭文除了論述潮州紙影戲可能是在宋末時隨南移的軍隊和難民
而流播至該地之外，並舉文天祥當年行走過的遺跡證明這批移民的
確是行經過或定居在這些地方，因而使得影戲這項民間技藝在此生
根茁壯，並結合當地的特色，慢慢發展成另一種獨特的影戲流派，
甚至還反向回傳。若以彼例此，當初鄭成功撤軍入台時，很有可能
皮影戲也隨著來台的軍隊和難民而傳入台灣，而鄭成功定府城於台
南，當時的台南府範圍尚轄及今日的高雄縣市之地，這或許可以解
釋何以台灣的皮影戲只流行於今日的台南、高雄一帶了。然而，這
種推論目前並無文獻資料或考古文物以資證明，僅能提供參考而
已。

　　蕭遙天先生接著說：

　　我的這個假定，並不是信口雌黃，雖然在舊文獻上找不
到此類記載，而我在另一方面也發現宋代的詞樂現仍遺留在
潮州的俗樂中，這些明清以來的士大夫追尋不到的絕響，爲
什麼會從邊海僻地的俗樂中找到呢？也和紙影一樣，依然是
這幫孤臣、孽子、兵士、遺民傳播來的。這應該合併爲一個
研究的課題。由於宋樂和潮州俗樂的樂調相同，宋樂工尺中
的「勾」，即等於潮樂中的「活五」，宋詞的增、減、攤
破，等於潮樂的頭板、二板、拷板……這些現實的資料，對

宋樂的部分仍遺留於潮州，已可作信而有徵的確定。潮州的紙影是外來的，他和宋人筆記雜誌中所記的差不多，又和宋樂是在同一時間（北宋，南宋）同一地點（汴京，臨安）發展的藝術，又同向潮州發展，故我所假定的係宋末南奔的遺民兵士所傳播，是很合理的，而且是意想中必然之事。[18]

蕭先生所說的「潮州俗樂」，應該即指「潮調音樂」而言。如此說來，其推論或許並沒有錯，只不過，時間上也許更早：當北宋遭遇北方遼金外族的入侵而南渡之際，很可能就已將影戲帶入閩南、潮州之地了。否則，南宋時人文薈萃、戲劇已經相當發達成熟的閩南泉、漳、潮州一帶，沒有理由說這種具有表演輕巧、人力方便、道具簡單等多項優點的皮影偶戲，會比真人扮演、行頭複雜的「大戲」[19]形成來得晚。一個大戲的形成須有一段相當長久的時間醞釀，那麼表演簡單輕便的偶戲，應當形成得更早才是。因此，不必一定要到宋末，也許在南宋初期或中期時，潮州地區便可能已有影戲演出的存在了。

雖然潮州影戲的文獻記載始見於明代，而以清代為多，然而這並不能作為潮州影戲始於明清時代的理由。一種民間的表演藝術，從開始出現，以至於受到文人的注意並筆之於載籍，這中間的過程是相當漫長的，甚至有的未蒙文人學士的注意，就隨著歷史的消亡而湮沒，豈能說它從來未曾存在過？因此，明清之前雖然潮州影戲的歷史記載一片空白，並不表示它不存在於之前的數十載甚至上百年的歷史之中，因此潮州影戲始於南宋，也不無可能。

二、傳播入台的途徑

台灣皮影戲出現於什麼時代？由何人、在何時、從什麼地方傳來？這些問題，一如「中國皮影戲起源於何時」一樣，至今依然是眾說紛紜，無法得到明確的答案。目前，我們只能從眾多成說予以綜合、歸納，配合近年所發現的一些零星的文物資料，據以驗證傳統的說法。

首先，對於皮影戲傳入台灣的說法，經過整理後，大約有以下數種：

（一）據說潮州藝人阿萬師，隨著鄭成功的軍隊來到台南，清兵入台後，阿萬師避居彌陀鄉，施琅將軍慕名前往拜訪，可是阿萬師已年邁，不再演出，傳下弟子五人，今已散佚不詳。[20]

（二）同治（1862～1874）初期，由閩人許陀、馬達、黃索等由閩南帶到台灣的高雄、屏東兩縣。[21]

（三）大約在太平天國時期（1850～1865），由海陸豐、潮州、汕頭一帶，傳到福建的詔安、漳浦等地，再傳到台灣。

（四）一百多年前，起初是從廣東省潮州一帶傳到台灣南部，流行於高雄縣的岡山、鳳山境內，在北二層溪以南、下淡水溪以東的鄉村中，擁有廣大的農民群眾。[22]

（五）據《高雄縣志稿・藝文志》的記載，皮影戲是兩百多年前，從大陸北方經廣州，由許陀、馬達、黃索等三人，自潮州一帶傳到台灣南部，流行於高雄縣的鳳山、岡山境

內，北限於二層行溪，南限於下淡水溪，在此區域的農村中，擁有廣大的觀眾。[23]

很明顯的，（五）的說法是由（二）、（三）、（四）三種說法綜合整理後，再添加作者自己的臆測而得，[24]可以不列入討論。（一）的說法不知所據爲何，可能是民間藝人口耳相傳的結果，雖說皮影藝人隨著鄭成功軍隊輾轉入台定居，並將皮影戲傳播開來的情況自屬可能，但終究無法得到進一步的證實，因而此說只能當作一種參考。

如此，剔除（一）、（五）二說，從其餘三種說法加以考察：先就時間而言，同治初年約當西元一八六二年前後，而太平天國時期爲一八五○至一八六五年，其後期與同治初年時間重疊；若就呂訴上〈台灣皮猴戲考〉所記張叫說法一段刊載的時間，民國四十七年（1958）往上追溯一百多年，亦與同治初年及太平天國時期相差不多。然而，若根據台南市普濟殿嘉慶二十四年（1819）立的《重興碑記》云：「禁：大殿前埕，理宜潔淨，毋許穢積以及演唱影戲……。」

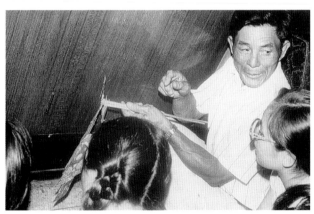

· 「福德皮影戲團」許福能先生正在解說皮影戲

· 台南市普濟殿一八一九年所立之《重興碑記》是台灣影戲最早的紀錄

[25]以及法國施博爾教授於一九六八、六九年間在台灣南部所蒐羅的198種皮影戲抄本中,有嘉慶二十三年（1818）的皮影抄本[26]的情形看來,可知影戲最遲在嘉慶時或更早之前便已傳入台灣,而民間也早已出現皮影戲的演出了。[27]影戲流傳的範圍雖小,卻盛極一時。由於嘉慶年間,政治趨於穩定,傳統的農業聚居與勞動旺盛,以及固有的民間節慶和生命禮俗,皆積極提供了皮影戲的發展空間,而使皮影戲與布袋戲、傀儡戲,並稱為台灣三大偶戲。

根據沈繼生先生〈海澄戲劇文化的新發現——兼述《朱文》清皮影本與明刊梨園本之比較〉所述:

張德成祖籍福建省南靖縣小溪鄉,出身於「皮影世家」,他是張家班第六代的傳人。另外還有一位馳名的皮影師傅,名喚蔡龍溪,他是地道的漳州祖。由此足證,流行在台灣南部地區的皮影戲,是由漳州傳衍過去的。從台南發掘出來的《朱文》演出本,被界定為「閩南皮影戲」,也是順理成章的事。人們可以有把握的說,閩南皮影戲故鄉在漳州。[28]

　　然而，沈繼生先生言，蔡龍溪因其名爲龍溪[31]而推論其人其藝均爲漳州而來，未免武斷，原因有二：

　　一、蔡龍溪爲何名喚「龍溪」，經田野訪查的結果，已經無人知曉；其子亦不詳祖籍究竟從何而來。換言之，無法證明其家族是從漳州來台定居。

　　二、蔡龍溪所演的皮影戲並非源自家傳，而是向當時一位著名的皮影師傅學習，因此，蔡龍溪演出皮影戲的這條資料，尚不能作爲台灣皮影戲是由漳州傳入的充分證明。

　　不過，從目前存在於高雄縣境內五個皮影戲團[29]的關係加以考察，可以發現：「合興」與「永興樂」二團都是皮影戲的演藝世家，且均姓「張」；「合興」爲「東華」同宗之旁支，「永興樂」祖譜亦載明由漳州而來；「復興閣」的首任團主張命首先生與「永興樂」爲同宗；「福德皮影戲團」雖不知傳自何人，但演出形式及劇目、曲調等各方面與他團無異。[30]由此推論台灣皮影戲是由福建漳州傳入，似乎是比較有利的說法。

三、台灣皮影戲的分布

　　皮影戲從中國大陸傳入台灣的說法有五、六種之多，其中提到分布區域的有三，如說法（一）言潮州皮影藝人阿萬師隨鄭成功的軍隊來台，後來「避居彌陀鄉」；說法（二）言許陀、馬達、黃索等三人將皮影戲「由閩南帶到台灣的高雄、屏東兩縣」；說法（四）言皮影戲從廣東潮州一帶傳到「台灣南部」後，「流行於高雄縣的鳳山、岡

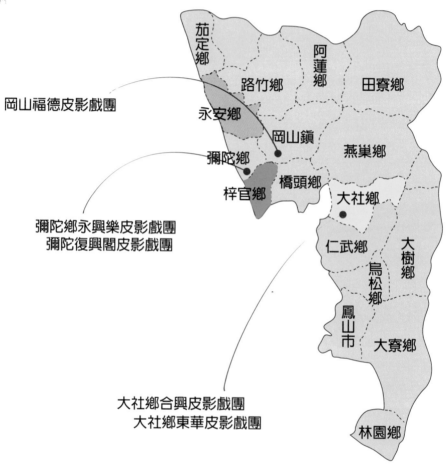

岡山福德皮影戲團

彌陀鄉永興樂皮影戲團
彌陀復興閣皮影戲團

大社鄉合興皮影戲團
大社鄉東華皮影戲團

茄定鄉
路竹鄉
阿蓮鄉
田寮鄉
永安鄉
岡山鎮
燕巢鄉
彌陀鄉
橋頭鄉
梓官鄉
大社鄉
仁武鄉
大樹鄉
烏松鄉
鳳山市
大寮鄉
林園鄉

· 台灣皮影戲分布圖

山境內,在北二層溪以南、下淡水溪以東的鄉村中,擁有廣大的農民群眾」;而說法(五)的《高雄縣志稿‧藝文志》言「北限於二層行溪,南限於下淡水溪」,二層行溪是指今天的二仁溪,位於台南及高雄兩縣的交界;下淡水溪則為現今的高屏溪,為屏東縣與高雄縣的界限。兩條溪流之間,恰巧構成今日高雄縣南北兩個邊界的範圍。除了說法(二)中提及「屏東」外,其餘的不論是彌陀也好,岡山、鳳山也好,都指向一個共同的地域範圍──高雄縣。很湊巧的,如今台灣僅存的五個傳統皮影戲團,也全部在高雄縣內。因此,高雄縣或許可以說是台灣皮影戲的搖籃。

‧皮影戲現今已成高雄縣獨有的瑰寶

然而，台灣的皮影戲是否只出現在高雄縣境內？其他的縣市是否曾經存在過皮影戲團？為何現今存留的幾個傳統皮影戲團都在高雄縣內？而皮影戲為何沒有像其他的偶戲一樣，流傳到台灣其他地方，而只是流行於台灣南部地方？這些問題都頗耐人尋味，值得加以探討。

呂訴上先生《台灣電影戲劇史‧台灣戲曲發展史》說：

> 　　在台灣，中國戲劇的上演歷史，可以說是相當的早。大約在移殖時，中國戲劇也在台灣上演了。但是確定的時間，以及怎樣流傳過來，卻是無法考證。當時的中國戲劇，在怎樣的形式下，演出普及和發展，也沒有明確的紀錄。遍閱台灣的各種古書，關於戲劇的文獻，總是非常的少。這也許是以往的台灣文化人，對於戲劇，抱著忽視態度的緣故。[32]

由於歷來文人學士都對傳統戲曲採取輕視的態度，以至於戲劇在台灣發展的線索相當模糊，而始終侷限於台灣南部一隅的皮影戲，其傳衍的痕跡自然更難尋索。戲劇自中國傳到台灣以後，受到本地自然及人文環境的影響，產生了變化，甚至創造出台灣獨特的戲劇形式，包括正音、亂彈、四平、九甲、車鼓、採茶及傀儡、皮影、布袋等，均與中國現今的演出有著明顯的不同，然而呂訴上認為，其在本質上並沒有超越中國古有戲劇的範疇。

《台灣省通志》云：「台灣固有戲劇，源自大陸。遠在荷據時期，既經傳入。自鄭氏光復台灣後，國人移臺者日眾，生活漸趨安定，競尚耳目之娛。於是漳泉潮州等地劇團，紛紛應招渡海來臺。最

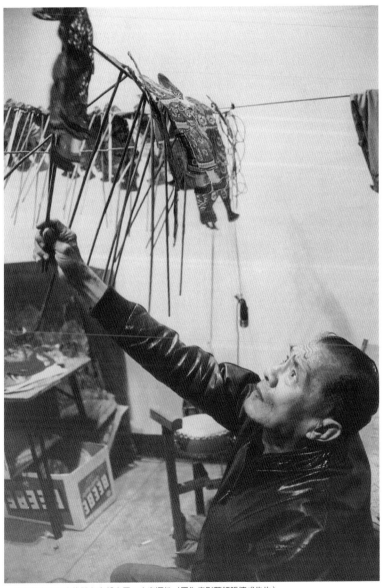

· 皮影藝人來台之後即在南部定居，少有遷徙（圖為皮影藝師張德成先生）

初演出之中心地爲台南，嗣後漸普及於南北。」[33]又據《台灣年鑑》記載：「台灣在荷蘭人佔據時代（1624～1661）何斌任東印度公司長官通事時，始有中國戲劇的演出紀錄。而在鄭成功治台時代，乃漸有人向江蘇、福建等地招攬戲團來台。」[34]所謂「一府、二鹿、三艋舺」[35]，以當時台灣的政治重心在台南而言，該地之繁榮興盛可想而知，因此，早期許多戲劇先行於台南，接著隨移民的足跡逐漸向其他地方傳播，最後遍及南北各地。那麼，擁有「人員簡單」、「裝備精少」、「演出價廉」及「搬遷容易」等優點的皮影戲，照理說，應該能夠很迅速的流傳到中、北部才對，但是，爲何它沒有像布袋戲一樣遍布於各地，而只流行於南部一帶呢？是不是因爲潮州一帶的居民只移民到台灣南部，聚集定居於此，而少有外移至其他地區，此其一；當時的政治經濟重心皆在台灣南部，根本沒有再遷徙的必要，是以皮影戲從潮州傳入台灣南部後，著名的皮影師傅就定居於此，技藝亦承傳於此，鮮少外流，此其二；台灣南部距離廣東潮州最近，乃潮州移民重心所在，因此潮州人民甚愛觀賞的皮影戲乃流行於南部一帶，此其三。至於台灣中、北部，則以福建移民居多，因此泉州地區盛行的掌中戲及傀儡戲，也隨之傳入，是以台灣中、北部多布袋及傀儡戲之演出，而不見影戲劇團的存在。當然，我們也不能否認曾經有南部的藝人將影戲帶到中、北部演出，但潮州影戲要脫離廣受歡迎的屬地，進入另一種文化環境中生根、茁壯，是相當困難的。對泉州移民而言，皮影戲的演出固然頗具新鮮感，但是畢竟不合乎自己的文化口味；況且若要當地藝人放棄廣受喜愛的偶戲，另習他藝也是不太可能的。尤其是在族群、派系旗幟極爲分明的年代，爲了維護自己族群的利益，動輒發生械鬥，對於外來其他族群或文化自然相當排擠。關於

這點,《台灣史》有如下的記載:

清廷既苦於台灣的叛亂,又蒙分類械鬥之慘禍達二百年。分類械鬥是島的福建、廣東二族因生存競爭而產生的種族爭鬥。閩(福建)對粵(廣東)、漳對泉(漳泉均為閩族)互相敵視,甚至鄉里或姓氏不同者反目私鬥,均稱為分類械鬥。起初純粹是種族間的爭執,後來加入政治上的不滿份子,形成內訌,變成叛亂,妨害了政治和國家的安定。……扼要的說,分類械鬥是閩、粵、漳、泉各種族離開祖居的鄉土,遷移到遙遠的孤島,一股求生活餘裕的熱情所激發的。㊱

可以想見,原本屬於潮州文化的影戲是很難立足於泉州移民的地域範圍的,因此,皮影戲只能盛行於以潮州居民為主的南部一帶,並在此得到生存、發展的空間。當然,這樣的推測仍有待相關課題的進一步研究才能充分證明。

根據高雄地區老藝人的說法,當地早期皮影藝師遷徙來台,便已定居高雄縣鄉下,由於對外交通相當困難,只能在高雄縣附近區域活動、流傳;而且歷來皮影藝人的技藝多為家族承傳,亦即傳子不傳外人,這也是造成皮影戲無法遠播各地的原因。

今日台灣的傀儡戲,正面臨著相同的境況,除了侷限於特定的地區之外,還有後繼無人的問題存在,其原因與皮影戲如出一轍。至於布袋戲之所以能夠到處生存,乃因其發展形態與皮影戲極為不同:布袋戲多為職業班性質,不似皮影班均為農民的業餘組織;且布袋戲傳

入的路徑甚多，地域甚廣，傳入時就已遍布台灣南北，不僅藝人眾多，且各地有各地的流派，差異性較大。而皮影戲自傳入開始就侷限南部一隅，不僅藝人少且彼此之間演出的差異性也不大；諸多因素的影響，乃形成今日台灣皮影戲的生存形態。㊲

《高雄縣志‧藝文志》，載有民國四十九年（1960）「高雄縣皮影戲團一覽表」，計有：

> 大社鄉張德成主持之「東華皮戲團」
> 大社鄉張天寶主持之「安樂皮戲團」
> 阿蓮鄉陳戌主持之「飛鶴皮戲團」
> 彌陀鄉張命首主持之「新興皮戲團」
> 彌陀鄉蔡龍溪主持之「金蓮興皮戲團」
> 彌陀鄉宋貓主持之「明壽興皮戲團」
> 路竹鄉黃慶源主持之「太平興皮戲團」
> 大樹鄉林清長主持之「竹興皮戲團」
> 永安鄉林文宗主持之「福德皮戲團」

這是有關台灣皮影戲團記載較早、較完整的資料。不過，這份名冊所登錄的，僅只是當時向政府機關報備的皮影戲團。根據老藝人的口述，民國四十九年（1960）以前，高雄縣內的皮影戲團就不只這些，已故皮影藝人張天寶根據其祖父流傳下來的說法，謂：清末光是岡山一地即有四十餘團，而路竹下寮一庄則有三十餘團，可見高雄縣影戲演出之盛。民國四十九年，除了上述登記的九團之外，至少還有

彌陀鄉張做、張歲兄弟的皮影戲團，以及梓官曾知批的皮影戲團，不過這兩團在當時並無團名。此外，「高雄縣皮影戲團一覽表」的記載尚有部分誤差，例如：大社張天寶的「安樂」皮影戲團和彌陀張命首的「新興」皮影戲團，早在光復後不久，即分別改名為「合興」皮影戲團和「復興閣」皮影戲團了；且林文宗已於民國四十六年（1957）逝世，由其子林淇亮接掌「福德」皮影戲團。

　　然而，除了高雄縣以外，在民國四十九年前後，屏東縣尚有九如鄉黃合祥主持之「合華興」皮影戲團、長治鄉鍾天金主持的皮影戲團以及林明達主持的「新吉團」皮影戲團等存在，因此，柯秀蓮論述：

　　此一事實推翻了過去所說的，只有高雄一地有皮影戲、他縣絕無的說法。目前至少知道屏東縣亦有過皮影戲團的存在，且其他業已解散而尚未找到的皮戲團想必還有才是。㊳

　　就台南市普濟殿《重興碑記》記載禁止影戲演唱，以及屏東縣發現了其他皮影戲團存在的情形看來，我們當然不能說只有高雄縣一地有皮影戲存在，頂多只能就台灣大部分的皮影戲團集中在高雄縣的情況，說高雄縣是台灣皮影戲最盛行的地區。在早期的台灣，皮影戲在台灣南部的分布範圍應該相當廣闊，只是以當時戲團演出之繁盛，誰也料想不到會有今日沒落的景況出現；且當時戲團之多，許多僅以地名或以班主之名命名，對於劇團名稱的有無並不重視，因此，造成今日團名無可考的情形。隨著時代環境的變遷，影戲因為現實條件的衝擊，日漸走向沒落之途，在生計難以維持且後繼無人的情況下，許多

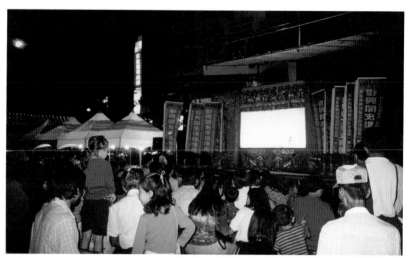

· 皮影戲昔日在民間廣受群眾歡迎

老藝人過世之後，年輕一代都另謀出路，劇團也只好跟著解散了。從清末同時存在數十團甚至上百團的盛況，到民國五十年剩下十餘團，直到今日，更是屈指可數，僅有五團而已，而且都在高雄縣內。如今皮影戲可說是高雄縣獨有的瑰寶了。台灣諺語：「諸羅以北，看到天光，不知皮猴一目。」意思是說：嘉義以北的人看了一整晚的皮影戲，都沒有發現影偶臉上只有一隻眼睛，這是因為皮影戲只盛行於台灣南部，嘉義以北的民眾，鮮少或甚至從沒看過皮影戲，所以有這樣的情形發生。由此，我們可以知道：台灣皮影戲的分布與發展，主要是在嘉義以南的台南、高雄、屏東等地，其中尤以高雄縣為主。

【注釋】

①陳鄭炫，1991.10，《皮影戲雜談》，漳州，漳州市地方志編委會、漳州市歷史學會出版，頁4。

②筆者曾走訪福建廈門的台灣藝術研究所，並親見該所保存的陳鄭炫先生皮影戲演出的錄影帶，其演出的音樂與道白悉已改爲薌劇（歌仔戲）的曲牌及口吻，非復其書所言以往的潮調音樂及夾雜潮州方言的情況，且影偶及影具也不再使用獸皮製成，而是改用先進的塑膠材質，絲毫不見潮州影戲的特色，而影偶人物的造型極爲卡通化，飛機、戰車、大砲、手槍均有，頗具現代感。

③「合興」與「東華」爲同宗，（張天寶爲張德成的叔字輩），而「東華」是由漳州遷徙來台，然筆者在一次田野訪談中，聽聞「合興」現今的主演張春天先生說其家族的故鄉在潮州，他還曾經回鄉考察過影戲，找尋其祖先故址所在，並在「開元寺」附近尋索到一些影戲的蹤跡。

④筆者拜訪福建廈門的台灣藝術研究所，並從中取得一些皮影戲相關資料。然而根據該省文化廳調查，福建省境內已經沒有皮影戲的演出活動了。

⑤關於潮州所稱的「紙影戲」一名，是否即指影偶以紙爲素材雕製而成，筆者以爲此說有待商榷。

⑥現今廣東潮州所演的「紙影戲」實際上爲一種木偶戲，稱爲「鐵枝木偶」，影窗形成立體的舞台，但其操縱方式、音樂曲調、劇目等卻與原有的皮影戲相同。

⑦林淳鈞，1993.1，〈紙影班與潮劇〉，《潮劇聞見錄》，廣州，中山大學出版社，頁162～163。

⑧以上「潮劇」的分布地區、形成時間及地點均參見《中國戲曲志・福建卷》

附表〈福建省戲曲劇種概況表〉。

⑨參見江玉祥，1992.2，《中國影戲》，四川，人民出版，頁238。

⑩蕭遙天，1957.8，〈紙影戲〉，《民間戲劇叢考》，香港，南國出版社，頁156。

⑪以上各書引文，轉引自⑩，頁157～158。

⑫筆者曾於一九九七年九月間親自走訪廣東潮州一地，想要實地考察當地「紙影戲」的演出情況。然而走遍整個府城大街小巷，未見一處有紙影戲的演出，更奇怪的是，沿路上問了不少當地居民，竟然幾乎都沒有聽過有「紙影戲」者。最後登門拜訪了潮州文化局，其內辦事人員亦支吾其詞，聲稱當地沒有此類演出，要我親自到廣東省文化廳查詢。對此，感到相當疑惑，致使無法親眼觀察記錄紙影戲的演出情況和各方面的表演形式。

⑬關於施博爾博士在台灣南部所收羅到的198冊皮影手抄本，《民俗曲藝》第三期「皮影戲專號」中有詳細收錄其劇目，可供參考。

⑭轉引自⑦，頁163。

⑮同⑦，頁162～163。

⑯同⑦，頁162。

⑰同⑩，頁156。

⑱同⑩，頁156～157。

⑲「大戲」是指演員足以扮飾各色人物，情節複雜曲折，藝術形式已屬完整的戲劇之總稱。此說請參見曾永義，1988.4，〈中國地方戲曲形成與發展的徑路〉，《詩歌與戲曲》，台北，聯經出版社。

⑳轉引自陳憶蘇，1992.7，《復興閣皮影戲劇本研究》，國立成功大學歷史語言研究所碩士論文，頁9。文中言明此說是自方朱憲的〈認識皮影戲及

影戲教學〉一文整理而得。

㉑據陳憶蘇《復興閣皮影戲劇本研究》頁 9 引述此文下面注明出自呂訴上，《台灣電影戲劇史》（1966.10，台北，銀華出版社）。然翻查呂書此條記載見於該書〈台灣戲曲發展史〉一文中（頁 183），而在〈台灣皮猴戲史〉裡反而引述張叫的說法：「東華皮戲團由祖先從大陸潮州一帶隨鄭成功將軍光復台灣，流傳來到現在已有五代，第一代張狀、第二代張旺、第三代張川、第四代張叫現年七十歲、第五代張德成最年輕的一個主持人現年四十歲，從祖先到本人大約經過貳百多年，可以說是傳統悠久了。」其中所言的年代，不見有「同治初期」等字的出現，反而與（一）的說法時間相合，然而，呂訴上，〈台灣皮猴戲考〉（1958.5，《台北文物》6 卷 4 期，頁 37～38），一文中又再引述張叫的話說：「皮猴戲是由許陀、馬達、黃牽（當爲「索」字的訛誤）這三位影人演技者由華南搬到台灣來的。那是清朝同治初年的事，我這團是繼承許陀的流派，從祖父、家父到本人大約經過一百多年，可以說是傳統悠久了。」（二）說可能由此轉化而來。只是，兩種說法同爲一人所言、同一人所引述，時代上竟然有如此大的差異，不知孰是孰非？

㉒（三）、（四）二說見呂訴上，1967.7，《台灣皮猴戲的研究》，《戲劇學報》第一期，中國文化學院戲劇系中國戲劇組編印，頁 157。

㉓轉引自柯秀蓮，1976.6，《台灣皮影戲的技藝與淵源》，中國文化學院藝術研究所碩士論文，頁 26。

㉔同㉓，引此文後註解 37 中說明：「高雄縣志稿藝文志提及此說文前書明：『據呂訴上云……』。」可知。

㉕轉引自邱坤良，1981，《台灣的皮影戲》，《民俗曲藝》3 期。

㉖參見《施博爾手藏台灣皮影戲抄本》，載於《民俗曲藝》3期。其引言說明「最早的劇本抄於一八一八年。」

㉗清仁宗嘉慶年間為西元1796～1820年，共24年。而台南普濟殿《重興碑記》與皮影戲抄本所記分別為1819和1818年，均為嘉慶末年之時，影戲演出的出現應當更早於此才是，至少可再往前推二、三十年左右。若以上文所言1958年推算，則已有將近二百年了，如此，影戲存在於台灣的歷史或許已有二百年之久。

㉘沈繼生，1996.10，《海澄戲劇文化的新發現——兼述"朱文"清皮影本與明刊梨園本的比較》，收於《藝術論叢》，總第十六期，福州，福建省藝術研究所，頁123～132。

㉙目前高雄縣境內仍存在有五個傳統皮影戲劇團，他們分別是：位於大社鄉的「東華」及「合興」，位於彌陀鄉的「復興閣」和「永興樂」，以及位於岡山的「福德」。

㉚以上資料由筆者實地田野訪查而得。

㉛漳州舊稱龍溪。

㉜呂訴上，《台灣電影戲劇史》，頁163。

㉝見1971.6.30《台灣省通志》卷二〈人民志禮俗篇〉第十一章「娛樂」第一節「戲劇」，南投，台灣省文獻委員會，頁61。

㉞轉引自 ㉓，頁25。關於何斌的記載，呂訴上的《台灣電影戲劇史》頁163裡有引述《平海氛記》的一段文字資料，可供參考。

㉟台灣俗諺，「府」指當時的「台灣府」，即今台南市；「鹿」指「鹿港」；「艋舺」指今台北萬華，當時為淡水河的重要港口。此句俗諺即是說早年台灣城市的繁榮程度，開發最早、最熱鬧的為「台灣府」（台南），

次爲中部的鹿港，再其次爲「艋舺」。由南而北，並形成南、中、北三個
最繁華的都市。

㊱野上矯介、山崎繁樹，1995.8，《台灣史》，台北，武陵出版有限公司，
頁 142～143。

㊲以上敘述係根據田野訪談後整理而得。

㊳同 ㉓，頁 25。

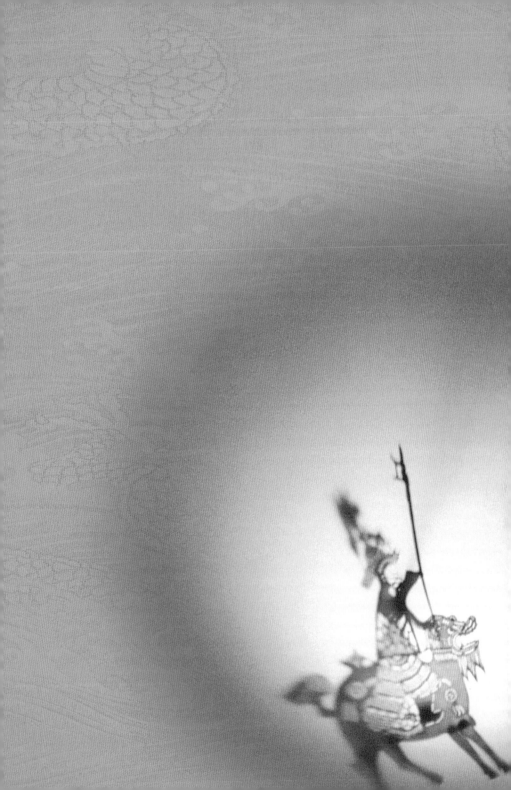

第三章 台灣皮影戲的發展

第三章 台灣皮影戲的發展

一、台灣皮影戲的記載

十七世紀以來，漢人大規模移墾台灣，戲劇活動也隨著農耕經驗與信仰文化而流傳，成爲民間重要的文化形式，不但是民眾調劑身心的主要娛樂，寺廟慶典、節令祭祀不可或缺的儀式，也是民眾傳習文化經驗、處理人際關係、強化社群組織的重要活動。然而，儘管台灣戲劇活動相當蓬勃，有關戲劇活動的記載卻保存不多，論述亦少，此乃因傳統知識階層鄙視民間戲劇活動使然，純然只從道德與治安層面譏評戲劇的負面功能。中國封建社會的文人學士的態度如此，遷徙來臺後承襲自漢民族傳統文化的士人階層亦如此。連橫即云：「演戲爲文學之一，善者可以感動人之善心，惡者可以懲創人之逸志，其效與詩相若。而台灣之劇，尚未足與此。」①日人竹內治則說：「查閱台灣相關的文獻，演劇的資料鮮少，當時演劇在知識分子眼中，被歸爲下九流，中國內地更視戲子與乞丐同流，甚至反對常人與之通婚，遑論認眞調查台灣戲劇，或肯定其藝術價值了。」②直至今日，對於戲劇演出採取鄙視態度，將之區隔在正統的範疇之外者，仍然大有人在，廣受民眾歡迎的大戲命運尚且如此，更何況是流行地域狹小、觀眾較少的影戲了。

歷來關於皮影戲演出活動的記錄，相當罕見，目前僅有以下數條：

（一）《台灣省通志》卷二、第十一章、第一節「戲劇」：

皮影戲：亦名皮猴戲，係以獸皮剪作戲中人物，黏貼竹枝，前方張掛白紙爲幕，如演電影然，以燈火照映，加奏北管音樂，以牛車爲臨時戲臺。③

(二)《台灣風俗誌》第三集、第五章〈台灣的戲劇〉：

皮猿戲：所謂皮猿戲，就是每當鄉村舉行迎神賽會時所演的戲，在紙上畫武者、老人、少年、婦女、皇帝、大臣、后妃、以及其他畫像，用剪刀剪下來貼在竹片上，然後在大白紙後面放一盞燈，把紙人拿到紙幕與燈火間，就可以表演出各種不同影像。上演這種戲的舞台，多半是用牛車爲代用品，完全用北管音樂伴奏。④

(三)《臺灣民俗》第十二章〈戲劇〉：

皮猴戲：一名皮影戲，或簡稱皮戲、影戲，係用獸皮（黃牛皮）剪作戲中人物，加以彩色，粘竹枝，前方張掛白紙爲幕，如演電影，以燈火照映演出者，爲今日極少看見，甚有保存價值的戲劇。據民國四十七年度的調查，省內僅存九團。

皮猴戲溯源於印度，南洋一帶也很流行。本省的皮猴戲是自潮州流入南部岡山、鳳山境內的，一時也很流行。

皮猴及皮偶的身段，分：頭、胸、腰、腿、臂、手六部

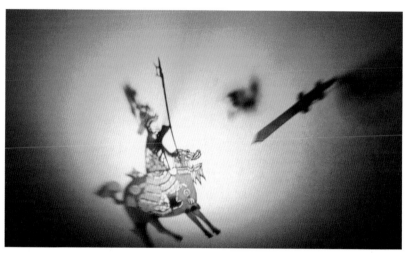

· 皮影戲的畫面美麗而富於幻想

分，連縫一處。頭部會活動可以自由摘換。手上一條鐵絲，絲端即插入很纖細的竹枝內。皮偶另有椅桌、車馬、兵器等件。戲詞是用土語。畫面美麗及富於幻想，實爲不可多得的劇藝。⑤

　　以上三條資料雖然是依照出版年代的順序排列，但是，若以成書的年代而論，則片岡巖的《台灣風俗誌》最早，成書於一九二一年，其次爲《台灣省通志》，最晚的是吳瀛濤的《臺灣民俗》。《台灣風俗誌》與《台灣省通志》對於皮影戲的敘述內容，幾乎沒有什麼分別；而《臺灣民俗》由於參考的資料較多，因此描述也比較詳細，不過從中可以看出呂訴上說法的影子。然而，他們所言的其實都存在著一些問題，有些部分必須加以更正，尤其是前二者，錯誤至爲明顯。

二、清朝中葉至日治初期的盛況

皮影戲最遲應在清朝中葉以前便已傳入台灣，雖然未見史籍明確的文字記載，但由目前發現最早出現「演唱影戲」字樣的清嘉慶二十四年（1819）立的台南普濟殿《重興碑記》，以及法國施博爾教授在台灣南部蒐集皮影戲的劇本出現清嘉慶二十三年（1818）的抄本看來，想必影戲在此之前已經興盛了相當長的時間。到清朝末年，據老藝人回憶，「光是岡山一地即有四十餘團，而路竹下寮一庄則有三十餘團」⑥，可以想見當時皮影戲演出廣受歡迎的盛況。

清光緒十九年（1894），中日甲午戰爭，清廷戰敗，次年（1895）四月清廷與日本簽訂「馬關條約」，將台灣、澎湖及所屬島嶼割讓給日本，從此台灣成為日本的殖民地，接受日本的統治。

邱坤良先生曾論述說：

日本統治台灣五十年，除了皇民化運動時期之外，對於台灣舊俗採取寬容的政策，使得民間社會活動在傳統基礎上繼續衍進，而未產生巨大的轉變。最明顯的是，作為民眾生活與信仰中心的寺廟未曾受到壓制，其相關之祭典、演戲活動得以延續，於是寺廟、節令、社火結合的民間文化傳統乃能繼續成為民眾生活中的重要部分。……

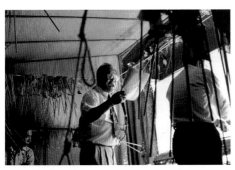

· 皮影戲演出時的對白、唱詞完全依據抄本

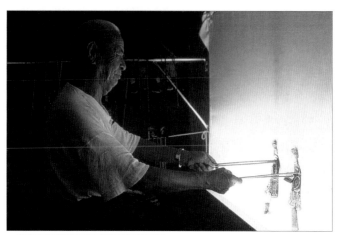

· 影戲的演出能製造出虛幻玄想的特殊效果

　　日軍接收台灣之初，全副力量在鎮壓各地變亂，民俗祭典與戲劇活動似乎也未曾中斷，在最早期被派駐台灣的日本人中，有人曾對當時民間習俗做過記錄，從這些文字中可見日治之初民間戲劇活動之一斑。……

　　日治時期除了聚落地緣、血緣及同業社團的演戲活動，民眾在婚喪喜慶場合常請劇團演出，以此作為酬神及參與地方事務的重要表徵。……

　　……總論日本統治台灣時期，對台灣舊慣採取寬容的態度，民間習俗和戲劇仍能如常活動，固是現實政治與社會環境使然，而在統治者而言，採取這種方式，似乎也是僅有的最好政策，誠如巴克禮（George Barclay）所云：日治期間的大部分時間，日本維持台灣原有的中國社會和經濟制度，這對日本殖民政策是有利的。靠中國傳統社會秩序易於控制

維持，有利於日本殖民統治，攫取最大利益，不久台灣即成了日本帝國經濟的主要部分。日本既以維持中國原有的中國社會經濟制度爲原則，並加以利用，所以日本統治五十年對台灣居民傳統生活的影響就很有限。而在民間舊俗獲得自由維持的環境，台灣經濟在日治之後有了快速的成長，社會活動日益繁榮、蓬勃，也刺激了戲劇的發展。⑦

　　由此可知，日治初期日本總督府基於政治及經濟利益的考量，對於台灣原有的風俗習慣並未加以太大的干涉，反而任其自由發展。在這樣的環境下，皮影戲和其他戲劇一樣，仍維持著極爲蓬勃興盛的局面，其盛況當不下於清末岡山、路竹等地同時有三、四十個皮影戲團

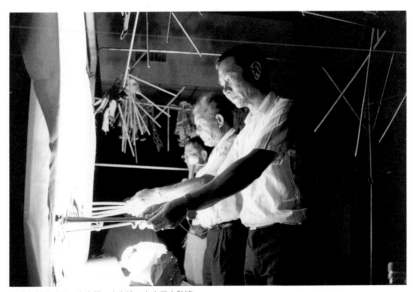

·皮影戲的演出，由中間一人主演，左右二人助演

99

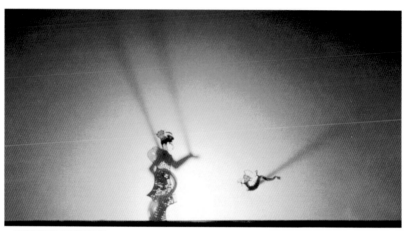

· 皮影戲為電影原理的濫觴

的榮景。不過，長久以來，皮影藝人多半不以演戲謀生，他們在演皮影戲之外都另有職業，日治以前，皮影戲團並沒有特定的團名，一般人僅以所在地名及主要藝人的名號來加以區別或稱呼，這種現象與《東京夢華錄》、《夢粱錄》、《武林舊事》及《西湖老人繁勝錄》等書中所記宋代以人名代表戲班[8]的情形相類似。由於皮影戲的演出活動主要集中在南部地區，因此中、北部的民眾對它的了解甚少；日治時期一些談到台灣戲劇的文章也常常漏列皮影，「在一般資料中皮影戲班只算是一種農民的業餘組織。」[9]日人片岡巖在《台灣風俗志》敘述台灣劇種時，提到「皮猿戲」，與《台灣省通志》的記述相比對，不難發現後者因襲前者的痕跡，《台灣省通志》僅將其中「在紙上畫」的部分修正為「係以獸皮剪作戲中人物」，想必是見到現在皮影皆以牛皮雕製所做的修正。對於片岡巖《台灣風俗誌》的敘述，邱坤良先生以為：

　　片岡氏對皮影戲十分外行，可能甚少接觸，皮影戲的音樂是潮調，而非北管，影人大多是用牛皮雕製，但可能也有用厚紙鏤刻者，因是「村民自己演的戲」，自娛的意味很重。⑩

　　早期的皮影戲演出形式極爲簡陋，道具行頭極爲簡單，正如明末無名氏《檮杌閑評》所描述：只有「一個小篋箱子」，並且只要「取過一張桌子，對著席前放著一個白紙棚子，點起兩隻畫燭」⑪即可開演，這是它的特點。如此，早期台灣農村的皮影演出以牛車爲臨時舞台，並在上面以白紙爲幕、點一盞燈來演出，已經足以構成演出形式的基本條件。

三、皇民化時期的管制與改革

　　然而，一九三七年七月中日戰爭爆發，台灣總督府爲了消滅台灣人民的民族意識，加強實施「皇民化運動」，強制台灣人民日常生活日本化，包括說「國語」、改姓氏、効忠天皇、摒棄舊有習俗，尤其是帶有中國色彩的宗教信仰和戲曲表演，台灣的傳統劇團乃因此被強制解散，只有新劇以及少數改良性劇團被允許演出，曾經盛極一時的皮影戲，此時亦遭到了相同的命運。不過，位於高雄縣大社鄉，世代以皮影戲爲家族技藝傳承的「東華」皮影戲團，當時第四代團主張叫爲求戲團的生存，接受了山中登的指導，並由瀧澤千壽枝小姐改編日本童話劇〈桃太郎〉、〈猿蟹合戰〉等，由其子張德成協助，於一九四二年間，應台灣總督府的邀請，在總督官邸上演，獲得台灣總督長谷川清的嘉獎，並經過日本官方審查合格，准予加入當時統制台灣戲

劇的行政機關「台灣演劇協會」，成爲第一個加入協會組織的皮影戲團，命名爲「高雄州影戲團」。

台灣民間戲劇在日治時期雖然遭到明令禁演，但傳統戲劇的演出活動並未完全滅絕，特別是偏遠的山區、漁村等，民眾常私下學戲、唱戲，有些劇團則利用各種方式演出，例如戲詞夾雜日語，或警察在場時才改頭換面演出皇民劇等。就皮影戲而言，雖然當時獲得日本官方正式批准演出的只有「東華」皮影戲團，但其他皮影戲團依然繼續其演出活動。據柯秀蓮描述：

詢之老藝人，都承認曾受到日本政府的壓力，但否認曾因此而停止演出。如永樂興⑫皮戲團的張利、張晚父子，新興皮戲團的張命⑬，飛鶴皮戲團的陳戍，福德皮戲團的林文宗等，都守著他們舊有的劇本、影具，在鄉間各處爲農民製造消遣娛樂。在這裡要特別說明的是民間藝術最大的特色是它們的根，就像蜈蚣草般與土地共連生息，即使用壓力也絕難控制它們的生長。

這無疑修正了台灣光復前夕只有「東華皮戲團」存在的說法，只能說東華皮戲團是當時爲日方正式批准而得以公開演出的唯一皮戲團罷了。⑭

柯秀蓮的論文同時提出了當時「分派」的說法，頗值得留意。茲引述於下：

　　這裡的分派是以在台灣僅有的幾個皮戲團加以分別的。分派的方法有二，一以演出現況分，一是以唱腔分。接受過日人訓練的東華皮影戲團是在保守觀念極重的戲團中唯一刻意改良、創新的團體。

　　該團的影人為配合大規模演出加大尺寸，幾至兩倍之多。影人造型一改過往之側面獨眼而為半側面雙眼，影人接綴處減少，頭與身體往往一塊皮雕成。彩色亦由原有的紅綠黑白四色改為燦爛耀目的十彩。影窗加大，配有布景，由台灣傳統的坐演改為站演。

　　最重要的是，張德成先生亦演出配合時事的新劇，道具不再限於刀槍馬龍，近代武器如飛機、戰艦、大砲、地雷，應有盡有。人像是更絕了，西裝革履的紳士，和服的日婦，紅毛碧眼的洋人，無奇不有，看過真難忍笑。

　　另外，以復興閣皮戲團為首的其他劇團便採與東華皮戲團完全不同的態度，包括了張德成的叔叔張天寶的合興皮戲團在內。且稱他們為「古典皮影」與張德成的「現代皮影」有所區別。

　　「古典皮影」的影具造型、演出方式，與大陸皮影一脈相承。這些藝人不管時代的變遷，他們刻的新影人絕對以舊影人為藍本，一條曲線，一朵花飾都不願變更，他們的影具仍維持在八寸到一尺之間。

　　保持傳統的老派藝人對所謂的「新劇」沒有絲毫嘗試的念頭，他們堅持著傳統劇目的道白、唱詞比新劇要來得文雅動聽。是以，演出現況似可分為「古典皮影」與「新式皮影」。

以目前各團所持的唱腔來分：

台灣的皮影戲團以兩種唱腔為主。一種是南管，一種是潮州調。以南管為主的皮戲團有原先的新興皮戲團、永樂興皮戲團、福德皮戲團、復興閣皮戲團，這幾個戲團推至上一代都有相同的師承，即永樂興皮戲團最早團主張利，但張利之上承何便不得而知了。

前面說過，東華皮戲團始祖張狀乃就潮州人陳贈習藝，該團世代相承，潮州調唱腔一直保持至今。張天寶之合興皮戲團亦屬潮州唱腔。

依各劇團找來的劇目而言，似應有北管戲，但各團堅持各自的唱腔，似與藝人之個性有關。⑮

對於此處分派的第一個標準：「以演出現況分」，筆者曾請教現今的皮影藝人，日治時代是否有這樣的現象存在？據張新國先生表示，當時這樣的情況是有的，但是並不明顯，沒有大張旗鼓、公開表態的分派，只是藝人與戲團之間的共同默契而已。筆者以為，就當時的政治及社會環境來觀察，會形成這樣的結果並不令人意外。台灣南部的皮影活動原本相當興盛，卻在日本政府的政策壓力下強行抑制它的發展，全面禁演。老一代皮影藝人所受的教化是傳統中國固有的道德觀念，所演的劇目則為教化意味極濃的忠孝節義故事，他們承襲上一代的技藝和觀念，當然也希望將之完整的傳下去。對傳統戲曲的藝人而言，日本為外來政權，如同金元侵滅宋朝一般，並非正統，他們的反抗意識原本就極為濃厚，何況要他們放棄一向堅持的觀念與經驗，而由「外人」指導，並對傳統有所變更，這是萬萬不能接受的。

「東華」傳到第四代團主張叫時，原本即對皮影演出多所改良，希望能爲傳統皮影戲謀求另一條新的道路，開拓另一個發展空間。因此，當日本政府對於台灣傳統戲劇實施全面禁演，無異扼殺了「東華」皮影戲團祖傳家族技藝的生路。爲了謀求生存，只有無奈的接受日本政府所提出的條件，作爲變通的方式。而張叫對皮影向來即採取改良的態度，在日人的指導原則之下，演出新型態的影戲「新劇」，並藉機對影戲做多方面的嘗試與創新，未嘗不是另一種發展的方法，這樣看來，並沒有違背張叫原來改進的觀點，同時也給予「東華」一個更廣闊的發展空間。

　　成爲全臺唯一合法皮影戲團的「東華」，自然而然在各方面與原本的其他傳統皮戲團形成對立的局面。最基本的是，政治立場的不同，從而引發其他層面對立形勢的連鎖反應：「東華」可以在各種場合作公開性的演出，其他戲團則必須冒著風險偷偷摸摸的表演；「東華」在影偶造型、演出形式和效果上做了許多創新與改良，其他劇團則堅守所傳，對於演出形式不願做任何更動，保留傳統皮影原有的風味；「東華」改編原有劇目，並採用其他題材的故事，製造不同的演出效果，企圖迎合官方及當時觀眾的欣賞口味，其他劇團卻依然守著祖傳「老爺冊」的傳統劇目，欲藉戲劇表演來達到教化群眾的目的；凡此種種，造成雙方壁壘分明，終於引起後來所謂「分派」的揣測和說法。筆者以爲：「東華」以外的其他皮影戲團，雖然保守的觀念極強，但也並非完全不想隨著時代及社會的變遷而有所改革，他們亦會視實際需要而做必要的調整，只是他們改革的腳步不若「東華」那般快速，變動的幅度也不大，需要較長的時間才能顯現其中的不同；而「東華」加入日本官方的「台灣演劇協會」，成爲「高雄州影戲團」

，很容易讓居於平民階層的其他戲團採取敵對態度。當然，相對於「東華」一團得以合法的公開演出，其他戲團並未因禁演的命令而停止演出，只是退到較爲偏遠的鄉間，繼續他們的堅持。

至於柯秀蓮所提的第二個分派依據——「唱腔」，並言「台灣的皮影戲團以兩種唱腔爲主：一種是南管，一種是潮州調」，似乎有待商榷。柯秀蓮言：「以南管爲主的皮戲團有原先的新興皮戲團、永樂興皮戲團、福德皮戲團、復興閣皮戲團」，不知所據爲何？上述的幾個皮影戲團至今都仍然存在於高雄縣內，筆者亦均曾親自拜訪，並觀賞他們的演出。然此數團所用以演唱及伴奏的音樂均爲「潮調」，尤其是「復興閣」皮影戲團，諸多學者咸認爲許福能先生的演唱，其潮調味道特別純正、特別有感情，何來「南管」之說？再者，柯秀蓮言：與「東華」關係密切的「合興」皮戲團亦屬潮州唱腔，但根據筆者的田野訪查後發現：「合興」演出的曲調與他團風格大同小異，基本味道都相同，而「東華」現今的演出均爲武戲，無法得見其文戲的演出風貌，然武戲的樂風節奏及常用的幾支主要曲調與他團亦同，因此，目前台灣的傳統皮影戲所用曲調均爲潮調音樂，這是不爭的事實。柯氏的「南管」之說，並沒有影音記錄的保存或其他相關資料加以證明，翻查近來提及台灣皮影的期刊論文，亦無人持此種說法。

四、光復後影戲的繁華與滄桑

一九四五年台灣光復，隨著日本政府的撤離，全面禁演傳統戲劇的禁令隨之解除，沉寂一段時間的傳統戲劇活動，一時如雨後春筍般紛紛的出現，民間再次出現了蓬勃的民俗活動及戲劇演出。當然，同

樣遭到長期壓抑的皮影戲，也在這時重新興盛起來，呈現另一個高潮，據老藝人回憶，當時存在的皮影戲團約有一、二百團之多⑯。此時不僅是在台灣南部，「全省各地的戲院都能見到皮影戲的演出，其中最大規模演出的是東華皮影戲團。由民國四十一年至民國五十六年，走南往北，基隆至屏東至台東、花蓮，共在兩百多家大小戲院演出」，而「永興樂」及「新興」皮戲團當年也做了全省各地的巡迴演出，同樣也有極其熱鬧轟動的場面。但除了主持「東華」演出的張德成先生對該團有詳細記錄之外，其他劇團卻無相關文字記載，殊為可惜。如今當年「東華」演出時留下來的照片，成為皮影戲在當時轟動程度的最佳證據，對於今日漸趨沒落的皮影戲而言，彌足珍貴。

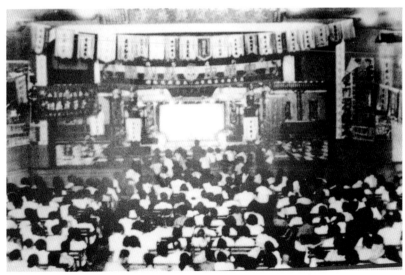

· 「東華皮影戲團」早年在戲院公演的演出盛況／翻拍自「皮影戲館」舉辦之展覽看板

　　然而好景不常，民國五十六年以後，電影及電視逐漸在民間普及，新興的娛樂取代了舊有的娛樂方式，傳統戲劇的演出生態大受影響，許多劇團受到現實環境的打擊紛紛解散，不少當年名噪一時的大戲團都在這一波浪潮中慘遭淹沒，倖存的戲團聲勢及營運狀況也大不如前。皮影戲的發展遭此致命的打擊，黃金時代就此告一段落，再次退回家鄉偏僻的角落，等待民間偶爾的請戲或寺廟舉辦祭祀活動時才有機會演出。至民國六十五年柯秀蓮撰寫《台灣皮影戲的技藝與淵源》時，已由民國五十年左右的十數團減為七團：

　　生計難以維持使得後繼者無人，許多老藝人死了，他的劇團也就散了。民國五十年左右存在的十餘團，現下所有的少了幾團，有的只有架子，不再雕製新影人，技巧也大不如過往的老藝師。以下是目前的幾團：

　　張德成的東華皮戲團

　　張天寶的合興皮戲團

　　張稅的永樂興皮戲團

　　陳戌的金連興皮戲團

　　林淇亮的福德皮戲團

　　宋明壽的錦蓮興皮戲團

　　許福能的新興閣皮戲團

　　在屏東縣的兩個皮影戲團都因主持人過世，無人接替而自動消失。所以，現在的皮影戲真正是高雄縣獨有的財富了。⑰

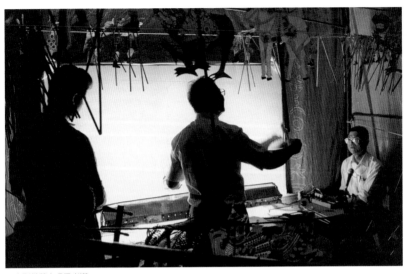

· 皮影戲藝人多已老邁

　　最後，柯秀蓮寫下一句：「民國41～56年是皮影戲鼎盛時期」，並無其他說明。然檢視上面一段文字，對於諸多皮影戲團的團名及人名的記錄，似有多處錯誤。[18]

　　歷來皮影戲的文獻記錄與實際的皮影戲演出活動，有一大段距離。考其原因，除了文獻記錄者粗心大意，未能實際調查皮影戲活動之外，很可能與皮影戲班的組織性質有關。從現有的田野資料看來，台灣的皮影戲表演大多是兼業性質，也就是說，皮影藝人平常都有自己的職業：做生意、當廚師、從事泥水建築或務農都有，當有人邀請演出時才出外表演。他們較常演出的時機是農曆七、八月，以及其他幾個祭祀活動，也就是「神明生」多的月份，其餘則是民眾自家的喜慶場合，如結婚、做壽、生子等。相對於其他大戲，皮影戲的演出酬

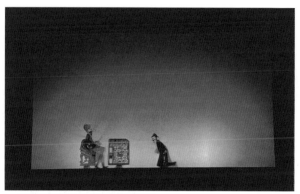

· 「福德皮影戲團」如今僅能演出酬神戲

勞是較低的，除了幾個家族性的皮影戲班把皮影演出當成是副業以外，其餘的戲班都是藝人臨時拼湊成班，應邀演出。這種以人為單位的團體，變動極大，自然很難估計。雖說皮影戲具有組織容易、裝備簡單、人員較少、表演簡易等許多有利的傳播條件，但畢竟其成員組織太不固定，終於導致今日迅速萎縮的結果，成為偶戲中凋零最快的一支。

近三十年來，台灣的傳統皮影戲團紛紛解散，高雄大樹的「竹興」、路竹的「太平興」、屏東九如的「合華興」及鍾天金、曾知批等團，都因老藝人的凋零而先後散夥。爾後，陳戍的「飛鶴」和蔡龍溪的「金蓮興」也因後繼無人而解散。宋貓的「明壽興」在其過世後亦結束營業。「復興閣」在張命首過世由女婿許福能接掌之後，還能維持相當穩定的戲路，但今年（2002）許福能也過世，後續仍有待觀察。值得注意的是，原本活動力不弱的「合興」皮戲團，由於張天寶、張春天兄弟先後病倒，且後場樂師又屬臨時徵調，經常難以成

軍,即使有人登門請戲,亦往往無法演出,因此張春天早已有意賣掉戲箱,結束營業。至於永安鄉的「福德」,在林文宗去世後由其子林淇亮接掌,在張天寶病倒之前,林淇亮還常與張氏合作演出,如今僅能替民眾扮仙酬神。而「福德」的後場亦是外借性質,所以即使有人請戲,以微薄的酬金支付後場臨時徵調樂師的車馬費之後,所剩相當有限,維持劇團非常吃力。除了這些成團的皮影戲班之外,早期「竹興」皮戲團林明達(外號「憨番仔」)去世之後,兒子林清長、林連標兄弟將戲偶全部賣給張天寶,目前僅偶爾幫其他戲團充任後場樂師,賺取零星的酬勞。⑲

近幾年,台北縣崛起了一個迴異於台灣傳統影戲風格的「華洲園」皮影戲團。「華洲園」的存在,對於傳統影戲的生態不無影響,不僅打破以往影戲集中在南部的現象,將其延伸到另一個新的地域──北部,其新奇的演出形式更吸引了不少現代觀眾,對於影戲的推展,發揮了一定的影響力,頗值得加以留意。

五、從野台到劇場的轉折之路

綜上所述,我們可以嘗試將台灣皮影戲的發展歷程,按照演出場所劃分成「野台戲」、「內台戲」及「堂會戲」三個時期。

(一)野台戲時期:十八世紀末期至四〇年代

這段時期相當長,大約一百五十年左右,也就是從清朝嘉慶年間(1796〜1820),保守估計台灣有皮影戲演出活動的年代開始,歷經

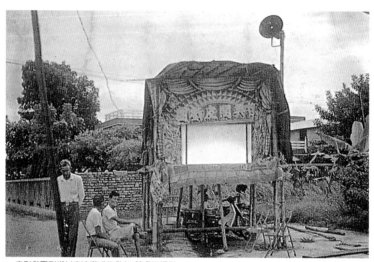

·皮影戲團到鄉村表演搭成的戲台/陳處世提供

清末高潮，以及日治前期對台灣採取保留舊慣政策的放縱期，基本上可以視爲中國皮影自潮州、閩南傳入台灣之後最興盛的一段發展期，按照傳統的演出方式，保留最純粹的原始影戲風味。這段期間，台灣仍處於傳統農業社會的生活形態，而皮影戲正是產生自農業社會的副產品，因此可說是台灣傳統皮影戲的黃金時期。

　至於稱爲「野台戲」的原因是：在這麼長的時間，皮影戲一直是在神明壽誕、廟會祭典等宗教活動，以及彌月、合婚等民間喜慶場合中，由雇主獨資或合資請戲酬神，在娛神之際同時也達到娛人的效果。換言之，野台戲的演出，係以酬神爲目的；而演出的場所，或於廟埕、或在民家的前庭，或在較爲空曠的露天野地。總之，演出必在戶外，故謂之「野台戲」或「外台戲」。

（二）內台戲時期：約一九四一至一九七一年

　　這段時間大約只有三十年，卻必須分爲前、後兩期。前期是日治後期，也就是一九四一年到一九四五年。中日戰爭爆發後，日本統治當局強硬地實施「皇民化政策」，禁止台灣傳統戲劇的野台演出。後來日本政府發現戲劇（包括皮影戲在內）可以作爲政治的宣傳工具，便將之強制改變爲必須「符合國情」的台日折衷劇，只准許在其所限定的戲院裡演出。這段時間所演出的內台戲，一般稱之爲「皇民劇」。至於內台戲階段的後期，包括光復後嚴格的戒嚴時期，國民政府和日本政府一樣，敏感地看待民眾聚會觀戲的活動，同樣禁止野台戲的演出，一九四七年二二八事件發生後，禁戲約一年餘；國民政府遷台，爲了防範匪諜活動，從一九四九年起再度禁演外台戲，直到一九五一年，這段期間只有內台戲的演出，一般也叫「反共抗俄劇」。⑳

· 民國四十二年四月十一至十五日「東華皮戲團」於鳳山「南台戲院」演出／「東華皮影戲團」
　張榑國提供

　　「皇民劇」與「反共抗俄劇」，都是政治力量所操縱的形式化戲劇。由於「東華」為日治時期唯一加入官方「台灣演劇協會」的合法皮影戲團，在內台戲前期就已相當活躍，光復之後，挾其風光氣勢，加上內台演出經驗的豐富，乃得以南來北往、由西至東，出入全台大小二百多家戲院做巡迴演出，廣受民眾歡迎。而「永興樂」及「復興閣」等皮影戲團也在光復後加入內台戲的演出行列，同樣在全省各地造成不少轟動的場面，形成了皮影戲演出的另一股風潮。然而，由於此時皮影戲大量進入戲院演出，而與宗教活動和民間禮俗的關係漸行漸遠，進而轉變成為營利性質的商業行為，傳統民俗的成份日漸減少。

· 「東華皮戲團」在鳳山「南台戲院」演出的海報／「東華皮影戲團」張榑國提供

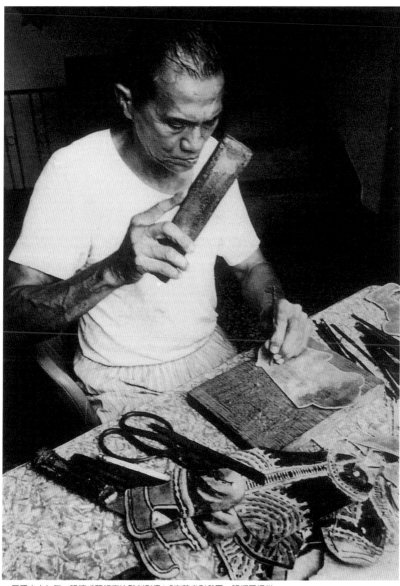

· 民國六十七年，張德成藝師專注雕刻影偶／「東華皮影戲團」張榑國提供

（三）堂會戲㉑時期：一九七八年迄今

　　台灣布袋戲與初興的電視媒體結合之後，成功地創造了「電視布袋戲戲」的風潮，因此引起業者對皮影戲在電視播放的興趣。民國六十年前後，皮影戲曾經在電視上演出過三次，但由於錄影效果極差，播放之後令人大為詬病，不僅未能呈現皮影精緻的美感，反而予人一種粗糙的錯誤印象，以致皮影戲無法像布袋戲在電視上造成轟動。

　　自從新興的影視媒體取代舊有的娛樂方式之後，皮影戲即步入衰落期，許多皮影戲團面臨解散的命運，藝人為求生計，紛紛散夥轉業。民國五十六年三台開播之後的十年間，幾乎是皮影戲銷聲匿跡的時期。直到民國六十七年，關心台灣民間音樂、戲曲的許常惠先生在國立藝術教育館舉辦「民間樂人音樂會」，邀請布袋戲「真西園」的王炎先生參與演出，開啟了布袋戲的堂會戲階段，也為皮影戲開創了另一個發展空間，例如：文化中心的展演、各地的戲劇季、傳統藝術季、行政院文建會的全國文藝季，或是應邀至美、加、歐、日等國家的觀摩演出等，尤其是民國七十一年起，連續五年的「民間劇場」，不僅讓人津津樂道，更把「皮影戲」從逐漸被人遺忘的鄉村角落，提昇為台灣代表性的戲曲藝術。不過，不管是受邀觀摩也好，或是展演性質的演出，次數都相當有限，比起野台戲最興盛的時期每晚有戲演、每團一次連趕數場的盛況，真是不可同日而語。所以進入堂會戲階段的皮影戲，事實上已經進入了尾聲。

　　以上根據演出場所所作的分期，難免失之簡陋，仍有待相關資料的補充以作進一步的修正。在野台戲時期，確實只有野台戲這種舞台演出方式，但以後的內台戲、堂會戲的情形就不同了，它們出現的時

間可能重疊，也可能同時存在。事實上，自一九五一年野台戲開禁以後，雖然內台戲一度越演越盛，但一直到今天，野台戲的演出仍然存在著。如現今的「復興閣」、「永興樂」及「東華」等團，當南部地方有廟會祭典或神誕慶壽等，依然會受雇前往作野台演出。若以黃春秀所界定「堂會戲」的現代定義來看，皮影戲的堂會戲也早在民國四、五十年時便已開始出現。日治後期享有盛名的「東華」皮影戲團，民國四十一年首次赴日公演三個月後，又陸續多次接受國際的邀請演出，五十六年則應學術界邀請，在台北各博物館、大學作爲期一週，供學術研究的演出。此外，在民國六十七年以前，尙有多次國際性的演出機會。[22]

【注釋】

①連橫，1920，《台灣通史》，台北，台灣通史社，頁 691～692。

②轉引自邱坤良，1997.10，《台灣劇場與文化變遷》，台北，臺原出版社，頁 16。

③見 1971.6.30《台灣省通志》卷二〈人民志禮俗篇〉第十一章「娛樂」第一節「戲劇」，台灣省文獻委員會，頁 61。

④片岡巖著、陳金田譯，1996.9，《台灣風俗誌》，台北，眾文圖書公司，二版四刷，頁 167～168。

⑤吳瀛濤，1994.5，《臺灣民俗》，台北，眾文圖書公司，一版四刷，頁 249。

⑥此爲已故皮影藝人張天寶先生描述其祖父時流傳下來的說法。見邱坤良，1982，〈台灣的皮影戲〉，《民俗曲藝》，3 期。

⑦邱坤良，1992.6，《日治時期台灣戲劇之研究》，台北，自立晚報文化出版部，頁 36～40。作者詳細論述當時的背景環境，並引述諸多相關資料，說明當時的戲劇發展情形。筆者僅節錄其中部分文字內容，作爲描述。

⑧《東京夢華錄》卷五〈京瓦伎藝〉條、《夢梁錄》卷二十〈百戲伎藝〉條、《武林舊事》卷六〈諸色伎藝人〉條及《東京夢華錄》〈瓦市〉條中均記載有北宋和南宋時兩京擅演影戲的藝人名字，汪玉祥先生認爲這些名字「以名提手爲中心的班社名稱可能性最大」，即一個名字代表一個影戲班的存在。見江玉祥，《中國影戲》，頁 40。

⑨同 ⑦，頁 182。

⑩同 ⑦，頁 182。

⑪見《檮物閑評》第二回〈魏醜驢迎春逞百技，侯一娘永夜引情郎〉。其中有描寫明朝末年河北肅寧縣一個家庭班子到山東臨清地方表演「燈戲」的情況。

⑫此處「永樂興」當爲現在的「永興樂」皮影戲團。該團至民國六十六年正式定名爲「永興樂」。

⑬此處疑爲「張命首」的脫誤。

⑭柯秀蓮，1976.6，《台灣皮影戲的技藝與淵源》，中國文化學院藝術研究所碩士論文，頁29。

⑮同⑭，頁30～32。

⑯劉還月，《瘖啞鶴鳴》（1991，台北，時報出版公司），中有〈虛微清淒皮影夢——許福能和他的皮影們〉一篇，爲對許福能專訪的一篇報導文章（原載於1991年2月5日自由時報副刊）。其中許福能自敘談到：「太平洋戰後，情況雖不那麼熱，但我看，光在南部地區，至少也有兩百團常常演出。」見該書頁196～197。

⑰同⑭，頁29～30。

⑱如：「張稅」當做「張歲」；「金連興」爲「金蓮興」；許福能所主持者爲「復興閣皮影戲團」等。

⑲以上敘述整理自《台灣地區懸絲傀儡、布袋戲、皮影戲資料綜合蒐集、整理計畫報告書》（1989.7，國立藝術學院傳統藝術研究中心）。

⑳然而，根據許福能先生的回憶，民國三十六年至四十年間，南部皮影戲並沒有遭到禁演的跡象，野台演出依然到處都是，熱鬧非常，而且也未聽聞過所謂的「反共抗俄劇」。關於這一部分，有待繼續尋索，做進一步的了解。

㉑根據黃春秀的解釋，所謂「堂會戲」是「借用自平劇或越劇等大陸慣用的一個名稱，它意指：凡不是於野外露天演出的野台戲，也不是由戲院經營、任何觀眾以買票方式皆可入場觀賞的內台戲，而是富貴人家做壽慶生、或榮陞發財、或新屋落成等，爲昭告親朋好友與其同喜同慶，請戲班子到家裡，或在借用的會堂、講廳等場所演出的戲。……今天時代不同，堂會戲大抵變成是：機構或團體因欲有所慶祝而舉辦的非營業性戲劇演出。而在此處則是指觀摩性質、競賽性質、參考性質等的演出，場所大抵爲藝術館或公立劇場或學校的活動中心等。」見黃春秀《布袋戲藝術美的研究》，作者自印，頁39。

㉒柯秀蓮在《台灣皮影戲的技藝與淵源》中詳述皮影戲的重要演出活動，除了上述的兩次外，在民國四十七年、四十九年、五十九年、六十一年及六十五年，都分別有受邀演出的情況。詳見⑭，頁35～36。

第四章　台灣皮影戲的表演藝術

第四章 台灣皮影戲的表演藝術

　　台灣由於組成的人口結構複雜，因此民間藝術呈現極其多樣的風貌。近年來在「本土風潮」的鼓動之下，原住民的歌舞、手工藝作品，逐漸獲得大家的重視和激賞，他們的藝術表現較為原始，「本土」色彩最為濃厚，但在今日的台灣社會而言，畢竟屬於少數。因此，台灣所謂的「本土文化」，指的主要還是漢人文化。漢人社會中的各種文化活動，無論是文學、藝術、戲劇……等，基本上都與漢民族在台灣的發展過程息息相關。因此，所謂的台灣民間藝術，是隨著台灣開拓由閩粵移民所帶來的，大抵沿襲自中國原有的形式，但在經過海島風情的洗鍊之後，逐漸有了自己的特色。

　　民間藝術絕不是為藝術而藝術，也不是指為了裝飾而藝術，他們緊緊的和日常生活連繫在一起。民情和習慣，使這些藝術品如傳統般的接續下去，上一代的成就便是下一代的課本，偶爾，也會添點新的知識，大體上都使用同一模式。也因此融成生活上的特殊風格和地方性，他們的藝術品，強烈的記載著他們的喜樂哀愁、他們的背景環境、他們的文化思想。[1]

　　台灣的戲劇形式，「三百年來，台灣社會流傳的戲劇多採演員裝扮、含歌舞、演故事的戲曲形式，包括七子戲（梨園戲）、潮州戲、亂彈戲、四平戲、九甲戲、京戲，或由演員操縱戲偶演出的布袋戲、

傀儡戲、皮影戲等,這些戲曲多傳自閩粵,所敷演的戲文也以中國傳統劇目爲主,但在長期的流傳中,已與台灣社會及民眾生活緊密結合,成爲台灣本土化的戲劇活動。」②

無論如何,民間藝術傳入一地之後,必受當地的自然環境、風俗習慣所影響,與人民的生活形態密切結合,在基本模式未變的情況下,形成自己獨特的風格。台灣的皮影戲傳自中國潮州,在受到台灣海島風情長期的洗鍊之後,形成了有別於中國的表演風格與藝術特色,然而,大體上仍屬於潮州影戲的系統。

一、皮影戲的演出形式

皮影戲的演出,是藉著影子的表演,帶給觀眾一種虛幻、神祕的感受,是一種美與夢的組合。傳統封閉式的表演區,更讓觀眾不知究竟而充滿了好奇與想像。影戲的演出除了表演者之外,還需要舞台、影窗、燈光及影偶,缺一不可。

(一) 舞台

從前演出皮影戲的劇場結構十分簡單,最方便的是使用一張桌子、一塊布幕即成,舞台外所有的空地,只要觀眾能立足,就是劇場的範圍。台灣皮影戲早期的表演,是利用牛車作爲演出的舞台。由於皮影戲是屬於農業社會中,農民開暇時所從事的一種副業,因此多半就地取材,牛車是當時極爲普遍的工具,因此也就成爲早期皮影演出最簡易且方便取得的「舞台」。民眾利用豐收或歲時慶典,共同出資,聘請皮影戲來上演,或在鄉村空地,或在廟前廣場,只要一～二輛牛車四周圍起來,以帆布或葦蓆搭造屋頂,就可以搬演。③

皮影戲
舞台的搭設

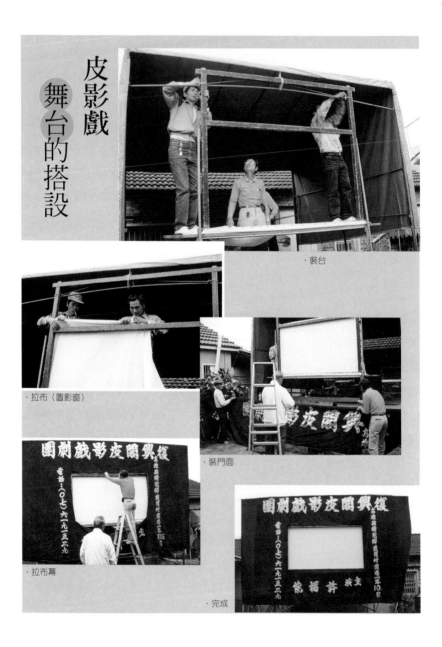

· 裝台

· 拉布（罩影窗）

· 裝門面

· 拉布幕

· 完成

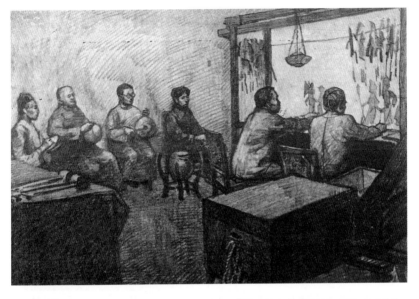

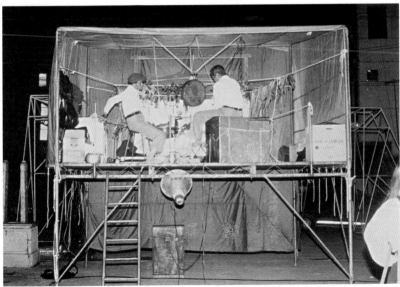

・上下圖為皮影戲之後台

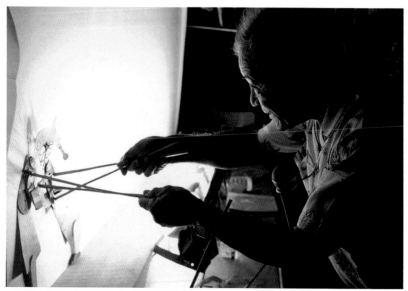

· 皮影戲呈現了人生的悲歡離合，也映照出藝人的生命寫真。

　　用傳統牛車作舞台的皮影戲，經歷了相當長的一段時間，大約到光復後才慢慢消失。隨著社會的發展，改用較為進步的「鐵牛三輪車」，但仍不脫就地取材，以方便為原則；只有遇上較為大型的廟會請戲，雇主才會在廟前廣場搭好棚架，派人到藝人住處擔抬戲箱前往演出。七○年代，藝人們開始擁有自己的舞台，隨著演出的腳步到處搭台，並且沿用至今。而傳統舞台「坐演」的方式，到民國七十八年左右，各戲團才普遍改成較為輕鬆的「站演」方式。

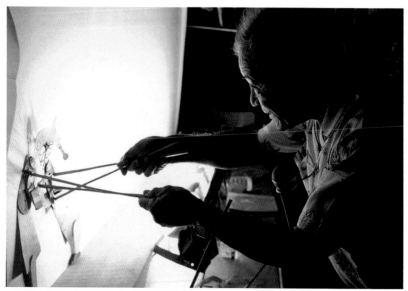

（二）影窗

「影窗」，指的是皮影戲演出時舞台前面那塊白色的布幕。當皮影戲隨著移民從中國潮州傳到台灣時，演出的方式也承襲了潮州的固有形式，成爲「潮州影系」的一支。而潮州稱影戲爲「紙影」，是指將影偶置於紙幕上表演，使觀眾見之如在紙面上活動的影子一般。潮州影戲歷來以紙爲窗，傳入台灣後，情況也是如此。

台灣早期的傳統皮影戲，其影幕也是用紙糊成的，根據老藝人表示，當年他們在演出前搭台的時候，會先將白米飯揉擰成糨糊，再把白紙黏在木框上，由於黏性相當強，可以將紙很緊密的繃住，形成牢固的影窗。紙的材質，最早的時候並不清楚，只知道日治時代一般用的是日本的一種「雞毛紙」。不過紙製的影窗不但容易戳破，而且往往一不小心會被燈火點著燃燒，相當危險。這種情形一直到台灣光復以後，才改爲布。改變之初，所用的是戰爭期間空投下來降落傘的白布，據說材質相當堅韌耐用。這段期間也曾經嘗試使用半透明的燈光紙，或是不透水的玻璃布，但前者不耐搓磨，而後者容易鬆弛，都不甚理想，後來隨著時代進步，改用化學纖維製造的尼龍布，不易鬆也不易破。柯秀蓮以爲：「影窗的製作，最好是採用闊幅無縫的夏布，即所謂的白竹布或白府綢布，其質地純淨，柔韌耐用，且易透光。」④不過，根據藝人表示，白綢布的材質雖好，但成本太高，使用並不普遍。

影窗的四周是用硬木條釘成的長方形框子，木材採用硬度相當高的「檜木」，才能經久耐用。影窗的大小並沒有一定的規格，早期多爲三尺高五尺寬，後來在大戲院演出時，爲因應戲院舞台的需要，加

大至五尺高、九尺寬的規模，現在則多為五尺高七尺寬的大小。如此，將白布拉緊繃釘在木框四周，便成了影偶表演的所有空間——影窗。

（三）燈光

「燈光」是構成皮影人物生命的重要部分，因為沒有光便沒有影，皮影戲將無法演出。而燈的使用方式，也隨著時代而改變。原始的皮影戲演出，使用的是油燈。油燈的好處是能夠隱去操縱影偶的桿影，有助於特技的演出，但缺點是燈焰不穩定，光線不夠集中，觀眾不易看清，演出效果往往欠佳，而且使用油燈時，濃厚的煙氣透不出封閉的舞台，常常嗆得藝人受不了；萬一不小心打翻了，會使影窗甚至整個舞台著火。油燈的使用，從最初傳入一直延續到一九四五年左右，才改用「電土燈」，是利用矽石滴水產生的煤氣予以燃燒，所產生的火光照映，但卻比油燈更容易造成舞台失火，而且投影效果亦欠佳。

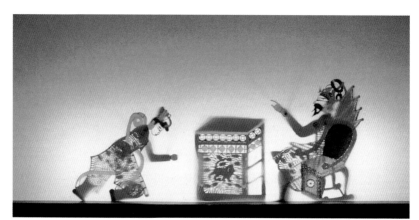

· 皮影戲藉著燈光的照映製造出各種效果

　　大約在一九四八年，台灣皮影戲的演出已開始使用燈泡。起初是用一個五百瓦的燈泡，但很容易把操縱桿的影子投射到影窗上；後來改用兩個五百瓦的燈泡，然後又改為四個兩百五十瓦的燈泡，其目的在打散光的焦點，使桿子的影像不會出現於觀眾眼前。呂訴上先生以為：「最理想的照明，是用橫條型的日光燈一、二只，裝在鉛皮製的燈槽裡，掛離影窗上約尺餘左右，使斜射的光透過影窗，可以避免不勻的焦點，同時光亮比較標準，使景物顯得非常清楚。」⑤若純就理論而言，似乎可以成立，現在也有一些藝人或劇團嘗試使用日光燈。不過，事實上，日光燈的光度、擺設的位置等，都必須仔細斟酌，而且在日光燈下所映現的影人，顏色往往失真，不像燈泡映現的效果來得絢麗耀眼，因此現在大多數的皮影戲團，仍採用燈泡作為光源，雖然難免會顯現出一根根的桿影，但若能細心體會，別有一番感受。除了原有的燈泡之外，現在的藝人也會添加紅、藍、黃、綠等不同顏色的燈泡，作為特殊場景製造效果之用。

　　燈光是皮影演出的內在生命，透過燈的使用，才有影的變換，而「『燈光』的使用是皮影戲最能傲視其他地方戲劇的地方，如果能使燈光運用得更好，皮影戲就更能受到重視了。」⑥

　　（四）影偶

　　影偶是皮影戲演出的主體，也是故事述說的主角。最早的影偶以素紙雕刻，後來改用皮製。中國因各地材料不同，有使用牛皮、羊皮、驢皮、豬皮等材質來雕製；台灣因為牛多，一般藝人多使用水牛的最外層皮和第二層皮。傳統皮偶多為平面、側身、單目的造型，大小通常在八寸至一尺之間，但「東華」皮影戲團所用的，高達二尺，

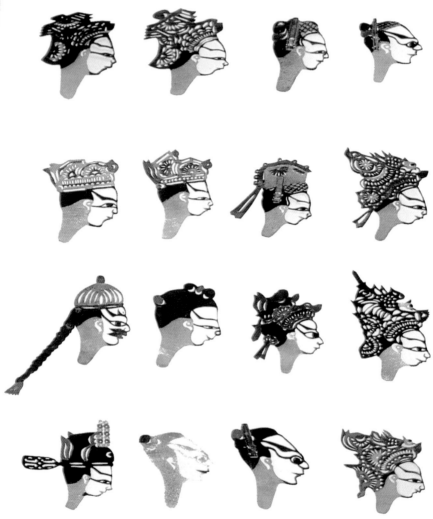

· 各種「生」的造型 /高雄縣政府文化局提供

且爲雙眼、斜面者。皮影藝人多根據前人留下來的造型依樣繪製，雕刻複雜。角色分類與一般大戲相仿，分爲生、旦、淨、丑、末、神仙、妖魔，還有動物、植物、山水、城池、桌

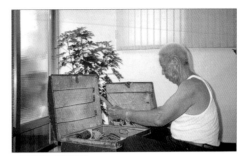

· 閒來無事整理戲偶

椅等等，造型多樣，變化多端，一般戲劇無法表現的形象，藝人多能憑圖或想像加以雕製。

　　所有演出工作準備好之後，接下來即爲正戲的演出。在開演前的半小時，即開始敲起鑼鼓，聲音不絕，一方面是爲了吸引觀眾前來觀賞，一方面則做爲演出者及觀眾進入戲劇前的心理準備。

　　中國的傳統戲劇，向來走模擬象徵的路子，大都沒有布景陳設，也沒有什麼大的道具，許多動作的演出，無法以實物來呈現，只能用象徵性的身段動作或簡單的道具來表現。皮影戲雖與中國傳統戲劇有很密切的關係，但因爲舞台形式的不同，使得皮影戲無法以抽象的方式演出。平面釘製而豎起直立的影窗，即是皮影戲所能表演的全部舞台空間，這塊小小的、平面的布幕，無法純寫實，亦無法有立體的舞台表演。因此，皮影戲必須配合某種程度的寫實，將影人與道具同時呈現。以實際的例子來說：平劇中的騎馬，以馬鞭的揮動來暗示；平劇中的居高臨下，以站在桌上作眺望的姿態表示；而乘船及划船，是用船槳的揮舞做搖擺狀，極爲抽象。皮影戲在這方面則比較實際些，

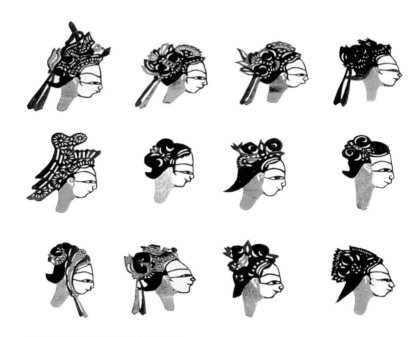

· 各種「旦」的造型/高雄縣政府文化局提供

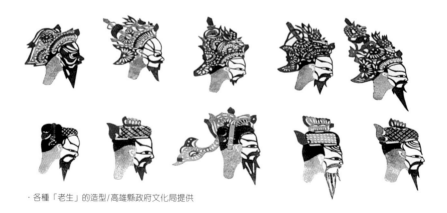

· 各種「老生」的造型/高雄縣政府文化局提供

可以使用皮製的馬匹、城門、渡船等輔助演出。然而，在這個狹小的、平面的舞台上，道具的使用畢竟有限，不可能完全像電影一樣，採用全立體的背景，在影窗上，無論道具使用到何種地步，一定要留出足夠的空白，以供皮影人物的活動，這樣才能襯托出影人的實質感。再說，道具不管如何寫實，總是繪製的，出現的也只是它的影子，其效果仍然屬於象徵性的。

二、皮影戲的製作過程

皮影的製作是極為複雜的，從選皮到影偶成形上戲，具有許多的工藝技巧，基本上包括：選皮、刮皮、過稿、鏤刻、敷色、熨燙、定綴及裝桿等八個步驟。以下依序加以說明：

（一）選皮

中國各地影戲所用的皮偶材料不盡相同，因環境條件的差異，有用驢皮、羊皮、牛皮、豬皮等。台灣因為牛多，較易就地購買取得，一方面牛皮亦具有耐高溫、質地堅韌、透光性強等特性，因此台灣皮影戲的影偶多用水牛皮刻製。當然，並非整隻水牛的皮都可以拿來運用，根據老藝人的經驗，通常以牛腹兩側的皮質最為合適。

（二）刮皮

傳統的製皮過程，必須由生皮經過刮毛、磨皮等程序後，才能製成乾皮。現今則因科技進步，以及社會分工的便利，使得藝人只需向廠商訂購即可，省卻許多繁複的手工。但是買來的牛皮仍需將其粗糙面磨平至光滑的程度，以利於鏤刻製作。

（三）過稿

各式各樣的皮影造型都有傳統、固定的圖樣，藝人們則視演出的需要，照著前人的型式依樣畫葫蘆，先將圖樣用筆描繪在皮面上，然後用針依線條刺刻各個部分的輪廓和花紋，然後取下偶稿加以對照，以免疏漏。

（四）鏤刻

對於雕刻的刀具，藝人都十分講究，一般有十把之多，分為：平刀、斜刀、圓刀、三角刀、鑿刀等，不同的部位、不同的線條均要求各類刀具的不同效用，以及方法的熟練，這樣才能發揮刀具和材料的效能。

雕刻線有虛實之分。虛線為陰刻，即鏤空形體線而成，皮影大多為此種刻法。而實線保留形體輪廓並挖去餘部，則為陽刻，多用於生、旦、末、丑的白臉，凡白色的物體都用陽刻法，多見於中國北方的皮影。但是台灣傳統皮影的造型多為陰刻，白面者則在輪廓上用黑筆勾出形狀，保留皮面原色即可。

雕刻的刀鋒起落點叫刀口，刀口有斷口、尖口、齊口、圓口之分。齊口多用於方正規範的物象，如桌箱、櫥櫃、建築等；尖口多用於炊煙、流雲、水波、風帶等；圓口多用於花卉圖樣；斷口則用來截斷過長的陽刻線。

刻人面時，必須先刻頭帽再刻臉，眼眉刻完再刻鼻子尖，因為若先刻完五官再刻頭帽，臉部細紋就容易斷裂。

（五）敷色

影偶雕完，開始敷色。傳統皮影的色彩以黑色爲主，以後加上紅、綠、白、黃四色。以往多用紫銅、銀朱、普蘭、荔子等礦、植物染料，泡製出大紅、大綠、杏黃等顏色。色彩種類雖然不多，但老藝人善於配色，加上點染濃淡的變化，使得色彩異常絢爛。

近年來，許多人改用塗相片和幻燈片用的液體或紙片型的透明色彩作爲塗料，雖然一時甚爲鮮艷，但時間久了會老化褪色。最簡便的方法則是用彩色麥克筆塗抹，省時又方便。

（六）熨燙

發汗熨燙的目的是要使敷彩的顏色經過加溫讓它吸入皮內，同時也有封閉牛皮毛孔的作用，使皮影不翹、不變形。熨燙的成敗關鍵在於掌握溫度火候，溫度恰當，則皮子脫水發汗順利，皮內水分揮發，顏色即可吃入皮內，使色彩鮮美，且久不褪色，而膠質也可溶化封閉住皮子的毛孔，使皮影永久不扭翹變形。

（七）綴結

爲了動作靈活無礙，一個完整皮影人物的形體，從頭到腳通常可分爲頭、胸、腹、雙腿、雙臂、雙肘、隻手等十來個構件。

頭部包括顏面、帽、頸部等，下端爲楔子，演出時插入胸上部的卡口，不用時則卸下保管。

胸部上部裝置卡口，以便插皮影人頭。與胸上側同點釘結的有二臂，各分爲大小臂兩節，小臂下有手相連。

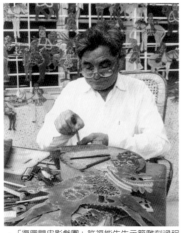
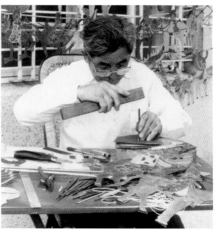

・「復興閣皮影戲團」許福能先生示範雕刻過程　　・雕刻細部花紋

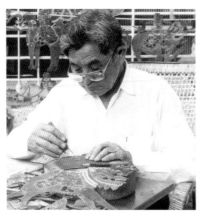
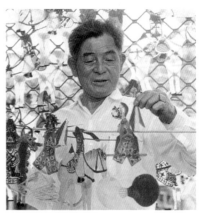

・偶戲各部位製作　　　　　　　　　　　・許福能與他雕好的戲偶

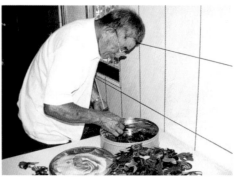

　・製作完成，許福能先生示範操作影偶　　・把做好的戲偶小心地收入盒中

腹部上面與胸相連，下與雙腿相接，腿部與足為一整體，包括靴鞋在內。

各個關節部分都要刻出輪盤式的樞紐，叫作「花輪」或「空花」，以避免肢體疊合處出現過多重影。連接骨縫的點叫骨眼，選好骨眼後打眼聯綴，十來個構件便可裝成一個完整的皮影人。

（八）裝桿

為了表演的需要，還得裝置竹棒作操作桿，傳統的影偶操作桿有三、四支之多，現在則為了表演上的得心應手，經過改良後已簡化為二支甚至一支了。

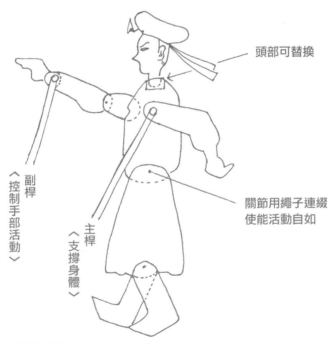

・台灣皮影影偶分件圖

文場人物在胸部的上前部裝置一根桿子，用鐵絲連接，使影人能反轉活動；再在手上裝一根桿子，便於手部的舞動。而武場人物的胸部桿子的裝置則在胸後上部（即肩部），以便於武打，並做出跑、立、坐、臥、躺、滾、爬、打鬥等百般姿態。

以上即為傳統影偶製作過程，但由於現今科技的進步，許多步驟都可以省略，例如牛皮多由進口商引進，且已經過加工處理，藝人只需購買所需部分的牛皮即可，不需再經過刮皮的過程。又如敷彩，現今多已改用簡單方便的彩色筆著色，不必經過泡製染料的步驟。

三、皮影戲的影偶造型

早年的民間藝人多半沒受過較高的教育，老一輩的皮影戲藝人亦然。他們在單純的環境中，接受上一代傳承下來的技藝，憑藉著個人直覺的美感，執著傳統的製作模式，雖然樸拙但卻蘊含著地方色彩與藝術價值。李昌敏先生《中國民間傀儡藝術》提到：

傀儡來自民間，它在人民土壤中孕育成長，與人民生活息息相關，因此，它的藝術造型具有濃郁的鄉土氣息和地方色彩，體現了民族化的藝術風格，它的頭像和服飾，裝飾性很強，線條和花紋都具有民間圖案的特色，給人以樸實粗獷的美感，它綜合了民間泥塑、民間剪紙、民間玩具、民間燈彩和年畫等民間藝術，而具有獨特的風格。⑦

　　皮影戲也稱「平面傀儡」，同其他的傀儡戲劇種一樣，具有濃厚的地方色彩，而與民間剪紙存在相當密切的關係。⑧

　　對於皮影人物的造型，宋代灌圃耐得翁《都城紀勝》的記載是：「恭忠者雕以正貌，奸邪者與之醜貌，蓋亦寓褒貶於世俗之眼戲也。」⑨而吳自牧的《夢梁錄》也有類似的文字：「公忠者雕以正貌，奸邪者刻以醜形，蓋亦寓褒貶於其間耳。」⑩兩者大同小異，此爲歷來皮影藝人對於皮偶人物形貌雕刻的依循原則。觀察目前各地皮影人物的造型，也莫不如此。

　　傳統傀儡的造型，因受戲曲的影響，將人物分類進行塑造。戲曲演員可以用勾畫臉譜、化妝的方式扮演各類行當、各種人物，但傀儡皮影卻無法如此，它們不能臨時化妝，戲偶的頭像和臉譜必須事先製作好，而且需要扮演的人物甚多，因此，不可能事先將數百齣劇目中的人物頭像和造型全部製作出來，所以，傀儡皮影的造型，採用比戲曲更爲概括、更爲集中的方法，即生、旦、淨、丑、末等各個行當，分類塑造幾個不同的基本頭像作爲代表，通過盔帽服飾的變換，扮演各種人物。這是人戲與偶戲重大不同之處。

　　以皮影戲而言，按照劇目的需要，採取插頭的方法，變換頭像與身子，扮演各種不同的人物。由於整個頭面（頭上裝飾的總稱）及鬍鬚不能臨時變換，故每個人物的造型均是連同盔帽、頭面、髮飾、鬍鬚等一併繪製，成爲一個整體樣式。此即是皮影與其他木偶傀儡戲的最大區別。誠如呂訴上所說的：

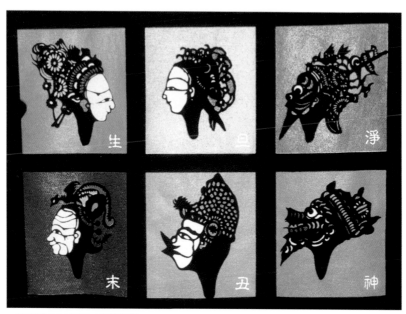

· 皮影戲偶的角色類別/皮影戲劇館製作

　　皮猴戲影人（即是牛皮製傀儡）身長八、九寸，鐵線（或竹管）柄的長度約八寸，行頭盔頭和臉譜等各種裝扮大概和平劇的角色登場同型。對於主角的老生、正生等均施以臉譜，而以臉譜分善惡，以番王盔、大王蛾子等盔頭的裝飾區別文官武將，即至於背讓旗等物的型式也都較之平劇並不遜色。一般木偶戲底偶人（即傀儡）的大部分生命，都在頭部。因此皮猴戲的生命，也是在於頭部。而頭首的種類計有數百種，至於獅子、馬匹等的動物，或大禿子、大掌子、下婢等或所謂丑角的頭，也有斜面的，但普遍全部都是側面——因面向橫正是顯露影子的自然要求。[11]

　　皮影人物的生命特點既然是在頭部，則頭面造型的掌握實為皮影藝術精華之所在。因為它是一種成長於民間的藝術，它的社會功能則在於教化群眾，一如其他種類的戲劇演出，因此，它必須透過有限的線條表現。

　　一般而言，皮影藝人在塑造皮影人物面型時，多採取最能體現人物面部線條美的正側面，這種半面臉的造型俗稱「五分臉」。它的眼、眉、口、鼻和鬍鬚，是按照角色的性格特徵和人們的主觀審美意識進行塑造的，並逐步形成與傳統地方戲相適應的一整套臉譜。張茂才〈陝西影戲與皮影造型藝術〉說道：

　　在皮影人物刻製上，經過長期的師徒傳授，累積了豐富的經驗，形成藝人密藏的所謂「底譜」。這些底譜既是前人創作經驗的結晶，又是後代推陳出新的依據。除了這些底譜之外，藝人在教徒中還提出了一些便於記誦和掌握的「口訣」，如刻畫男性人物：

　　眼眉平，多忠誠；圓眼睜，性情凶。

　　若要笑，嘴角翹；若要愁，鎖眉頭。

這些口訣概括的說明了刻製皮影人物如何掌握人物性格和喜、怒、哀、樂的表情特徵。

　　刻畫少女的「口訣」是：

　　彎彎眉，線線眼，櫻桃小口一點點。

　　這兩句口訣還顯得不足，若再加上「高額頭，直鼻樑」，這便構成了封建時代所謂的少年女性的美。[12]

雖然說的是陝西皮影人物造型的雕刻祕訣，但拿來放在台灣皮影戲的特徵構造上，亦同樣適用，沒有太大的區別。基本上，台灣傳統皮影戲的面部，亦多為「五分臉」的造型，雖然近來有些藝人或劇團改革為側面雙眼的「七分臉」樣式，頗具現代感，然而，畢竟「因面向橫正是顯露影子的自然要求」，最能體現人物面部的明顯特徵，在線條的展現上，「七分臉」不如「五分臉」來的有味道。

所有雕刻皮影影具的藝人都必須對生活有深刻的體認，對周圍的事物保持高度的興趣，融會貫通之後才施之於牛皮上，並不是簡單、隨意的幾筆，而是把所有感情一點一滴融入皮影人的身子裡。早期台灣的皮影人偶只有紅、綠、白（牛皮的本色）⑬、黑四色，但是如果不仔細觀察，很難相信這麼絢爛的色彩居然是如此單純的組合。雖然後來「東華」改用十彩，使原本樸拙的色調更加豔麗，更接近現代，卻也喪失了它原本具有的協調的美感。

皮影戲偶最值得留意的是它的線條，伸縮自如、毫不拘泥。若拿台灣的皮影人物與中國相較，會發現中國的皮影直線較多，台灣的影人則較多曲線。一般說來，直線具有簡單、明晰、嚴肅、確切等感情；曲線則顯得溫和、柔順的情趣，且同一曲線，其曲折形式不同，所引發的情趣亦相異。台灣的皮影人偶因多曲線，是以花飾較圓滑，較稀疏，不若中國影具之細緻繁工。

皮影戲也如同其他的戲劇，在人物的行當上，大致區別成生、旦、淨、丑、末五類，「生」是指戲中男性的角色，「旦」則為戲中的女性角色，「淨」是性格豪放或陰險奸詐的男性角色；「末」為老生的副角，現已合為老生類；「丑」是戲中的小人物，滑稽風趣或刁

頑醜惡，言語和動作表現令人發笑。而在各類行當之中，又依造型的不同，區分出各種角色。如「生」有文生、武生、老生之分；「旦」有花旦、武旦、青衣、老旦之別；「淨」則在面部刻有生動美麗的花紋，並染上不同的色彩，黑色表示剛正，紅色表示忠義，白色表示奸險，黃色表示驍勇，綠色非妖即盜，藍色則是草莽英雄的代表，因此淨角又稱「花臉」；「丑」亦有文丑、武丑和丑旦的分別。不過，這些也許是受到後來戲曲發展的影響，所形成「類化」或者「同化」的現象，其實，在民間藝人的歸類中，行當的分類實多於此，這種現象在一些地方性的戲劇中普遍存在。以台灣皮影戲而言，從一般藝人的口中，得知他們對於皮影人物行當的分類為：「末、占、什、爭、生、旦、丑」七種類型，其中「占」指女婢，「什」指男僕，「爭」則為老的壞人。⑭值得注意的是，上面所提的「淨」的各種顏色及造型，在中國北方的皮影較為明顯，台灣皮影由於在顏色上比較單調，

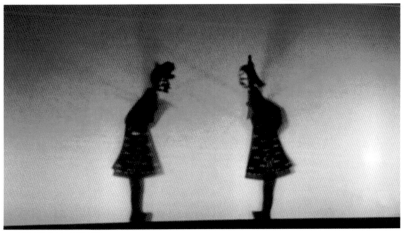

· 丑雜插科打諢，詼諧逗趣

只靠紅、綠、白、黑等顏色搭配，因而淨角的角色沒有那麼多樣化，主要還是靠雕刻的特徵來區別它的忠奸善惡。除了特定的角色如觀世音、孫悟空、包公、哪吒等特殊人物的造型不可任意挪用之外，其他角色的人頭與身體部分，可依劇情需要做不同的搭配，但必需注意到特殊身分的服飾不可以混淆，如老人衣服才有「壽」字、神仙的道袍、官衣的玉帶等等。

當然，人物的性格複雜，戲劇的角色繁多，絕不是這簡單的幾類所能概括，不過，對於戲劇的演出來說，既方便歸類，也使觀眾易於觀賞。

另外，我們來看看影偶中的動物造型。皮影戲中的動物，和人戲中的動物造型不同。人戲中的動物，都是由人所扮演的，以致不論扮演任何動物，都脫離不了人的形體特徵；而皮影戲的動物造型，則不

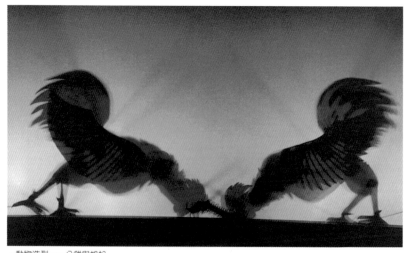

· 動物造型——公雞與蜈蚣

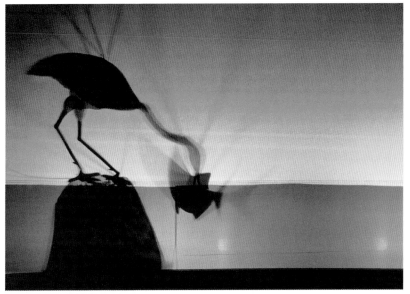

· 動物造型——飛鶴與魚

必多此一舉，需要什麼樣的動物，就可以直接塑造該種動物，由動物的原形直接進行藝術造型。戲曲裡運用虛擬象徵的手法來表現動物的作法，固然體現戲曲藝術的特徵，但卻因爲人不便於扮演，而受到了限制。皮影戲這種不受限制的特性，可以讓各種動物造型登上舞台，自由演出，以至於後來發展成完全不需要人物出現的「動物戲」，以童話、寓言爲內容，成爲可以獨立演出的劇目。此外，一些人戲無法完全展現的神話人物、妖魔鬼怪，甚至是飛機大砲等現代化道具，亦可經由藝人的想像或根據既有的形象加以製作，如此，不但擴大了演出題材，也豐富了演出內容，更能滿足觀衆的視覺享受。

除了人物及動物等的造型之外，皮影戲由於平面演出的特點，因而它所呈現的一切景象，包括山水、城牆、桌椅、花草樹木乃至兵器等道具，都能用皮革雕製而加以呈現，簡單而周備，不必像其他以立體形式所呈現的戲劇，只能以象徵或虛擬的方式表達，而且，各種形象的道具或背景，不必受限於現實素材時空方面的因素，只要藝人想像得到，均能藉由繪畫雕刻等方式予以製作，此為皮影戲優於其他戲劇的特出之處。凡此種種，若能正視、加以利用，多多發揮，當有助於皮影戲未來的發展。

四、皮影戲的操作方式

古代皮影戲偶的操作桿，通常有三、四支之多，裝製顯得不夠靈活。現今經過改良後的操作桿，已經簡化成兩支甚至一支了。特別是關節部位的改良裝製，使操演者更能得心應手。

影偶身上的操作桿分為主桿與副桿。主桿就是裝置在脖子下方肩膀上身之處，支撐整個影偶的簽桿；副桿就是裝置於雙手或腳部關節處的簽桿。

現在我們來解說幾個影偶的操作要領：

（一）　武戲偶

皮影戲雖分為文戲與武戲，但隨著社會型態的改變，一般人已無法耐著性子欣賞聆聽唱腔悠邈的文戲，因此為了迎合現代觀眾的娛樂口味，目前台灣的皮影戲均以表演武戲為主。而武戲的重要部分即為武影偶的操作。

武影偶又稱「跳腳仔」，概取其雙腳需靈活躍動表現的特點；另一個特點則為可以展現揮動武打的雙拳動作。武影偶又可以分成兩類，一類是舞動雙拳做武打狀的影偶，另一類則為雙手持拿武器的影偶。這裡分兩部分來介紹。

1.武影偶雙手臂（即武戲偶的揮拳動作）

單偶出場時，操演者以姆指食指中指三指抓住主桿後段，末端抵住右手手心，左手則握住副桿（即偶的手臂之桿），影偶輕貼影幕，才開始操作。雙手先打拳吆喝一番，以助長氣勢。行走時，操

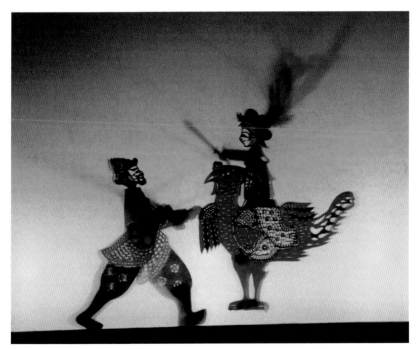

· 對打是武戲演出的重要場面

147

演者右手臂向上輕提，再稍用力放下，使其雙腳前後自然分開，連續上下擺動慢慢向前而去，使影像形成走路時雙腳交互擺動的姿勢。

2.武影偶雙手持長槍上場

此種影偶均已改良成單一木桿操作。偶的雙臂則為四方形洞，以四角形木桿裝置為固穴在主桿上，操演者只要單手操作即可表演得很好。操演者以單手握住主桿，桿末端抵住手心，無名指、小指固定住桿子（姆指與食指、中指揉動主桿），使影偶可以擺動自如，再配合前進後退，口白的吆喝，即成一揮動武器、武打威猛的影偶。

（二）著盔甲的影偶（代表武官如將軍、元帥造型的影偶）

操作此類影偶，操演者必須以雙手配合操作。右手持主桿，左手持副桿，主桿末端抵住右手心，持主桿的右手乃控制身體與雙腳前後走動。影偶走一步，操演者右手即向上輕提，影偶看起來就像向前走。持副桿的左手，同樣桿末端抵住手心，拇指與食指、中指捏緊木桿，配合右手影偶向前走，左手持副桿的手即可配合前後擺動。武將影偶出場時，將影偶貼住影幕，向前走幾小步停住。操演者將影偶之手舉起，先摸一下官帽，再摸一下腰帶，梳理一下鬍鬚，表示重視儀態，整裝出場。然後向前走幾步，經過椅子時，影偶稍離影幕，走過後立刻貼回影幕。影偶走動時一定要配合前後擺動，使走路姿勢自然生動。走到影幕中間再退回椅子旁，手輕扶椅子，再向前走一步，彎身坐下，坐下時右手持桿輕向下壓，使影偶的雙腳稍向前彎曲，偶的上身向前傾斜約十五度，偶的下身坐在椅子上

時，才挺直上身，緊貼布幕，開始說話。說話時只要手部擺動即可。起身時，影偶上身亦同樣先向前稍彎後下身再直立起來，一個手勢、一個動作都必須配合得體，不可輕忽。影偶的出場、入場要遵循一定的規則，所謂「出將入相」，千萬馬虎不得。

（三）旦角左影偶（代表女文身造型的影偶）

女文身影偶出場時，操演者左手持主桿，桿末端同樣抵住手心，右手持副桿，以控制手部的動作。女影偶出場時動作要輕且慢，小步向前移動，影偶上身要稍微向前彎腰低頭，以表現出古代女人的端莊保守。操演者右手持副桿，即偶的手部，通常女影偶的手臂大都以緞帶或絲織布代替，手掌裝在緞帶上，副桿就裝置在緞帶與手掌關節上。女偶走動時，手部的動作要注意，操演者必須將影偶的手掌部分擺在腰部前方的位置，前進時手以畫圓圈的方式代表擺手的動作，慢步前進，影偶的手千萬不可前後大搖大擺。

女影偶轉身進入時，操演者右手持副桿之手，將偶的手臂向後拉，操演者左手持主桿之手以半轉桿方式配合手臂副桿，輕輕把影偶翻過身來，重複幾次便可輕而易舉地轉身入場了。入場時操演者必須配合口白，即女影偶吟詩入場。

（四）著官袍的左影偶（代表著官袍文官造型的影偶）

此類影偶出場時，如同武將影偶一般，亦必須遵守「出將入相」的規則，先整冠理帶再入場，而場景與動作也和武將影偶出場時的內容大致相同，只是左右手互相對調使用。操演者左手持主桿，桿末抵住手心，以拇指、食指、中指控制主桿，無名指、小指等按住木桿；

右手持副桿，以負責手臂的動作。影偶向前走一步，手臂即配合著擺動一下，經過椅子時身體向前傾斜坐下，影偶自然生動起來。

（五）丑角影偶（代表丑、什之類僮僕人物的典型）

丑角造型的影偶，在皮影戲中通常扮演奴僕或下屬的角色。因此，其身為僕人，有緊急通報時，行動較為匆忙，快速出場後先下跪，口白較快，如：「稟告老爺……」，之後，老爺再隨之出場。

扮演僕人出場時，操演者手持主桿，迅速上下向前而去，副桿也隨著快速擺動，整個影像看起來就像慌忙出場的樣子。出場後跪在布幕三分之一處，請主人出場。表現下跪的動作時，主桿稍用力向下壓，使偶的雙腳膝蓋著地，下身與上身均用力向下壓成彎曲狀，頭部亦向下傾斜。等主人出場後，再稍稍提高上身與頭部，副桿手部需配合口白而動，手指動作須向下輕輕搖動，以與主人對話，如：「小的有要事稟報……。」

（六）兵卒影偶（代表兵士雜類的影偶造型）

此類影偶大多已改良為單棍操作，因為兵卒出場大多為打鬥時才派上用場，且為了表現出人多勢眾的壯觀場面，操演者往往一手拿上三、四個之多，只要配合鑼鼓等樂器及吆喝的呼喊聲，手動一下就能展現打鬥熱鬧的場面，操演起來簡單而易學。

兵卒影偶操作時，操演者只要以單手握緊木桿，拇指與食指、中指控制木桿，三指上下揉動，使偶的手臂動作成打殺狀即可，雙偶正面打鬥時，一往一來必須配合得宜才不致有雜亂之感。

（七）龍影偶操作（代表動物類影偶的造型）

操演者以一手持頭部主桿，一手持尾部副桿，使龍的身體上下翻動，看似容易，其實操作起來最為困難。其餘動物類的影偶，如牛、烏龜等造型雖然不同，但也都分成前後主副二桿，一桿控制頭部動作，一桿控制尾部，操作要領大致相同。

以上所介紹的各種影偶類型的操作方法，是傳統皮偶的操作要領，最大的祕訣，不外是勤加練習。若肯用心學習，短期之內便可掌握操偶要領，而且駕輕就熟。

五、皮影戲的音樂唱腔

影戲在中國的發展，隨著宋元影戲的興盛以後，在明清兩代又繼續向其他地區傳播、發展。由於受到各地的歷史背景、地理環境、風土習俗、欣賞習慣、語言音調、民間美術、戲曲表演等方面的影響，影戲在各地形成了瑰麗多姿、風格各異的不同分支和流派。除了以「借燈取影」為原理的表演方式共通之外，無論是影偶造型、音樂唱腔、方言道白、劇本內容等，都有不同的、獨特的藝術風格。其中尤以音樂唱腔與方言道白，更成為彼此間最大差異之所在。

一般而言，各地皮影戲音樂曲調的形成，主要是受到當地最流行的戲曲音樂的影響。古人對戲曲很重要的一個欣賞角度為「聽戲」，戲中的曲調唱得好，往往能博得觀眾的讚賞，因此流傳到各地的影戲，為了吸引當地的觀眾，乃吸收當地最流行的戲曲音樂。此外，為了能使當地的民眾看懂表演的內容，則是使用當地通行的語言，以增

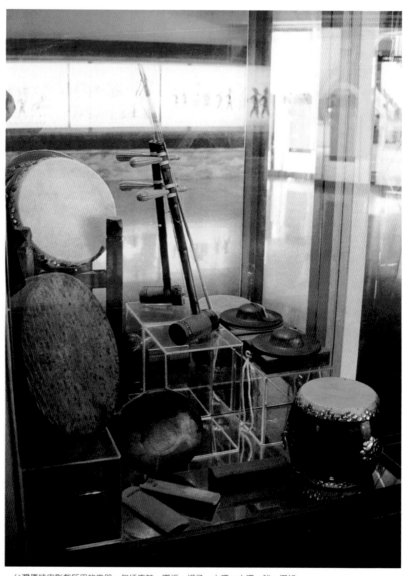

·台灣傳統皮影戲所用的樂器，包括唐鼓、響板、梆子、大鑼、小鑼、鈸、椰胡

加民眾觀賞的意願。因此，從音樂唱腔及方言道白上入手，使民眾能夠接受，乃為影戲在當地立足的根本所在。當然，一個地方的影戲發展到極致之後，受到民眾的歡迎，或在長期的發展中自然醞釀，形成影戲專有的「影調」，甚至反向影響，在這個基礎上再形成另一個劇種，這種情況也屢見不鮮。總之，流行在各地的影戲，音樂唱腔在整個皮影戲的組成分子中，占有相當重要的地位，甚至從影戲之中獨立出來，成為專門研究的一門學科，如灤州影、樂亭影及陝西各種腔調的皮影等。

在劉榮德、石玉琢編著的《樂亭影戲音樂概論》中，提到中國各地的影戲「大體上可分為南方、北方、西北三大體系」，而「南方影沒有自己單獨的唱腔，而是借用當地的戲曲、說唱、民歌小調進行演唱。西北影則與古老的秦腔關係較深。北方影則以樂亭影為代表，在行當、板式、音樂、唱腔、雕鏤、操縱等方面都有它一套完整的藝術形式。」⑮其實，不能只說樂亭影，其餘各地的影戲都有它們各自一套完整的藝術形式，南方影戲又何獨不然。

南方影戲中，潮州影系在歷史上佔有極重要的地位，影響既深且廣。潮州影戲在行當、版式、音樂、唱腔、雕鏤、操縱等方面，自有異於其他影戲流派的獨特藝術風格。固然，潮州影戲「是借用當地的戲曲、說唱、民歌小調進行演唱」，但這也正是它的特色所在。

台灣的傳統皮影戲為潮州影系流播的一支，各方面皆承自潮州影戲而來，所以，在音樂唱腔的表現上，也是採用「潮調」音樂。由於潮調的音樂和唱曲，聽起來頗類似於一般人家辦喪事時，道士悼念亡魂時所演唱的哭喪曲調（俗稱「牽亡歌」），因此，也稱之為「師公調」

。它的曲調甚多，各有曲牌名稱，比較常用的有：【哭相思】、【山坡尾】、【下山虎】、【風入松】、【風入院】、【山坡】、【江頭金】、【金錢花】、【走羅包】、【緊非】、【小桃紅】、【大桃紅】、【步桂令】、【新水令】、【四朝元】、【桂枝香】、【柳娘】、【後庭花】、【一江風】、【十三江】、【步步嬌】、【甲朝元】、【堅舟】、【魂飛】、【萬相思】、【香有媳】、【奏黃門】……等等⑯，據老藝人口述，曲牌除了這些而記不清者仍多，只是比較少用。基本上，每一支曲牌都有它自己的調性，不同的情境、不同的場合或是不同的角色，都有適合它的曲調可以運用，配合劇情適當的渲染情節氣氛，屬於「曲牌體」。各曲調可以再分成頭板、二板，頭板之音調較軟，二板之行板則較甘脆。有時一齣戲中可以包括三十六種不同的曲調，因此，在傳統「口傳心授」的教法下，要學會一齣戲往往要花費好幾個月的時間才行。

關於「潮調」，歷來並沒有太多的研究成果，也沒有專門的書籍可供參考，我們僅能從表面的音樂特性去加以分析。若拿潮調音樂的曲牌來與宋元南戲的曲牌名目相對照，可以發現許多同名者，而且也與潮劇在音樂方面有很密切的關係。民間藝人在這一方面的傳承，完全是採用古老「口傳心授」的方式，只能死記它的旋律和唱法，並沒有曲譜的書面記錄，頗為可惜。或許有人認為：台灣皮影戲的潮調音樂既然是從中國潮州傳來，那麼，只要我們到當地做一些調查和記錄，不就可以明白了嗎？其實不然，因為兩地歷經長期的阻絕，加上其他人為的因素影響，發展樣貌已有所不同，更何況經過實地考察後發現，現今當地影戲的風貌已大異於從前，包括音樂曲調的部分。何以如此？誠如柯秀蓮所說的：

……台灣皮影戲中的音樂並不具備如此重要的地位。雖然藝人們必學使用樂器及樂譜，而音樂始終以附屬的地位出現，甚至道白也因藝人口白模糊而被忽視，台灣皮影戲的觀眾以至於藝人本身都認為武戲更易吸引及討好觀眾。⑰

如此，隨著社會的趨勢、迎合觀眾的欣賞口味，只注重光影技巧的變化展現，背後的其他組成分子將不再受到重視，只重表面而忽視內容，其結果將如潮調布袋戲的情況一樣，祇有消失在現代社會裡。

至於皮影戲的道白，與其他的劇種一樣，當它流播到各地之後，為了能讓當地的民眾接受，必定吸收當地的方言加以運用，以使觀眾

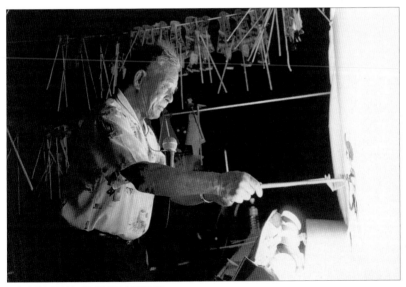

・劇本放在影窗前，雙手隨著口中唱詞動作

容易了解，懂得故事內容。台灣皮影戲亦然，台灣移民多為閩南、粵東兩地遷入，絕大部分的居民所使用的是閩南話，而潮州地區亦屬閩南語系，藝人們也多由漳、潮而來，所以他們也是用閩南語來道白、唱曲的。不管民眾懂或不懂，他們不用旁白。因此，若不是了解該方言或者對演出的故事及人物有所認識的話，往往只能看著影人的動作來猜測，而不了解演出內容。

　　藝人的道白及唱曲，完全依照劇本所寫來念唱，劇本就放在影窗前，手部操縱的動作完全隨著藝人的口裡唱到哪裡而擺動。一齣戲出場的人物眾多，有時甚至同時出現三、五個人在對話，但唱曲、道白的藝人往往只有一位，不僅要說得不同，且一場戲不能混淆，這完全要靠藝人本身的磨練和對劇中人物的熟悉。文戲較多唱曲，武戲較多

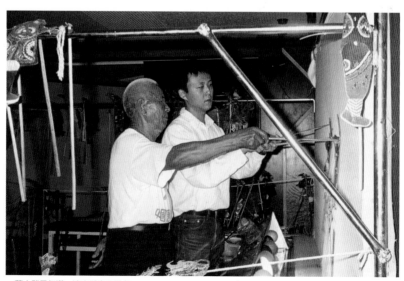

·藝人雖已年邁，演出卻毫不馬虎

道白，道白不單單只是替影人說話，還得替影人配出各種音效，這在武戲交戰的場面最為明顯，那種廝殺、吶喊的聲音，令人印象最深刻。此外，為了演出戲中的女性角色，藝人必須做出女性化的道白。同時，由於幕後不請專人代唱，而演出藝人多已年邁，嗓音並不優雅動聽，在演出武戲時，多人叫囂喧騰，掩飾缺點，但是在文戲時，則難以討好。

雖然說現今台灣的皮影戲並不以說唱為主，但是，說唱仍是引導皮影劇情的重要因素。任何一位藝人在初學皮影戲時，傳授者都會將道白、音樂的重要性說明清楚，要求其要有高度的音樂修養，明瞭節奏和旋律，特別是掌握各種樂器的使用。他們沒有樂理、沒有記譜，只是一再地練習，視劇情需要調和聲腔，不僅要求清晰易懂，而且還要突出音色、旋律，使戲劇氣氛更加濃烈。在道白的要求上，不但要能聽懂腔調，而且要讓觀眾聽懂全部詞義，不管多少字句，必須清楚的送進觀眾的耳中，和影人的一舉一動相互密切配合，並要能展現出影人的心理狀態。

由於經過這種種嚴格的要求，所以，儘管道白和音樂已不再是觀眾欣賞的焦點，但是老一輩的皮影藝人絕不馬虎，不管戲齣、場面的大小，同樣依著前人所教，一個口白，一句唱曲，甚至影偶的動作，總是亦步亦趨，不省一絲力氣。他們經常練習的，也以練唱曲、念道白為主，而這往往也是他們最好的消遣。可惜的是，年輕一輩的皮影藝人，由於受到社會風氣的影響，也為了迎合現代觀眾的欣賞口味，不但完全忽視音樂唱曲及念白的重要性，甚至連演出基本要求的工夫和步驟也草率應付，當然談不上什麼高超的技巧。

六、皮影戲的演出劇目

一般而言，台灣的傳統戲劇，在早期並沒有劇本的流傳，許多老一輩的藝人，當初都是以「口傳心授」的方式學戲，傳授者一字一句的教，學習者也一字一句的學，不論唱念，都只能死記，將師父所教的依樣畫葫蘆的表現出來，除了對故事內容有大概的了解之外，一般老藝人往往不知道他所念唱的正確字音為何，只是照所學的音加以發出。然而與其他傳統戲劇不同的是：台灣皮影戲在很早的時候便有劇本的傳抄與流傳，因而念唱的字句內容較有根據。這些劇本全為藝人的手抄本，在體制上沒有分折、分齣的規矩與名目。

大致說來，皮影戲的劇本分為「文戲」與「武戲」兩大類。文戲以曲折的劇情見長，強調優美的文詞與唱腔；武戲則是以熱鬧的場面取勝，著重活潑的動作與變化。另外，文戲劇本一本即是一個完整的故事；武戲則因大都取材自章回小說，大部分將一系列的故事分為數冊，在內容上有前後連續的關係，但在表演上卻有各自獨立的功能。⑱

由於皮影戲與其他戲劇的實際舞台不同，可以在影窗後面做出各種特殊技法，使劇本的描寫增添生動。皮影戲所擅長的各種聲光效果，亦多能在武戲中充分的發揮，所以皮影戲的武戲比文戲多；加上受到社會形態轉變的影響，為迎合現代觀眾欣賞的口味，演出也多以武戲為主。然而，在老一輩藝人的觀念中依舊認為「真文假武」，因為武戲只要學會簡單的操作技巧並懂得玩弄一些光影效果，便可以輕鬆上演，而文戲不但要學會演唱許多的曲調、熟記細膩冗長的劇本內容，更需要投入真切的情感，才能展現高難度的演出技巧。對藝人而

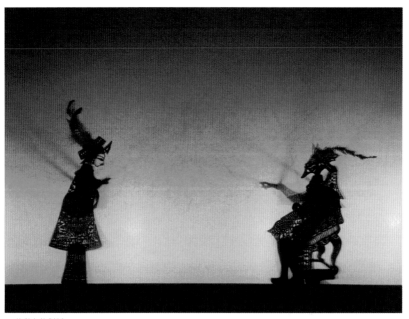

· 父與女的對話

言，文戲才是表現影戲真正演出功力之所在，相對的，武戲的技巧反而顯得虛假不真實了。

　　在現存的台灣皮影戲劇本中，除了「東華」皮影戲團的張德成先生有自創的現代劇本外，其餘絕大多數是傳統劇目，與歷來的戲曲、小說有密不可分的關係。陳憶蘇《復興閣皮影戲劇本研究》將「復興閣」所存劇目的內容淵源作分析與說明，並將影戲劇本與小說或傳奇對照，發現幾點普遍的現象：

（一） 武戲劇本大多在封面或內頁標明第幾回，考其小說之章回內容與影戲完全相符，可見影戲取之通俗小說無疑。影戲劇本除去了小說中「有詩爲證」、「詩曰」、「但見」等文學描寫的部分，主要取其對話與動作。

（二） 文戲劇本中的「上四本」[19]皆與明傳奇有關，除《蘇雲》外，其他三本在內容及文辭上都和傳奇很類似，但卻沒有傳奇的冗長與藻麗。傳奇以一種文學形式被經營，於情節、景物等描寫比較鉅細靡遺，……而影戲的作法則是開門見山，……可見影戲較之傳奇有簡化之現象。此外在文辭上雖多相似，但作爲民間戲曲的演出，影戲的表現是更爲口語的對白與方言的運用，此正如豪澤爾所言：「民間藝術以精英藝術中的優秀作品作爲樣板，使其簡單化，通俗藝術則使藝術精品庸俗化。」

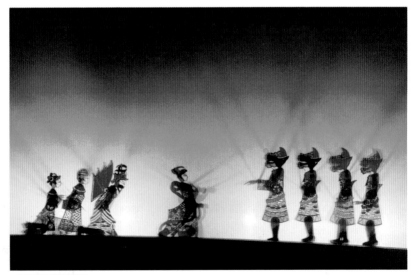

·四海龍王興師問罪

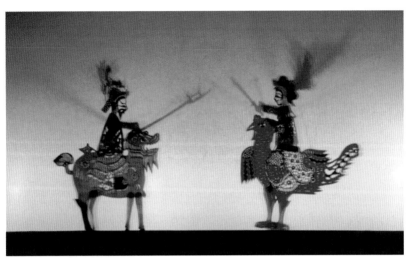

・來者何人？報名受死！

　　（三）　以蘇雲故事爲例，影戲、傳奇（《羅衫記傳奇》）和小說（〈蘇知縣羅衫再和〉）三者詳略互異，……由以上比較可知，影戲與小說之相同程度更甚於傳奇。……身分與住處之轉變想必是受了環境與時代因素的影響，……可見影戲的內容受到民間生活的影響，演出者與觀眾在時間、環境的氛圍中共同塑造了他們所熟悉或所理解的世界，這其中是否合乎邏輯對他們而言似乎不太重要。……由此可見當故事被活生生的呈現於眼前，戲劇所產生之感同身受的力量使民間對劇情的安排要求更大的圓滿，不希望有任何遺憾。此外，在人物的安排上，小說、傳奇中人物的行動乃出自個人意志或機緣巧合，影戲中則是安排了九天玄女從中提示或幫助，這種略帶神祕的戲劇效果無疑是百姓在平淡無奇的生活中所喜見樂聞的，另一方面這也是民間宿命觀的反映。影戲與小說、傳奇的不同，正是民間輿論不斷參與的結果。

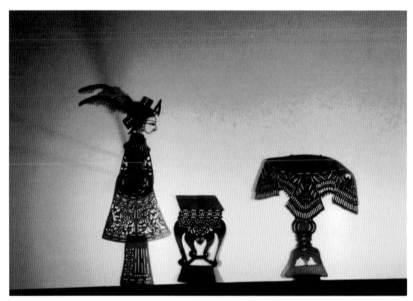

·女子獨守空閨

　　除了上述所言，還可就地方俗曲的角度作一比較。台灣的影戲傳
自潮州，從潮州歌冊（彈詞在潮州，叫潮州歌冊）的目錄中可以發現
與影戲內容相同的有：《二度梅》、《三合明珠寶劍》、《五虎平西》
、《五虎平南》、《狄青平西》、《玉環記》、《平南唐》、《蘇英
娘娘走國》、《金針記》（即《高良德》）、《楊文廣平十八洞》、
《孟日紅》、《封神演義》、《薛仁貴征東》、《崔文瑞》等，可見
這些都是在當地深受喜愛的故事，彼此之間想必存在著某種淵源與影
響。潮州歌冊以潮州語言為基礎，接受了元明以來的說唱文學，包括
寶卷、變文、詞曲的傳統形成自己獨特的文學形式。在藝術上，已成

爲具有地方風格的曲種，它在發展的過程中，不可能是孤立的，必定要與別的藝術形式，特別是戲曲和別的地方曲種，互相交流、汲取而加以豐富起來。這種情形同樣適用於影戲劇本的形成與發展。[20]

由此可見，影戲劇本的題材，不外是歷史故事和民間傳說等大眾耳熟能詳的人物和內容，並以勸惡向善、褒忠貶奸爲主題。「這方面，台灣的皮影戲源源本本的採自於大陸的皮影劇本，現存的傳統劇目，大約在一百五十種左右。」[21]

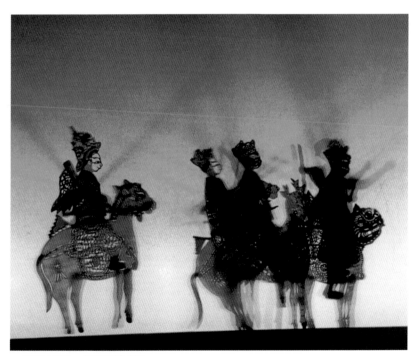

·「福德」劇目：《孫臏下山》劇照

就體例而言，文戲部分，沒有元雜劇中所謂的楔子，開門見山便是主要人物的登場。首先是一段兩句或四句的引子，接著是定場詩，某些特定的人物所說的話有其一定的程式。定場詩之後便是自報家門，緊接著其他人物陸續登場，劇情隨之展開。劇本的串連是依其人物登場或情節單元，每個段落之間都有一個小標題，這些段落的劃分實際就是分場的提示。武戲方面的劇本結構大致上與文戲相同，但因以打鬥動作爲主，所以唱曲較少，說白也較爲簡略。值得注意的是：

（一）有些武戲劇本在首頁附有詳細的人物表，這是文戲所沒有的，此或與文、武戲出場人物的多寡有關，武戲的人物動輒多達數十人，爲了方便事前的準備及避免演出時的疏漏，因此有人物表的產生。

（二）武戲中以過關斬將、布陣破陣爲內容者，在劇本上以簡單扼要的方式排列出對戰的人物，並以「遇」、「走」、「戰」等提示其演出時的動作。

就文字而言，由於影戲劇本以手抄本的形式代代相傳，主要目的並不是爲了案頭閱讀，而是作爲演出時的底本，因此在文字的書寫上以簡單爲原則，只要自己看懂即可，所以當中用了許多俗字；又因一般藝人的學力有限，再加上傳抄時所產生的訛誤，錯字更是比比皆是，有音同互用者，也有形近訛誤者，更有筆畫錯誤者；另外，由於皮影戲以方言演出，因而劇本出現許多「擬音字」的辭彙，必須以台語誦讀才不至於杆格難通，這種擬音字要從語音的掌握來了解當中所欲傳達的意思。文字之外，還有符號。在皮影戲的手抄劇本中，有許多以紅筆勾勒的特殊符號，用來作爲演出時的重點提示，根據藝人的解說，其功能如下：

▢	用紅筆把字框起來，表示提醒演出者注意，其為「人物登場」、「科白動作」或「曲牌名稱」。
○	斷句。
8	再重複一次。
△	唱曲。
⌂	唱引句。
⌇	此符號通常畫在句子旁邊，表示此處的唱曲要特別注意。
公公从	1. 此乃表示省略，演出者必須自己加上說白或曲詞。 2. 需拉長尾音。
∟	此處可呼吸（換氣）。
⼘	慢板。
∫	拉長音調，由高至低。
⫻	配合鼓聲拉高音調或加重力量。
口五台	在唱曲或說白時需加上啜泣聲。

在語言的運用方面，包括賓白與唱曲兩部分。賓白是指「說」的部分，其中又有散白和韻白的不同。散白主要用於一般性對話及人物登場的自我介紹；韻白則為詩句的形式，多用於人物的引句或上、下場詩，鏗鏘有力，韻律感十足，此乃詩贊系說唱藝術在戲曲中所留下的痕跡。在賓白中，語言的運用因著多樣化的形式而顯得豐富多采，同時也自然而然的形成一種疏落有致的戲劇節奏。然而，最能顯示戲曲的民間特質者，莫過於陳腔與方言。常有的陳套除了定場詩外，在不同的劇本中，相同的情境往往也都是使用相同或類似的語言來描述，這些套語的使用似乎是一種既定的程式，演出者與觀賞者皆已沉浸於這種習慣之中。其次，因為方言的使用，才有所謂的生活化與口語化，台灣的影戲傳自潮州，以潮調音樂為主，在劇本中更可輕易發現潮語方言的存在，如：乜（什麼）、向年（那麼）、做再年（如何、怎麼辦）、障年（這樣、如此）等，在《明本潮州戲文五種》中皆可以得到印證。再者，台灣影戲生存於台灣社會，必受台語之浸潤與影響，然潮州語與台語（閩南話）有許多相似之處，不能絕對劃分開來，影戲劇本中處處可見擬音文字，必需台語唸之才能明白。戲曲為使觀眾輕鬆理解，使演員容易上口，因而語言的熟悉感顯得格外重要。

至於唱曲部分，在引句或定場詩上，除了有「說」的方式外，有時也用「唱」的，但不多見。而絕大多數的唱曲，主要還是長短句式的詞體型式，雖然民間戲曲在曲牌句式及格律的運用上並不嚴謹，但亦不可能像口語一般。不過，唱詞的語意還是很淺白，但因受到音樂的制約，在句法和詞彙上則多有修飾之處，其中的語助詞（了、罷）

、感歎詞（天、苦）乃至於呼喚對方（夫、妻、子）等襯字的運用，倒是爲戲曲增添了幾許生動性與抒情性。此外，在唱曲中還有一種「滾調」的形式，其實也就是在唱曲中加入說白，而此種用唸的說白自有其韻律感。

　　由於劇本的產生是爲了演出，無論文戲或武戲，影戲劇本皆包含了許多與演出技術有關的因素，以及根深蒂固的傳統觀念。因爲它只流通於藝人之間，所以劇本中有許多的符號，也有許多簡省之處，加上藝人的學力有限，錯誤更是所在多有，嚴格說來，與其名爲劇本，還不如稱之爲腳本，特別是武戲更是如此。藝人只要把通俗小說看熟就能上台搬演，在實際演出時甚至可自行加進一些時事或笑料，因此武戲的文學性低於文戲，而其腳本的特性更爲顯著。而文戲雖被尊稱爲「老爺冊」，認爲是前人心血的結晶，內容曲詞已臻完美，不得任意更改，但仍不能脫離腳本的形式。因此，一齣結構完整、曲詞優美新創作的影戲劇本，不一定就適合影戲藝人的實際使用。然而，就現代戲劇表演的發展趨勢而言，劇本的創作卻是皮影戲延續生命的一個重要途徑，如何演出適合現代觀眾欣賞的內容，乃成爲台灣傳統皮影戲努力的方向。㉒

【注釋】

①柯秀蓮，1976.6，《台灣皮影戲的技藝與淵源》，台北，中國文化學院藝術研究所碩士論文，頁 37。

②邱坤良，1997.10，《台灣劇場與文化變遷》，台北，臺原出版社，頁 13。

③關於以牛車爲舞台的描述與相關圖片，詳見①，頁 45～47。其中對於皮影戲以牛車爲舞台的擺設及搭景過程有詳細描述，可供參考。

④同①，頁 49。

⑤呂訴上，1967.7，〈台灣皮猴戲的研究〉，《戲劇學報》第一期，中國文化學院戲劇系中國戲劇組編印。

⑥同①，頁 51。

⑦李昌敏，1989.5，《中國民間傀儡藝術》，江西教育出版社，頁 62。

⑧宋代的「紙影戲」或即從民間剪紙藝術演化而來，此種關係從現今廣東的剪紙類別得到明顯的證據。

⑨南宋灌圃耐得翁，《都城紀勝》〈瓦舍眾伎〉條，台北，大立出版社，頁 97。

⑩南宋吳自牧，《夢梁錄》卷二十〈百戲伎藝〉條，台北，大立出版社，頁 311。

⑪呂訴上，1961.10，《台灣電影戲劇史・台灣皮猴戲史》，台北，銀華出版社，頁 449。

⑫張茂才，〈陝西影戲與皮影造型藝術〉，見於《中國民間美術全集 12》，頁 289。

⑬由於牛皮的原本的色澤略偏於黃色，因此，亦有人說爲紅、綠、黃、黑四色。

⑭吳天泰，1984.3，〈中國皮影戲的認識〉，《民俗曲藝》28 期，頁 125～154。

⑮劉榮德、石玉琢編著，1991.5，《樂亭影戲音樂概論》，北京，人民

音樂出版社，頁 5。

⑯以上曲牌名稱引自吳天泰，1983.6，《台灣皮影戲劇本的文化分析》，國立台灣大學人類學研究所碩士論文，頁 26。惟其中有些名稱的字有所改動，因一般民間藝人多以方言的同音字去記錄，產生許多差異，如【魂飛】有作【雲飛】者，【山坡】亦有作【山波】者，例子不勝枚舉。

⑰同①，頁 59～60。

⑱陳憶蘇，1992.7，《復興閣皮影戲劇本研究》，成功大學歷史語言研究所碩士論文，頁 47。

⑲皮影戲的文戲中有所謂的「上四本」，又稱為「上四冊」，分別為：《蔡伯喈》、《蘇雲》、《孟日紅割股》及《白鶯歌》，為文戲的代表性劇目，唱曲繁多，動作細膩，劇情冗長，演出較難，一般也認為其藝術性較高。

⑳同⑱，頁 34～43。

㉑同①，頁 77。

㉒關於台灣皮影戲劇本的研究，先後有吳天泰，1984.6，《台灣皮影戲劇本的文化分析》及陳憶蘇，1992.7，《復興閣皮影戲劇本研究》兩本碩士論文，尤其是後者，對於皮影戲的劇本分析相當深入透徹，頗值得參考，本文關於皮影戲劇本的部份，即直接從中採用相當多的資料，並綜合其他相關意見，做一個整理性質的論述。

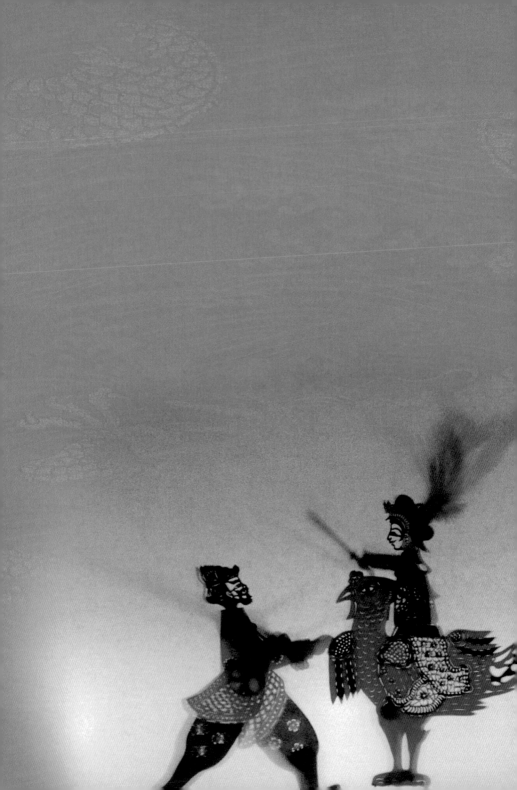

第五章 台灣皮影戲團的組織與戲神

第五章 台灣皮影戲團的組織與戲神

一、皮影戲團的組織結構

皮影戲演出所需的設備極為簡單,所需要的人力也不多。一般而言,參與表演的人數在四至七人之間:一人主演兼口白唱曲,一至二人助演,其餘的人則擔任後場樂師兼及幫腔、更換燈光等。

台灣的皮影戲團組織多為家族承傳而來,因此,一個戲團裡的基本成員,無論是主演、助演或者樂師,彼此之間均存在著親屬關係,或直系、或旁系,形成一個家族團體。然而近來由於台灣皮影戲團的迅速萎縮,傳統藝人凋零,因而所剩的幾個劇團,藝人之間常常互相

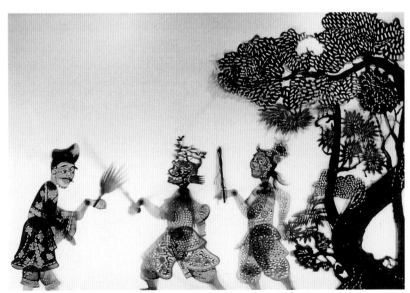

· 〈濟公傳〉/「東華皮影戲團」提供

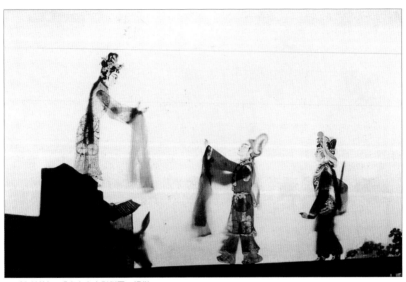

· 〈白蛇傳〉/「唐山市皮影劇團」提供

借調，尤其是後場樂師，這個問題極為嚴重。因此，如何培養新一代的皮影藝人，實為當前台灣皮影戲刻不容緩的重要課題。

以下，從「舞台配置」與「樂器」兩方面進一步說明戲團組織的實際演出概況。

（一）舞台分配位置

以一個戲台的布置而言，其情況大致如下：

整個舞台的結構以鋼鐵或竹竿支柱組合而成，地板則以十數塊長方形木板接續成片，形成一個四方形的空間。舞台的上方及周圍用一大塊尼龍帆布覆蓋，戲臺前方中間為影窗，影窗外圍為紅布或者特製

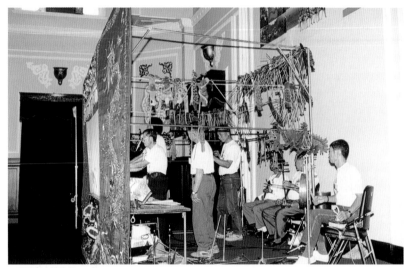

· 皮影戲之前後場

· 皮影演出後台

的版面，上面書著「□□皮戲團」幾個大字，左右各為連絡地址和電話號碼。舞台內，影窗下邊緊臨著一排燈泡，約有十多個，其中幾個為紅、藍、綠等不同顏色，做為演出特殊效果之用。燈泡下為一塊長條木板，供放置演出劇本和準備出場的影偶，其下約兩公尺見方的空間覆蓋一塊草蓆，做為操演者的演出活動空間。草蓆周圍的左、右、後三面，以繩索圍成上下兩層，並在繩上掛滿各式各樣的影偶，依照角

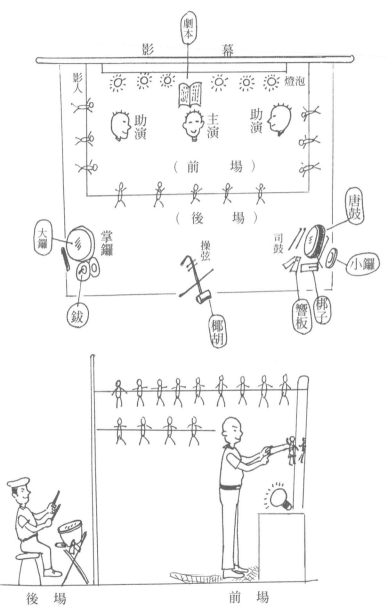

劇本

影　幕

影人　燈泡

助演　主演　助演

（前　場）

（後　場）

大鑼　掌鑼

鈸

操弦

椰胡

司鼓　唐鼓

小鑼

響板　梆子

後場　前場

·台灣皮影戲演出，後台藝人位置圖

175

色的類別加以區分，影偶所掛的位置也不同。繩筐後方則為樂師演奏樂器的地方，左後方為鑼鈸，右後方為鼓板，胡琴則掛在中間。其中，操演皮偶及唱曲道白的地方成為「前場」，樂師演奏樂器及幫腔的地方則稱為「後場」。舞台的前方，只要能夠看得到的地方，均為觀眾觀賞演出的劇場範圍，而表演者與觀眾之間只有一幕（影幕）之隔。主演者在舞台上一邊操縱影偶，一邊唱曲及道白；助演者在兩旁配合著劇情變換道具、布景及燈光，並幫忙主演者操作配角的動作；後場中各種樂器順著劇情推演時或齊鳴、時或間奏，偶爾吆喝幾聲來幫腔助陣。整個舞台，隨著故事情節的推移，表演者、樂器與影偶之間融為一體，構成一個關係緊密、無法分割的整體。

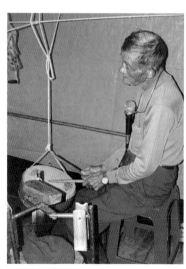

· 司鼓（許從先生）

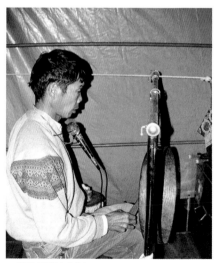

· 掌鑼（許紫吉先生）

·司鼓（張歲先生）

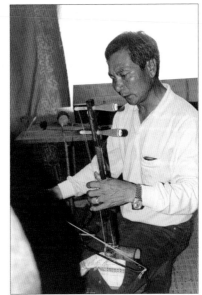

·操弦（張新國先生）

（二）樂器

　　台灣皮影戲歷來使用過的樂器種類極多，各團的樂器不盡相同，原則上包括小鼓、唐鼓、大鑼、小鑼、大鈸、小鈸、嗩吶、板、南弦子、笛、大胡、二胡、椰胡、月琴、洋琴、碰鐘等，不過隨著皮影戲藝人及劇團的迅速萎縮，戲團表演人數減少，規模也隨之大為縮水，目前的皮影戲團只使用單皮鼓、梆子、響板、椰胡、鑼、鐃鈸幾種而已，且前三者及後二者各由一人主控，人員相當精簡。演出之前，演奏者必先知道自己使用的有哪幾件樂器，他們在後台先找好位置，再把這些樂器掛在他信手可取可放之處，隨著劇情而演出，毫不紊亂，

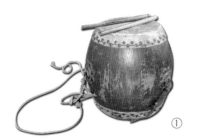

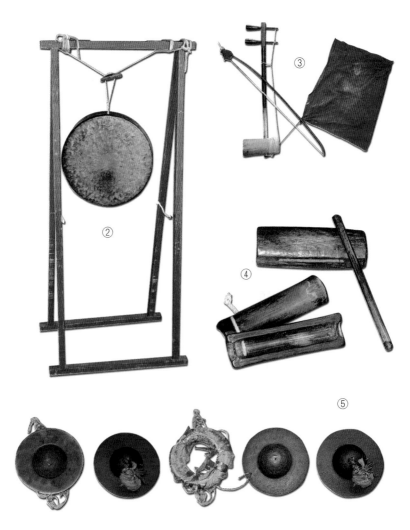

① 唐鼓
② 鑼
③ 柳胡
④ 梆子、響板
⑤ 鈸

① ② ③ ④ ⑤

在以往「坐演」的時代，甚至連雙腳也訓練得可以使用，一人多職，有時還得擔任說唱、幫腔、和聲等，正如潮州俗諺形容皮影戲藝人的情況：「腳打鑼，手打鼓，口唱曲，頭還撞欽鑼」，一點也不誇張。①

很顯然的，這些樂器中，以打擊樂器為多，管弦樂器較少，這是一個很值得注意的現象。打擊樂器多用來配合舞台上戲偶的動作，尤其在武戲中可以增加打鬥氣氛；管弦樂器則用來伴奏唱腔以表現內心戲。伴奏時以打擊樂器的板和鼓做為指揮的樞紐，不但指揮拍子的快慢，還得分別奏出各支曲子的入頭，尤其打擊樂器的合奏全賴小鼓的指揮，所以司鼓者要熟記戲齣的場景次序、出場人物，並掌握整個劇情的節奏，必須要和負責操演的藝人有相當的默契才行，在整個戲團的演出中，佔有舉足輕重的地位。

二、皮影戲的宗教性與戲神信仰

在中國傳統上，各個行業都有所謂的「行業神」，以做為該行業的守護者。例如：木匠的行業神為魯班，商人的行業神為關公等。演戲的也不例外，他們稱之為「戲神」。不過，由於各地的傳統、風俗、習慣及民間故事等因素的不同，戲劇從業者所祭拜的戲神也不完全一樣。儘管如此，祂作為藝人信仰的對象和保護行業的性質，卻是一致的。皮影戲為傳統戲劇之一，戲神信仰的情況也是如此。以下，我們就從皮影戲的「宗教性」切入，說明其「戲神信仰」的淵源與發展。

（一）皮影戲的宗教性

皮影戲在產生與發展的過程，即一直伴隨著濃厚的宗教神祕色彩。沈平山先生說道：

考中國戲劇的起源，最初是由巫風時期的俑舞產生，大都存在娛神悅鬼的思想社會裡，表現在不同工具上，有三個不同的出現場合：一是娛神性質的巫覡歌舞……。二是迎祥辟邪性質的俑舞（傀儡戲的起源……。）三是牽魂弔念性質的偶舞（影戲的起源，人們從自然事物中樹木投射的影子；影是實物之魂，它存在於實體與虛幻之間，據說可牽引亡者靈魂寄託在祭祀上的偶舞）。②

他認為巫風時期的影戲具有牽魂弔念的性質或超度亡者的作用。姑且不論巫風時期是否已經有影戲的產生，我們以最早流傳為影戲起源的「漢武帝與李夫人」的故事來說，李少翁用以使李夫人影子出現的「弄影還魂術」，也是籠罩著一層相當濃厚的宗教神祕色彩；之後，從漢代、晉代一直到唐代，關於方士「弄影術」的故事依然史不絕書。即使是後來孫楷第先生認為很有可能為影戲前身的俗講「立鋪」，原本即是用來宣揚佛教思想的圖像，更是與宗教存在著極為密切的關係。顧頡剛先生在其〈中國影戲略史及其現狀〉，對影戲與佛教、影卷與變文、寶卷之關係的分析，提出了他的見解：

　　此外尚有一點可推測影戲已極盛行，即變文之盛行是也。唐時佛教極盛，因之一般民眾生活習慣莫不受佛教影響，但佛教教義，深奧高遠，非一般人所能明了，而佛教故事卻早家喻戶曉，其緣故即由此佛教通俗化之故事所傳播，佛教通俗化之故事即為變文。變文體裁大致為七言或十言的長篇韻文，語意都極通俗，演述佛教故事頗便於記憶傳誦，此種變文在今日尚有一部分存在，可供吾人之研究，即敦煌石室發現的變文。變文後演進為寶卷，其內容形式雖有變更，而主題未改，益便於婦孺，至今南中各地尚有許多流行之寶卷，而被一般婦女信為佛教的經典，其影響之大可以想見。元明以來，寶卷多作為影戲的劇本，其體制極為合度，似非偶而採用者所能做到。因此可知其在變文尚未成為寶卷時代即已與影戲結緣，或且即為宣傳佛教者所利用，以之宣傳其教義，因之二者並盛行焉，亦屬意中之事。③

　　另外，「結合皮影的人物、景片造型與演出劇本（影卷）進行研究，就會發現皮影人物造型不僅受到古代帛畫、漢畫像石、民間剪紙和繪畫的影響，尤為明顯的是還受到古代宗教壁畫（變相）和宗教雕塑（造像）的影響。皮影的『旦』類和『生』類角色，吸取了佛像、菩薩的造型特點，而『淨』類角色和妖怪，則是吸收了古代宗教雕塑中的金剛力士、鬼神與諸天等的造型特點。同時還會發現影戲的一些景片與據佛經所繪製的變相在表現形式上的相通之處。」④如此，無論是它形成的歷史、人物造型和演出劇本，都與宗教有著相當密切的

關聯。不過,這些特點在中國北方的皮影戲較為明顯,台灣傳統的皮影戲似乎沒有太大的關係。

然而,隨著生活文明的進步及影戲本身的發展,影戲的娛樂成分漸濃,但仍與宗教活動密不可分。民間戲曲的演出往往是配合祭祀節令,酬神許願的活動。在河北唐山、樂亭一帶鄉間,每逢節日和喜慶事,諸如婚娶、生日、壽辰、豐收、春節、中秋、開市大吉等,必演影戲以示祝賀,謂之「喜影」。遇有天災人禍、盼兒求女、祈求福壽等事情時,事主常於神明前發下誓願,事後以影戲還願,謂之「願影」。而在陝西渭南地區,舊日祈雨、祈晴、謝雨、謝土、神節、廟會、寺院「開光」及私人求子、求仙藥後還願,則稱「報神」,此時也都要唱皮影戲。在中國西北地區的廟會上,不僅有皮影戲的連台演出,常常還有對台賽戲⑤。相形之下,當年祭祀頻仍的台灣,南部皮影戲的請戲、連台、賽戲之演出盛況,也是不遑多讓。

台灣民間的祭祀慶典及廟會活動向來相當盛行,因此演戲、看戲自然也成為了民眾生活的一部分。連雅堂曾說:

　　台灣演劇,多以賽神。坊里之間,醵資合奏。村橋野店,日夜喧闐。男女聚觀,履舄交錯,頗有驩虞之象。⑥

此外,在地方志中也有關於廟會演戲的記載,如:

　　台俗演戲,其風甚盛,凡寺廟佛誕,擇數人以主其事,名曰頭家,斂金於境內,作戲以慶。(康熙五十九年陳文達修

《台灣縣志》卷一〈輿地志風俗〉，另乾隆十七年王必昌重修《台灣縣志》卷十二〈風土〉亦有類似記載。）

在這種生態環境中，影戲的演出是整合了宗教儀式、娛樂活動、教育意義、社會互動等功能，兼具娛神與娛人的作用，其演出地點多在寺廟或雇主的宅前，日場演出扮仙戲，夜間才上演正戲；即使演出時間皆集中在晚上，在上演正戲之前也必先扮仙。有時則必須配合雇主的要求，於特定的時刻，如凌晨一點或三點，連續演出數場扮仙戲，以達到請戲祭祀的目的。王嵩山對於「扮仙戲」的意義，即提出了簡要而中肯的說明：

　　扮仙戲演出的意義，是想藉由戲偶的「扮」演以作為一種媒介，象徵性的請出神佛來向神明祝賀並且賜福給請戲者和觀眾。在扮仙戲與正式戲曲演出之間，人們有意用儀式來分割神聖與世俗，在神聖與世俗兩個不同的領域中，社會文化的需要與個體的需求都達到滿足。⑦

其娛神之宗教儀式，可說是整個演出的主要目的。

而除了演出的儀式具有宗教意義外，影戲的內容也充滿了宗教的色彩。在皮影戲的劇目中，宗教故事和神話傳說佔有相當的比例，中國的傳統宗教主要是佛教、道教和民間流傳的原始信仰，而宗教中的佛、菩薩、神仙、鬼怪，在皮影戲中幾乎都有所反映。固然，影戲的表演特點，尤其是武戲，利於展現這些題材的場面，但即使是歷史故

事或者民間傳說，往往也在劇情中穿插一些宗教性或神怪性的情節，就連文戲也不能或免。無論是因果業報、生死輪迴的情節；地獄、龍宮、靈山、仙洞的世界；仙人、道士、鬼魂、精怪的出現，在在都顯示出宗教信仰在民間戲曲中自覺或不自覺的流露著，其中有佛道的思想，同時包含了忠孝節義的儒家精神。「影戲的內容反映了三教合流的民間信仰，其目的雖不在傳教說法，但它所營造的氣氛卻可在演出時一次次地喚醒並加強人們的宗教意識。」⑧

然而，隨著歷史的發展與演變，我們在研究皮影戲與宗教的關係時，有一個值得探討的問題：究竟是宗教利用皮影戲的形式以達到宣揚教義的目的？抑或是皮影戲借助於宗教的功能而得以發展？筆者以為，兩者是交互影響、也是相互依存的，關係極為密切。宗教為了宣揚其教義，必須借助於人民比較容易接受的方式，戲曲是它的傳播媒介之一，藉著戲劇內容的演出，傳達宗教思想或教義，使觀眾在潛移默化之中受到影響。另一方面，人們因儀式的需要而請戲劇演出，以達到娛神的目的，因此戲劇得以依附在請戲的需要下維持其生存與發展，有時戲劇更從宗教故事裡豐富它的演出內容，增加可看性。

（二）皮影戲的戲神信仰

談到皮影戲與宗教的關係，不能不談到皮影戲藝人的行業信仰——「戲神」。孫建君〈木偶與皮影研究的文化學意義〉曾提到：

各地的木偶戲和皮影戲都有敬奉「祖師爺」（即「戲神」）的習俗，但誰是「祖師爺」，說法卻不盡相同。福建布袋木

偶戲早先供奉田都元帥為戲神，後來又供奉西秦王爺為戲神，逐漸出現田都元帥與西秦王爺共祀的情形。陝西合陽木偶戲所敬的戲神卻是關老爺（關羽）。每到一地演出之前，將關公木偶取出放在臨時搭起的香案上，集體焚香叩拜。平時把關羽的偶頭存放在旦角箱內，箱蓋不許人坐臥。若劇中需要關公出場時，便由安裝人淨手後予以披掛穿戴，懸掛高處，燒香叩頭，出場之前先鳴放鞭炮。山西晉南皮影敬奉的「祖師爺」，不同於傳說中的李少伯、李少翁（漢武帝時人），而以五代唐莊宗李存勗為其祖師爺，俗稱「小唐王」。用梨木製成偶人，身高26公分，穿一般服飾，由戲班敬奉之。傳說李存勗是老鼠精轉生，在戲班中習慣稱之為「灰八爺」。平日忌貓，稱貓為「小老虎」。藝人們對「祖師爺」既有敬奉之俗，又有懾服之法。一般祭祀時間為每年農曆正月開台和八月十五日兩次，由全班人員燒香、磕頭祭祀。遇到新建舞台首場演出，亦須祭祀，與廟內祭神同時舉行。但如遇戲班安不住台口，或發生內部糾紛時，則將「祖師爺」搬倒，蜷曲雙腿，以示懾服，名為「窩住了」。直至攬出台口或糾紛平息，才將其重新扶起。河南信陽地區經常演出的影戲劇目有整本的《封神演義》，即所謂的全神戲，皮影班子供奉的則是姜太公。過去皮影開演前要由當地鄉紳祭神或祭台，三叩九拜後才能演出。有的家庭演「還願戲」，也要先把皮影供在堂屋正中的香案上，演完影戲再唱一段「送神戲」。而河南桐柏皮影藝人敬奉的卻是唐太宗李世民。據說是李世民夢遊地府，因為魏徵斬了金光老龍而受驚嚇，還陽後崇

鬼神，才使皮影戲得以流傳，故將李世民奉爲影戲祖神。陝西華縣皮影藝人敬奉的「祖師爺」是傳說中的梨園祖師唐明皇。演出時，爲農村人家做滿月、結婚敬送子娘娘；蓋房子敬魯班師；爲老人祝壽，則敬福、祿、壽三星。⑨

由此可知，各地皮影戲信奉的戲神不一，一般來說與當地的民俗風情和民間傳說有相當大的關係，因此，信奉的方式和作用也有所差異。在台灣，皮影藝人供奉的戲神爲田都元帥，與閩南、粵東一帶各類劇種相同，也是閩、粵、台灣各地劇團最普遍信仰的神祇。可見戲神與戲劇種類的差異關係不大，反而與地域分布的不同有較密切的關係，亦即在同一個區域範圍內，不同的劇種包括大戲、小戲及偶戲可以是相同的戲神；而同一個劇種在不同的地區，信仰的戲神卻不一樣，這種情形自然與各地的民風習俗有關，此與戲曲劇種（體制劇種與聲腔劇種）流播的原理相似。

田都元帥，又稱田府元帥、田公元帥，皮影藝人多稱之田府老爺或田公元帥。⑩一般認爲田都元帥的誕辰在農曆六月十一日，而南部皮影藝人祭拜田府老爺卻是在農曆六月二十四日，也就是西秦王爺的生日。信奉田都元帥，原忌食蟹類，據說是田都元帥小時遇難曾被螃蟹所救的緣故。不過，現今台灣的皮影藝人已漸漸與戲神的信仰脫離，此或與社會形態的轉變有關。

【注釋】

①蕭遙天，1957.8，〈紙影戲〉，《民間戲劇叢考》，香港，南國出版社，頁147。

②沈平山，1977.6，〈借燈取影──談流傳民間的皮影戲〉，《雄獅美術》76期。

③顧頡剛，1983.8，〈中國影戲略史及其現狀〉，《文史》第十九輯，北京，中華書局，頁112～113。

④孫建君，〈木偶與皮影研究的文化學意義〉，《中國民間美術全集》12，頁297。

⑤同④，頁301。

⑥連雅堂，〈風俗志〉，《台灣通史》卷二十三。

⑦王嵩山，1997.5，《扮仙與作戲》，台北，稻鄉出版社，頁53。

⑧陳憶蘇，1992.7，《復興閣皮影戲劇本研究》，成功大學歷史語言研究所碩士論文，頁101。

⑨同④，頁297。

⑩關於「田都元帥」，王嵩山在《扮仙與作戲》中描述：「根據民間藝人的傳說，田都元帥是唐朝人，且可能是生在與梨園戲興起有關之唐明皇時代，名為雷逢青或雷海青，發明中國的皮影戲與戲劇表演活動。一般認為雷海青是私生子，被棄時幸毛蟹濡沫而得不死（因此有些田都元帥造型，是將毛蟹畫於其嘴角旁）。這個傳說不但呈現出其生命來源與生命力的不同常人，也揭示了伶人身世的一個面相。以中國戲曲史的發展來看，選擇認定田都元帥為戲神祖師，主要來自於閩南一帶南管戲曲祖師田都元帥（相公爺）的傳說。」參見該書頁157。

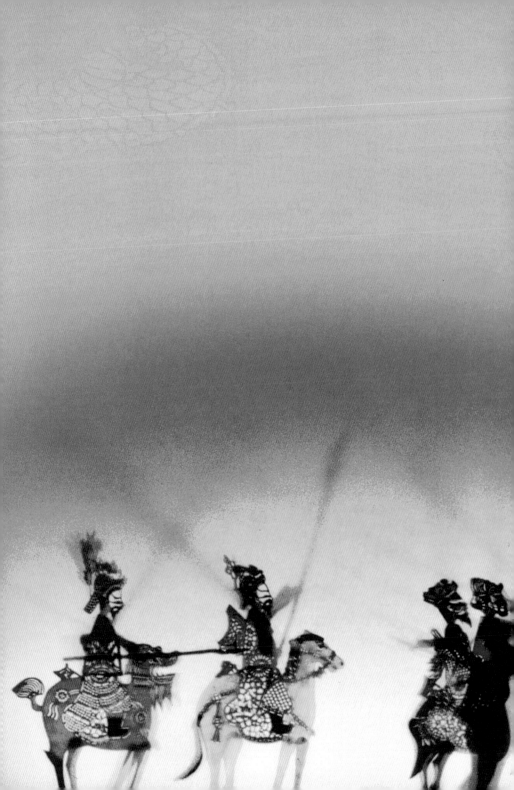

第六章　台灣現存的皮影戲團

第六章　　台灣現存的皮影戲團

　　民國五十六年（1967）以後，新興的娛樂工具——電視、電影日漸普遍，取代舊有農村社會的娛樂方式，傳統戲劇的表演空間遭到排擠，許多名噪一時的劇團迫於現實環境而紛紛解散，皮影戲亦同樣難逃沒落的命運，繼清末再現的影戲高潮，從光復初期的一、二百團漸漸走下陡坡，由百而十、由十而五，至目前，台灣僅有南部的五個傳統皮影戲團還在高雄縣內活動，但演出的機會已經非常稀少。由於微薄的演出酬勞無法維持生計，影戲演出成了藝人偶爾兼職的副業。在這種情況之下，藝人無法專心於皮影藝術的鑽研，演出的技巧自然難以精進，影偶的製作以及表演的精緻、細膩更無法顧及。

・「東華皮影戲團」現任團主張榑國先生

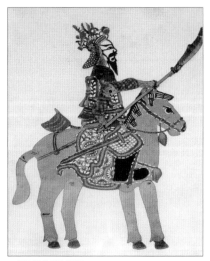

· 張叫先生所刻戲偶

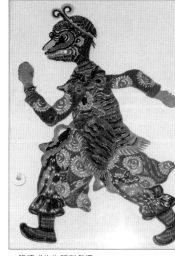

· 張德成先生所刻戲偶

　　在台灣南部流傳的五個傳統皮影戲團，全部位在高雄縣境內，他們分別是大社鄉的「東華」和「合興」；彌陀鄉的「復興閣」和「永興樂」，以及岡山的「福德」。如果再加上前幾年從中國學藝回來、成立於台北縣的「華洲園」皮影戲團，則目前在台灣的皮影戲團就有六團了。以下，我們就一一加以介紹。

一、東華皮影戲團

　　「東華皮影戲團」是台灣現存五個傳統皮影戲團當中，歷史較悠久的一團。自清代張狀先生（1820～1873）創立「德興班」以來，歷經第二代的張旺（1846～1925）、第三代的張川（1871～1943）、第四代的張叫（1892～1962）等人的持續經營和改良，至台灣光

復後，由第五代的張德成先生（1920～1995）改名為「東華皮影戲
團」。「東華皮影戲團」不但將影偶由傳統的一尺（三十多公分高）
改為兩尺（五十多公分高），也把傳統只用紅、綠、黑三色的影偶加
上橙、藍、紫等鮮豔顏色，並且大膽改變影偶造型，將原來側邊單目
的五分臉改成半側面雙目的七分臉，使影偶更為多采多姿。

· 「東華皮影戲團」新式影具——戰車

· 「東華皮影戲團」新式影具——戰船

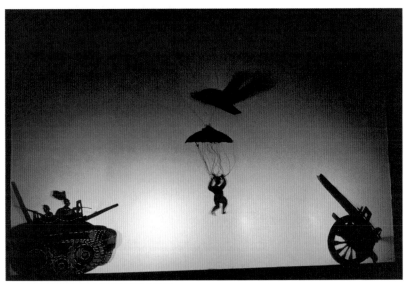

· 「東華皮影戲團」擅長自編劇本演出現代劇

　　「東華皮影戲團」擅長自編劇本，尤其能結合時事與民間傳說，改編成新劇本表演，甚獲大眾讚賞。日治時期即以改編的日本童話劇〈桃太郎〉、〈猿蟹合戰〉而獲准加入「台灣演劇協會」，成為當時唯一合法的皮影戲團。一九五二至一九六七年間，該團更以〈西遊記〉與〈濟公傳〉演遍全省各地，聲名大噪；也曾多次到菲律賓、日本、美國等地演出，使得台灣皮影戲有機會進軍國際社會。

　　一九八五年張德成先生榮獲第一屆教育部薪傳獎；一九八九年更獲頒首屆「民族藝師」的殊榮。目前「東華皮影戲團」已傳到第六代的張榑國先生（1956～），他繼承父親張德成先生製作、表演皮影的妙技，也學會創作劇本，繼續朝創新改革的方向邁進，並編印《皮影戲──張德成藝師家傳影偶圖錄》，於薪傳與保存上貢獻厥偉。

二、合興皮影戲團

　　「合興皮影戲團」，原名「安樂皮影戲團」，由張長先生（1854～1902）創立於高雄縣大社鄉。歷經第二代張開（1880～1962）、第三代張古樹及第四代張天寶（1936～1991）、張春天先生（1939～）的推廣，頗具聲譽。合興與東華皮影戲團有親屬關係，論輩分，張天寶為張德成的叔字輩。

· 「合興皮影戲團」收藏之早期影偶
／高雄縣政府文化局提供

張天寶先生十三歲開始隨父親張古樹習藝，擅長口白與唱曲，一九九一年去世後，其子張福丁先生（1957～）主持團務，由張春天先生負責前場表演，並聘請樂師林清長、林連標兄弟擔任後場演奏，常演的戲齣有〈南遊記〉與〈封神榜〉。

· 「合興皮影戲團」收藏之早期影偶/高雄縣政府文化局提供

張春天先生為人謙虛而親切，並勤於學藝，他的傳統武打動作，自然有勁，富有節奏感，很耐人尋味。張福丁先生則致力於影偶的改良，將影偶加大、改為半側面雙目、色彩加多等，與東華相似；其舞台壯觀華麗，頗有氣勢。

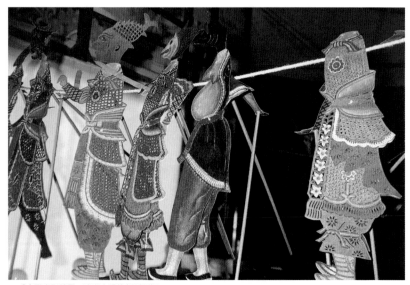

· 「合興皮影戲團」演出之現代新刻影偶

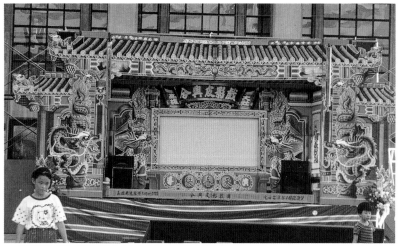

· 「合興皮影戲團」在台北縣立文化中心前舉行〈古典戲曲潮調發表會〉

有感於時代變遷，生活水準提高，而皮影樂調難懂，很難吸引現代觀眾，恐有失傳之虞，因此，該團正在尋求買主出售傳統的皮偶及劇本，有意以新的影具應付日後的演出之用，以增加其演出機會。可惜的是，擔任後場的林連標已經去世，演出人員徵調益加困難；而張春天先生則四處籌措演出經費，並努力培養後進，希望能維持「合興」的一線命脈。

· 「合興皮影戲團」收藏之早期影偶
/高雄縣政府文化局提供

三、福德皮影戲團

「福德皮影戲團」是林文宗先
生（？～1957）於日治時代所創
立。日本政府在台灣實施皇民化運
動時，「東華皮影戲團」被編爲
「第一奉公團」，而「福德皮影戲
團」則是「第二奉公團」。

· 「福德皮影戲團」的戲籠

　　林文宗先生的演技高超，且勤於抄錄劇本，因此是目前劇團當中
保存最多古劇本者，其中扮仙戲的重要依據──〈酬神宣經〉，相當
罕見。民國四十六年林文宗先生去世後，由其子林淇亮（1921～）
主持戲團，並曾與張天寶先生合作演出，在張天寶去世後，福德曾因
人手問題一度停止演出。

· 「福德皮影戲團」創始人林文宗先生

· 「福德皮影戲團」現任團主林淇亮先生

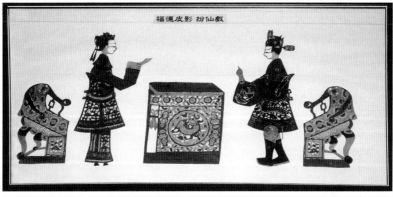

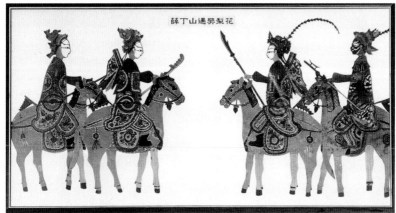

· 「福德」皮影戲偶

　　林淇亮先生是目前老藝人年紀較大的一位，但他的歌聲仍很宏亮，口白也很清晰，雖然歲月無情的摧殘，卻不減其推廣皮影戲的熱忱，至今仍然接受請戲，到處演出皮影戲。由於人手不足，偶爾在兒子的幫忙下，再借調別團的成員，仍勉強可以應付演出。

「福德皮影戲團」是目前五團中保存最多傳統風味的皮影戲團，其舞台的設置及搭建依然遵照傳統古法，表演時操演者仍坐著演出，不像其他各團均已改成站姿表演。福德的影偶造型也相當傳統，既樸拙又典雅。

· 〈割股〉手抄劇本

· 〈酬神宣經〉古抄本

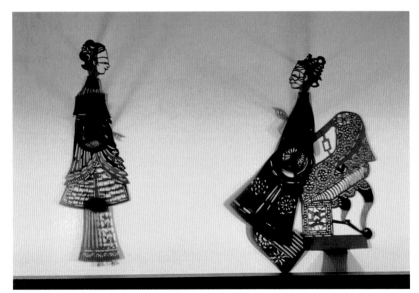

· 〈割股〉的演出

四、永興樂皮影戲團

該團由張晚先生（1898～1968）創立於彌陀鄉，民國六十六年才定名為「永興樂」。張晚先生早年隨父親張利（1870～1940）學習皮影戲，因擅長演文戲〈蔡伯喈〉、〈蘇雲〉及武戲〈征東〉、〈征西〉而聞名南部。後來張晚先生將皮影技藝傳給第三代的張做（1921～）與張歲（1930～）兄弟。

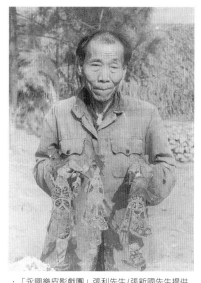

· 「永興樂皮影戲團」張利先生/張新國先生提供

· 「永興樂皮影戲團」主演張歲先生

　　張歲先生以演出〈六國誌〉、〈封神榜〉及〈五虎平南〉而聲
名大噪。張做和張歲是張命首的姪孫，兩家有親屬關係。

　　現在張歲先生的子女張新國（1949～）、張福裕及張英嬌
（1962～）皆繼承父業，努力研究皮影藝術，以重振皮戲。由張英嬌
女士掛名團主，負責團務及演出的安排；張新國先生則全心鑽研皮
影戲，不但拉得一手好弦，為文場的高手，兼擅武場的鑼鼓樂器，
且能自刻皮偶，自編劇本，操偶技巧亦甚精湛，自我期許成為一位
全才的皮影藝人。

　　「永興樂皮影戲團」的影偶，仍保存著傳統影偶的特色，樸拙而
典雅，甚至連古代婦女影偶手部用「布條」代替的方法，也都保留
不變。張歲先生說此藝是祖傳的，不可失傳也不輕易改變演出方式。

· 「永興樂皮影戲團」的張歲先生與張英嬌女士

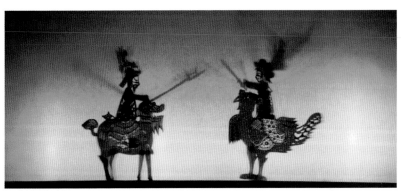

· 《六國誌》劇照

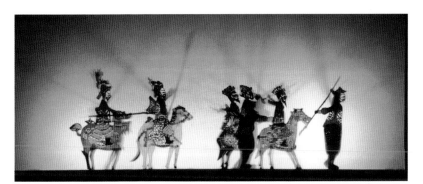

· 「永興樂皮影戲團」的成名作品《六國誌》

五、復興閣皮影戲團

「復興閣」原名「新興皮戲團」，由張命首（1903～1981）創立於彌陀鄉。張命首早年隨吳天來、李看、吳大頭、張著等學習皮影戲，並學習演奏各種樂器。一九三九年，許福能（1923～2002）拜張命首爲師，一九五五年娶張命首之女爲妻，四年後接掌團務，改名「復興閣皮影戲團」。

· 張命首、許福能及兒孫輩

· 「復興皮影戲團」創始人張命首與許福能先生

· 一九八五年許福能先生獲頒教育部薪傳獎

許福能自十八歲開始學習皮影藝術，有超過六十年的演出經驗，在皮影戲界堪稱大老。他擅長表演文戲，許多已為藝人所遺忘的皮影曲調，他都琅琅上口，清唱幾句，歌聲淒楚悲涼，將潮調曲詞演唱得極為動人，其念白韻味十足、情感豐富，能將劇中人物性格鮮活呈現。他能演出好幾齣全本文戲，如〈師馬都〉、〈高良德〉、〈蘇雲〉及〈蔡伯喈〉等。他很重視以皮影戲表演來推廣道德教育，尤其是「三綱」（忠、孝、節）及「五常」（仁、義、禮、智、信）的古訓。民國五十八年起，他致力於皮影戲的推廣，時常應邀到大專院校指導學生製作皮偶及傳授表演方法，也曾多次赴歐美巡迴演出傳統皮影戲，更有學生遠從法國來台拜師學藝。一九八五年，許福能先生獲頒教育部薪傳獎。

　　許先生製作的影偶，大多仍然保存著傳統的造型與色彩，他認這樣較有「古色古香」的本土味；但許先生也並非墨守成規之人，只要是有利於皮影藝術的推廣及保存的觀念和作法，他都樂意接受，並加以改進，例如：影偶的尺寸加大，舞台及影幕也增大，使觀眾能更清楚地看到演出。

　　許福能先生無子嗣傳人，戲團的後場樂師及助演多為兄弟及姪輩。而他致力於推廣皮影表演藝術的熱忱，不因年紀增加而有所減損。二○○一年，「復興閣」的團長及主演改由許福助先生接掌，順利完成移交工作，團員亦頗多新人加

· 許福能（左）與布袋戲大師
　李天祿（中）右為班任旅

· 許福能皮影生涯六十餘年

· 許福能先生和他的戲偶

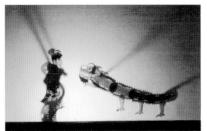

· 哪吒鬧東海

· 「復興閣」手抄劇本〈蘇雲〉

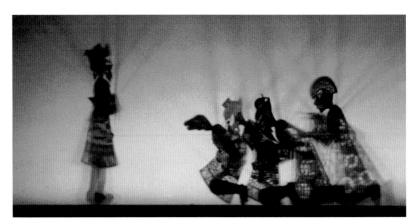

· 降妖伏魔

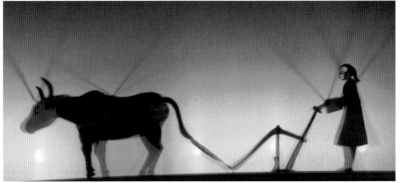

· 農夫犁田

入，成為目前台灣團員最固定、陣容最完整的傳統皮影戲團。許福能先生完成薪傳使命後，於二○○二年七月去世，台灣又殞落一位資深而優秀的老藝人。

·台灣南部偶戲傑出藝師——皮影戲許福能（右）及布袋戲黃順仁（左）

現今「復興閣」在許福助先生的帶領下，依然致力於推廣傳統的皮影藝術，維持必要的演出場次。雖然社會環境與經濟條件對傳統戲團多所衝擊，「復興閣」成員仍努力不輟，展現出旺盛的生命力。

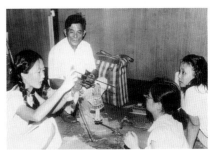

·許福能先生致力於皮影戲的薪傳

·「亞維農藝術節」的主席及技術人員來台參觀「復興閣」的演出

六、華洲園皮影戲團

一九九三年，林振森先生在台北縣三重市創立「華洲園皮影戲團」。

林先生少年時學布袋戲，服完兵役後與吳彩雲女士結婚，兩人共同創立「華洲園布袋戲團」，擁有三十多年的布袋戲演出經驗。一九八七年，林先生夫婦在偶然的機會裡，看到了中國四川、陝西、河北、福建等地的木偶及皮影戲演出，乃興起學習皮影戲的念頭，多次帶著三個子女進入中國內地觀賞和學習皮影戲的製作和演出技巧，並學習現代劇場的舞台燈光及音響技術，五年後創立了「華洲園皮影戲團」。

「華洲園」平日仍以演出布袋戲爲主，卻不斷尋索皮影表演藝術的改良方式，並試圖將布袋戲的表演經驗與皮影戲相結合。目前經常演出較具有生活教育與民俗趣味的小戲，有時也演出民間傳奇與神話故事，表演活潑生動，可謂老少咸宜。

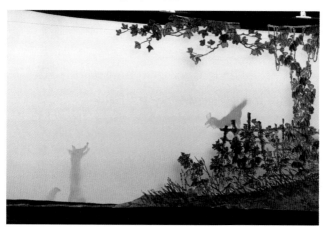

· 「華洲園」皮影戲團的演出頗受青少年及兒童的歡迎

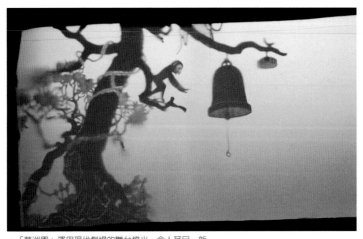

· 「華洲園」運用現代劇場的舞台燈光，令人耳目一新

「華洲園」的影偶大都已經現代化了，無論是動物或人物造型，都已是卡通化的樣貌，口白採用國語配音的方式，音樂則鑼鼓樂、西洋樂，甚至現代歌曲都有，對時下的青少年及兒童頗具吸引力，彷彿是在觀賞卡通電影一般；有時也應用中國製作的皮偶來表演，效果十分特別。

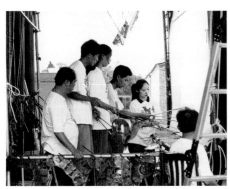

· 「華洲園」演出成員以年輕人居多

「華洲園」擁有年輕人的活力，運用現代化的聲光設備，演出通俗趣味的內容，對於現代新式影戲的推展，頗為用心，目前已成為台灣皮影戲的一股新興勢力。

第七章 台灣皮影戲與中國
皮影戲的比較

第七章 台灣皮影戲與中國皮影戲的比較

一、台灣皮影戲與中國影戲的異同

　　台灣皮影收藏家陳處世先生，在他所編著《影偶之美》一書中，曾針對中國與台灣皮影戲，做了一些分析比較，列表如下：①

	中國影偶	台灣影偶
材 料	◎用牛皮、驢皮、羊皮雕刻製作。	◎ 用牛皮製作。
造 型	◎側面臉型與國劇（京劇）臉譜相似（較寫意）。衣裳的花紋也較華麗。 ◎唐山的影偶鼻子尖，陝西的影偶額頭圓，四川的影偶額、腮呈圓型。	◎ 側面臉型與實物相似（較寫實）。衣裳的花紋較簡單樸素。近年來有些劇團製作半側面的影偶。 ◎ 有劇團主張保存傳統造型，也有人提倡現代化。
雕 刻	◎雕刻精細（透雕部分較多），尤其陝西的影偶，刀跡流暢，並富有「古典之美」。	◎透雕部分較少，刀跡較粗，富有「樸實之美」。
操 作	◎操作棒裝在影偶的邊緣，因此左右轉動較方便。	◎操作棒裝在影偶的內部中間，因此操作時影偶較平穩，但左右轉動時較不方便。
色 彩	◎色彩較豐富，並兼用平塗與渲染法著色。	◎只用紅、綠、黑三色平塗著色。但近年來有些劇團加用黃、紫、藍等顏色。

· 台灣影偶呈現一種樸拙之美

　　陳先生從「材料」、「造型」、「雕刻」、「操作」及「色彩」五方面加以比較，簡單扼要，大致符合實情，但主要是著重在影偶方面的異同。另外，石光生先生則從較為全面的角度，提出「台灣皮影戲與大陸皮影戲之異同」，除了影偶之外，其他包括語言、劇本、音樂等更深層問題的探討與比較：

　　由於台灣皮影戲傳自潮州，自然居於中國皮影戲主流的一部分。基於這種淵源關係，台灣皮影戲和大陸各地不同流派間，仍有明顯的共通性。一、皮影戲均有手抄的劇本，作為演出的重要依據；而且劇目多為歷史劇。二、影偶以動物皮革雕刻，多彩著色；並以木、竹簽桿操縱影偶，至少運用兩支簽桿。三、使用影窗與照明設備。四、前場至少二人搭檔演出，負責口白與唱詞；後場樂師至少二名，樂器不離弦、鼓、鑼。五、多於婚喪喜慶、民間節日中演出。

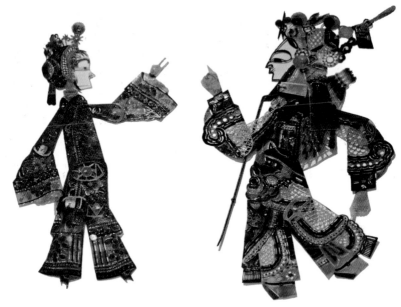

·陝西影偶（左，貴婦人）額頭圓，用牛皮雕製；唐山影偶（右，元帥）鼻子尖，用驢皮雕製
／高雄縣政府文化局提供

　　地理、歷史、人文、民俗、音樂上的差異，使得台灣皮
影戲與大陸皮影戲之間產生無法避免的差別。一、口白與唱
腔帶著濃厚的地方色彩。例如閩南語為台灣皮影戲使用的語
言，以適應台灣觀眾，因此劇本雖以中文撰寫，仍有大量台
語詞句。二、台灣傳統影偶長約一尺，中國北方影偶較大，
雕工不同，色彩有別，造型互異。三、台灣影偶以牛皮刻
之，大陸則以牛、驢、羊皮為之；台灣皮影操縱桿為木製，
大陸操縱桿加有鐵桿，較為細長。四、大陸皮影後場樂器較
為繁複，音效自然不同，演出人手較多。②

· 清末的陝西皮影武戲中，發兵過場所用的亮箱場面 / 高雄縣政府文化局提供

· 清末的台灣皮影，散發了濃烈的鄉土氣息 / 高雄縣政府文化局提供

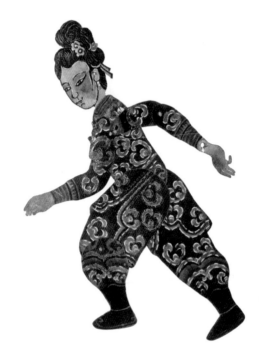

· 「東華皮影戲團」的戲偶

　　整體而言，上述兩者均是就整個中國的皮影戲現況，做一概略性的比較，讓入門有一個清楚明瞭的概念。以下擬從與台灣皮影戲關係較為密切的閩南及粵東的皮影戲現況做比較，以見兩地發展及變化的梗概。

二、中國影戲的蛻變

（一）閩南皮影的薌劇化

　　雖然文獻上記載，明清時期福建影戲曾經盛極一時，但根據最新調查結果顯示，中國福建省境內如今已經沒有皮影戲團存在的蹤跡。

台灣的皮影戲據說是從漳州傳入，而漳州的皮影戲則是由廣東的潮州、汕頭一帶傳入福建的詔安、漳浦等地，因此，由潮州而漳州、再來台灣，形成一個皮影戲的傳播途徑，三者的皮影戲屬於同一個脈絡系統。

　　根據筆者的考察，早期漳州的皮影戲在演出形式各方面與台灣並無不同，正如陳鄭炫先生所言：「回顧早期的漳州皮影戲，起始演唱的曾採用『潮調』，對白也常帶著潮州方言的口音」③，這與台灣傳統皮影戲的情形一樣。不過依照陳先生行文的口氣看來，後來漳州的皮影戲已經有所轉變，不復以往。在文化大革命時期，中國各地的傳統戲曲均遭到了空前的浩劫，而漳州地區的皮影戲亦難逃摧殘的命運，以致於福建省境內皮影戲的完全絕跡。近十年來，在官方的扶植推動之下，中國影戲才有逐漸復甦之勢，但仍無法恢復以往的榮景。

　　福建省廈門市的「台灣藝術研究所」保存有陳鄭炫先生演出記錄的錄影帶一卷，可做為現今福建省境內皮影戲演出的代表，也是唯一的參考資料。其內容如下：

1. 影偶為現代人物的造型，非傳統式的影偶，並有飛機、戰車、大砲、手槍等現代化道具，此或與表演的劇本有關④。但影偶的偶頭仍保留為「五分臉」的側面造型。

2. 一般影偶的操縱桿有兩根，一根支住身體，另一根操縱手部動作，人物對話亦仍以手部搖擺動作表示，操作較簡單。其中亦有三根操縱桿者，操作較難，但可做兩面方向的表演，為改良式的影偶。

3. 影幕隨著劇情的轉變而更換布景，採現代式繪圖，色彩鮮豔亮麗，
 此與台灣傳統影戲仍保留大部分的空白空間、只用簡單的幾種道
 具（如桌、椅等）情形有所不同。

4. 素材已改用紙板裁製、刻鏤，然後糊上玻璃紙或膠片，使其堅固而
 不易折損。

5. 已經改用薌劇（即台灣之「歌仔戲」）的音樂曲調及口吻道白，演
 唱內容並滲入民謠小調。

6. 劇本方面，由於其演出為新編的劇碼，並無法知道其他劇目的情
 形，傳統劇目是否也已經與上述的情形相同，不得而知，目前也
 沒有其他的相關資料保存下來。

　　以上是從錄影帶觀察得知的閩南（漳州）皮影戲的現況，限於文
物資料，無法做更詳盡的比較。

（二）潮州紙影的立體化

　　基本上，粵東的潮州、汕頭一帶，與閩南的詔安、漳浦甚至漳州
地區，在語言、風俗、習慣等各方面均極為相似，可以連成文化共同
圈。此一共同圈盛行的傳統戲曲，包括潮劇、皮影戲、布袋戲等，情
況也相同。直到現在，潮劇依然盛行於此，各劇團猶經常往來於閩
南、粵東之間，相當受到歡迎。

　　然而，皮影戲在閩南與粵東的發展，情形卻完全不同。如上所
述，閩南的皮影戲現在幾乎已經完全絕跡，而廣東境內雖然在少數地
方（如海豐、陸豐）仍有皮影演出的情況，但已不多見。明清時期盛

況空前的潮州紙影，在環境變遷之下，已演變成另一種型態的「紙影戲」，時至今日，潮州一地所謂的「紙影」，已經非紙非影了，實際上即爲「鐵枝木偶戲」。蕭遙天先生在《潮州戲劇志》描述：

　　清末的紙影，因爲伶工荒，不得不另闢途徑，以及想以新奇爭取觀眾。制度一變，好事的初改竹框紙窗爲玻璃窗，棄皮影不用，略效傀儡戲，以稻草紮成軀幹，接泥製的頭顱，紙手木足，戲裝頗類傀儡戲，而身材短小，自足至頂大約五寸。背後及兩手穿鐵線凡三條，爲操縱之具，稱圓身皮影。台面並佈置繡幕竹簾小桌椅，以往的表演以影現，今則以形體現，極像傀儡戲。後來那前罩的玻璃也棄去，號「陽窗」紙影，以示別於「竹窗」，而戲劇音樂全效潮音戲，唱演的伶工也多童子，因又號梨園童子班。這種戲甚合婦孺俗眼，殘存的「竹窗」紙影大受打擊，有的競相仿效，改爲「陽窗」；有的不改，則屢受排擠而漸次散班。十多年前的「竹窗」紙影已寥若晨星，經八年的抗戰，兵火凌爍，已完全絕跡，到處所見的只有「陽窗」紙影而已。⑤

　　另外，羅灃銘也在《顧曲說》寫道：

　　現在普遍流行的「紙影戲」，和稱「圓身」以示與扁平的皮影有別。以木材爲身，頭部用細泥塑成，面部再加油彩。繪成種種臉譜，手足服裝，與木頭戲相同，不過身材都

短小，高不盈尺，背後兩手皆穿以鐵線，以供幕後人操縱，
表演地方，只用一張桌，上下俱落繡帷，作舞台點綴，木偶
郎在桌面動作，由幕後人提線，所有歌曲鼓樂劇本，大都仿
自梨園，由幕後男女童及成人奏唱，雖名「紙影」，其實可
說是小型的木偶戲。⑥

　　綜上所述，潮州鐵枝木偶戲最遲在清末民初便已經產生了。「紙
影戲」的演員俗稱「安仔」，⑦其製作特點是身首分離，此與皮影戲
偶偶身與偶頭分開的情況一樣，由此可見其承襲皮影的遺跡。「安仔
身」按人物的身分、性別、年齡、文武等分門別類，主要是從身上的
服裝加以區別。而「安仔頭」則區分得更加細緻，因此一個戲班裡的

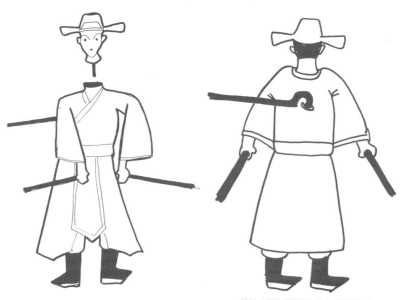

・鐵枝木偶的特點是身、首可以分離　　　　　・鐵枝木偶的操縱桿位置與皮影戲相同

218

· 潮州鐵枝木偶與皮影戲的操作原理相似

「安仔頭」往往需要數百個，甚至上千個。演出時，藝人要按劇本的需要，事先將「安仔」的身首互相組合成若干身分吻合劇情的人物，懸掛於幕後的繩索或竹竿上，如此，演出時才能得心應手、應幕而出。戲偶全長約一尺（30公分左右），偶的背部及左右手各用一枝鐵桿操縱。凡此種種，皆可看出皮影戲演出形式的遺跡，可見二者的承襲關係。雖說「陽窗」紙影的演出形式與一般的木偶戲（如布袋戲、傀儡戲）頗有類似之處，如：舞台的布置、立體的木偶及繽紛多彩的戲服等，不能否認它模仿自前者，但是「它與其他地方的杖頭木偶毫無親緣關係」[8]，是相當明顯而可以肯定的。

鐵枝木偶戲班每次演出大約十二至十六人，其中二或三人爲操縱木偶的演員，其餘爲樂師和伴唱演員，操縱者亦同時負責唸唱，俗稱「三腳展筷」，正手（稱爲「正劇」）坐於台左，副手（稱爲「副劇」）

·戲箱中所放的影偶呈現鮮豔的色澤/復興閣皮影戲團提供

坐於台右，中間一位操縱者（稱爲「中劇」）則協助操縱雜角。主角多由一人操縱，次要角色則可由一人操縱多達四個戲偶。此外，藝人也可以表演各種生動的舞台動作，不僅開打、扇功、水袖等演來與眞人無異，並能表演撐傘、拿書、寫字、挑擔、射箭、耍碟等特技，這些則爲突破以往皮影平面表演限制。由於人數不多，每人都需身兼數職，即所謂的「腳打鑼、手打鼓、頭撞深」，⑨有的藝人則不但能一口唱出生、旦、淨、丑、末等各種人物角色的唱腔，還能手拉弦、腳踏鈸，集唱、唸、吹、打於一身，技藝高超，令人叫絕。

　　從以上的描述，我們大致可以知道：

1. 潮汕一帶的「紙影戲」實際上已經發展成一種木偶戲，不再是傳統平面形式「借燈取影」的表演方式，唯操縱技巧仍可清楚看出傳統影戲的遺留，但已比原本複雜許多。

2. 後場音樂性質與潮劇非常相似，其組成結構儼然是一個小型的潮劇班，藝人之間也常相互流通，與潮劇的關係更形密切。而台灣傳統皮影的音樂則原始潮調風味較濃，與潮劇關係漸遠；在樂器方面，也遠比潮州「紙影戲」的複雜程度簡化許多，演奏方式也比較單調。

3. 部分地區現存的皮影戲團，除了演出形式的保留外，其後場音樂也已經向潮劇音樂靠攏，故其劇團名稱改為「皮影潮劇團」，與台灣的潮調音樂已有所不同。

· 台灣四〇年代所用新
式造型影偶/復興閣皮
影戲團提供

4. 劇目方面，並沒有太大的變動，大致上仍然與潮劇相同。

　（三）唐山皮影的卡通化

　　經過近幾十年的努力，中國皮影演出已漸漸恢復以往繁榮的景象，不過，除了傳統的形式之外，似乎更致力於創新與改良。

　　以往不同地區的影戲，常常因當地自然及人文環境的影響，發展出各自的特色，現今則多走向同化的方向。無論是影偶造型、演出劇目、舞台設備、操作方式等，甚至是以往最能夠表現出地方特色的音樂與腔調，都已經展現出「全國一致」的特性。以近期唐山皮影戲團的演出為例：

1. 影偶的尺寸更大,幾乎有半個大人的高度;造型也相當卡通化。影偶本身的活動機關增多,操縱桿也增加多根,操作時往往需有兩三人同時控制一個影偶,相對而言,影偶動作則更形生動細膩。

2. 舞台與影窗也較傳統增大許多,約與一般大戲舞台相仿。除了上述影偶操作的人手增多外,也隨場次更換布景,並增加許多特效,甚至製造遠近等視覺效果,因此人手往往需要十數人甚至二十餘人,已非傳統三至七人即可演出的小班制。整個戲團的組織複雜程度不下於大戲戲團。

3. 燈光採用日光燈管,並排連接數十根懸掛於舞台後方頂端,光線投射於影窗上,其特點是演出時可以使操縱桿的桿影消失,並使整

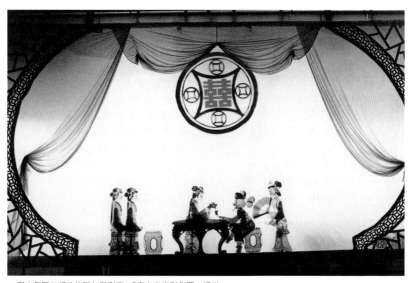

· 與大戲舞台相仿的舞台與影窗/「唐山市皮影劇團」提供

· 〈龜與鶴〉/「唐山市皮影劇團」提供

個影幕與電視螢幕的效果相似，當影偶在影窗上活動時，就好像
觀賞卡通的感覺。

4. 演出時的音效採用錄音播放方式，依演出劇目先錄製好各種口白
與音效（如採用現場演奏方式，所需的人手更多、更複雜）。有
的是京劇的音樂與腔調，人物造型與京劇相似，身段動作亦同；
有的則是純粹音樂，只欣賞影偶的動作，此類則多為童話劇。

5. 人物的口吻依不同角色由不同人配音，與傳統由主演一人負責所
有角色的口白和唱曲的情形大大不同。

6. 據團長姚其鞏先生表示，演出的情況視場合而定。如果是出國公
演，必定選擇較能符合外國觀眾欣賞的戲碼，由於受到出國人數

· 〈熊貓咪咪〉/「唐山市皮影劇團」提供

上的限制，只好採用錄音播放的方式。如果是內地下鄉公演，則會以傳統的方式演出，影偶、舞台、音樂、口白等，完全依循傳統，這樣較能投合農村地區人民的欣賞口味。⑩

　姑且不論藝術價值的高低，也不論所保存的傳統特色多寡，不可否認的，這樣的演出方式是較能吸引觀眾的。多年來我們不斷致力於傳統與現代的兼顧，尋索出二者之間的平衡點：站在保存的立場，希望能夠盡量保留傳統風味；但站在延續發展的立場，則現代化的改良卻是不得不然的趨勢。以崛起於台北的「華洲園皮影戲團」為例，從中國引進新式影戲的表演方式，無論是演出劇目、舞台效果、影偶造

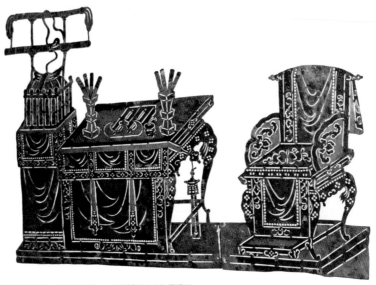

· 陝西影偶（清末，文官傢俱）／ 高雄縣政府文化局提供

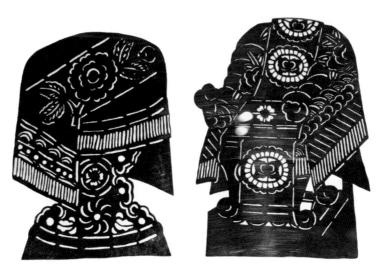

· 唐山影偶（清末民初，富人傢俱）／ 高雄縣政府文化局提供

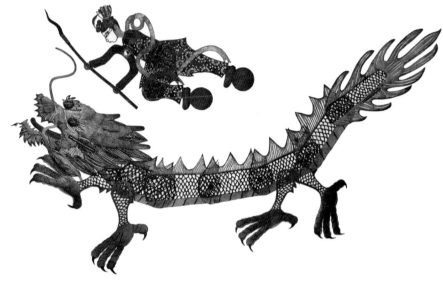

· 台灣皮影戲（李哪吒鬧東海）

型、操縱形式等，皆與台灣傳統影戲劇團有相當大的差異，但無可諱言的是，「華洲園」的演出，所吸引的觀眾比較多，表演市場比南部各傳統皮影戲團要大得多，收入也豐厚得多，加上其成員多為年輕人，比較積極爭取機會，因此匯聚成一股優勢。

台灣與中國，由於自然環境、風俗習慣及文化背景等諸多因素的影響，使得兩地各種流派的皮影戲無論在造型、語言、音樂、劇目等各方面都有顯著的不同，即使是與台灣皮影戲有直接傳承關係的閩南及粵東的影戲，也在許多因素的影響下，發展出各自的風貌，甚至走向消亡的命運。然而，隨著彼此交流的頻繁，各地影戲都有相互吸

收、學習並加以改良的**趨勢**，甚至引進該地組成劇團演出。因此，未來的皮影戲同質性或許將越來越高，彼此之間的差異可能越來越小，但就現今而言，中國與台灣的皮影戲仍將保有各自的特色，在皮影戲的系譜裡，展現不同的風采。

【注釋】

①陳處世，1996.9，《影偶之美》，高雄縣立文化中心，頁 17～18。

②石光生，1994.8，《高雄縣立文化中心皮影戲館籌建專輯》，高雄縣立文化中心，頁 55。

③陳鄭炫，1991.10，《皮影戲雜談》，漳州市地方志編纂委員會、漳州市歷史學會，頁 4。

④此卷錄影帶演出的劇目爲《抗日英雄小白龍》，爲新編戲碼，因此無法用傳統的形式加以比較。

⑤轉引自曹本冶，1987.10，《香港的木偶皮影戲及其源流》，香港，香港博物館編製、香港市政局出版，頁 49。同文亦見於蕭遙天，〈紙影戲〉《民間戲劇叢考》，頁 159～160。但兩者文字略有出入。

⑥轉引自曹本冶，1987.10，《香港的木偶皮影戲及其源流》，香港，香港博物館編製、香港市政局出版，頁 49。其註解 2 中註明出自《禮記》（羅澧銘），1958，《顧曲說》，香港星島日報承印部，頁 30。

⑦彭世獎，1992.9，《潮汕風物談》，香港中華書局，頁 92。

⑧見潮州市地方志編纂委員會，1995.8，《潮州市志》，廣東人民出版社，頁 1454（第二十編〈文化〉、第二節〈藝術〉、一〈戲劇〉、（三）木偶戲）。唯該書已明白將之歸類爲「木偶戲」，可見當地的所謂「紙影戲」早已名實不符。

⑨關於此句潮州俗諺，各書引述不盡相同。蕭遙天〈紙影戲〉言：「腳打鑼，手打鼓，口唱曲，頭還撞欽鑼。」（《民間戲劇叢考》，頁 147）；曹本冶〈鐵枝木偶戲〉中則爲：「腳打鑼，手打鼓，頭撞深。」（《香港的木

偶皮影戲及其源流》，頁52）；彭世獎〈紙影戲〉文中則言「手拉弦、頭
撞鑼、腳踏鈸」（《潮汕風物談》，頁93）。

⑩筆者於1998年10月初前往澳門觀賞「唐山皮影戲團」在當地的演出，並
拜會團長姚其羣先生，此為當時觀察及訪談所得。

第八章 台灣皮影戲的現況與未來

第八章　　台灣皮影戲的現況與未來

一、地方文化特色的指標：皮影戲館

近二、三十年來，皮影戲受到電視、電影的衝擊，已日益式微，甚至有湮滅之虞。民國七十五年，文建會主委陳奇祿先生有感於地方傳統文化的沒落，乃指示各地文化中心成立具有地方特色的博物館。高雄縣為台灣皮影戲的發祥地，縣境內尚保存有五個傳統皮影戲團，因此在政府經費的支持下，成立了台灣地區僅有的皮影戲館，並於民國八十二年正式落成啟用，為後代子孫留下珍貴史料，也為皮影戲延續薪火。

· 皮影戲館外貌

·傳習教室　　　　　　　　　　　　　　　　　　　　·資料室

·劇場　　　　　　　　·專題館　　　　　　　　·特展區

·主題館

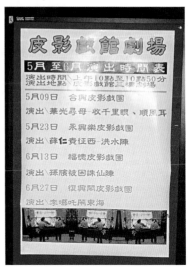

· 皮影戲館安排五個傳統戲團定期演出

· 皮影戲館教學課程學員練習操作

　　皮影戲館座落於高雄縣岡山鎮，是高雄縣文化局的一部分。皮影戲館的館室配置及功能為：

（一）主題館：介紹台灣、中國及世界各地皮影戲的概況和特色。

（二）專題特展區：展示台灣現存五個戲團的傳承經過、現況及國內外皮影戲收藏品。

（三）資料室：包含研究室和典藏室，保存皮影戲相關資料，包括書籍、錄音帶和錄影帶等，供民眾參考及研究之用。

（四）劇場：提供皮影戲團及研習人員演出，並設有百餘個座席位，除供民眾欣賞演出外，並可供演講及簡報之用。

（五）傳習教室：為皮影戲傳承的教學場所，具有推廣的功能。

　　皮影戲館除了持續收集研究皮影戲的相關文物及資料外，每年也安排戲團至全省各地作巡迴公演；劇場則安排五個傳統皮影戲團輪流演出，供民眾於假日前往觀賞。同時，戲館亦開設皮影戲研習班，提供有興趣的民眾免費學習的機會，成果斐然。為了鼓勵縣內中、小學學生學習皮影戲，每年舉辦中小學師生皮影戲製作暨戲劇比賽，成績頗為可觀。

二、台灣皮影的現狀與未來

　　皮影戲傳入台灣之後，歷經各個不同的發展階段，不僅觀眾看戲的態度不同，連藝人演戲的心態也不一樣。若從皮影戲庶民性質來

· 皮影戲在百貨商場爭取演出的機會

看，這個起源於農業社會的產物，可說每經歷一個階段，其庶民性就降低了幾分。在傳入時期，皮影戲的演出，大多數是富有人家做爲請主，配合在節慶、作醮、慶生等活動，達到娛神並且娛人的功能，可說是非常純粹、鄉土的野台戲階段。那個時候各鄉各村的節慶活動常常是連續不斷，戲班的演出也是應接不暇，有時還得趕場作戲，戲迷們往往追隨著戲班四處遠征，準時到場恭候，可說是如癡如狂。那時，皮影戲與民間生活緊密結合，不管是演戲的藝人或看戲的觀眾，都在日常生活中融入熱愛皮影戲的心情。

　　至於日治時代演出的「皇民劇」，乃是異邦統治下不得已的作法；而國民政府遷台初期，也因政治因素作祟，短暫出現過「反共抗

俄劇」，在這兩個時期，戲劇演出多少成為政治的工具。最明顯的轉變是一九五一年進入內台戲階段以後，庶民性的意義從群眾生活中逐漸脫離，演戲經由商業手法包裝變成民眾的一種娛樂節目；藝人為了招徠觀眾而費盡心思，戲劇演出變成了做生意。因此，劇目由勸說倫理道德、表彰忠孝節義的質樸涵義，一變而入天馬行空、玄想虛幻的神道領域；以往被尊為「老爺冊」的文戲，因為唱曲較多，劇情細膩冗長，令觀眾昏昏欲睡，而被棄於箱底，為了迎合現代民眾多變的口味，乃改以光怪陸離、變化多端的武戲演出，以招攬觀眾。凡此種種都與以往演戲的生態迥然不同。

自從電視走入家庭，作為商業演出的內台戲因為喪失了票房，自然無法維持，再次退回到南部鄉村的角落裡，而日趨沉寂。大約在七〇年代，皮影戲藝人凋零的凋零、轉業的轉業、散夥的散夥，只剩下幾團，或因家傳技藝的使命，或因醉心影戲的堅持，勉力維持戲團的營運，等待另一個皮影重生的機會。七〇年代中期，台灣的對外關係及國際地位每況愈下，促使知識分子對台灣政治環境及社會文化作全面的反省，「一種回歸『鄉土』的潮流便在此時出現，成為文化界不可輕忽的新生力量，本土戲曲就是在當時的文化氛圍中，受到前所未有的關注，對它的參與研究也逐漸展開。」①除了學術界對台灣傳統本土戲劇投入大量的研究調查工作，喚起大家對本土文化的重視外，接著如「民間劇場」及文藝季等性質的邀演活動也相繼舉行，提供了民間藝人另一個展演的空間。從此以後，皮影戲以民間技藝、傳統藝術的身分進入堂會戲的觀摩階段，傳統社會中神誕廟會時在廟埕的演戲盛況，反而變成了沒有觀眾的演出。

　　雖然進入堂會戲階段後，皮影戲在民眾心目中的地位確實提高了不少，有一些藝人被捧為國寶級人物，但是當戲齣落幕散場之後，他們回到自己家鄉的角落，依然得面對現實殘酷的命運，眼睜睜地看著皮影藝術日益沒落。各種性質的邀演充其量也只是一種形式化的活動，無法給予逐漸凋零的藝人們實質上的幫助。

　　歷來研究傳統戲曲的前輩學者，早已注意到這方面的危機，也提出了不少改進的方法，如呂訴上先生《台灣電影戲劇史‧台灣皮猴戲史》即對「皮猴戲」的未來提出這樣的看法：

　　具體的方法，第一要創作新本，……皮猴戲比之其他藝術和演劇，不但操作很簡單，內容也極富於應用性，在藝術的底表現的可能性，決不劣於其他的藝術，它的人形也決不必使用皮革才行，若能使用適當的紙，就能充分的發揮它的效果。……

　　皮猴戲的普及性恐怕超過畫片劇，它的幻怪味與夢幻性，決不是畫片劇或其他戲劇形式所能跟得上。而且不但能自由表現何自的意圖，還令觀客遊於夢的世界裡。……它原本是使用燈火，可是不用燈火也可能的，若能利用太陽的光線，也能充分地舉其效果。……

　　皮猴戲的普及，這是要從我們的家庭、機關、學校、農場、漁村開始的。確信著皮猴戲的今後所向的使命就在於此呢。②

　　呂氏確立在皮猴戲擁有其他戲劇所無的夢幻特質，建議藝人先從
劇本的改革開始，創作新時代的劇本故事，期能吸引現代觀眾；再則
由製作材料上改革，從皮革改為紙板，較容易普遍；至於從原始使用
的燈光改為太陽光，似乎是要皮影戲的演出時段不要侷限於夜間，最
好也可以在白天演出，以吸引各種年齡層的觀眾。

　　另外，柯秀蓮也在《台灣皮影戲的技藝與淵源》，對傳統皮影戲
的改良與創新提出了不少建言。[3]她的意見包含五個項目：

（一）　劇本

　　除了舊有劇本的整理，也應該創作新劇本，包括單元劇和兒童
劇。前者為從舊有大戲齣中擷取最精彩有趣的一段，自成首尾；後者
則以兒童為創作對象，加入更多的想像，富啓發性，期能吸引大批的
兒童觀眾，引發他們的興趣。

（二）　舞台

　　建議在影窗之外加上一層或數層稍長於影窗的布幔，隨著戲齣的
開演、暫停或終場時開關活動，增加觀眾看戲的氣氛。另外，可在影
窗兩側各立一根捲柱，拴上設計好的舞台背景，隨著劇情的轉變而換
幕，增加其可看性。

（三）　人物的更新

1. 放大尺寸：不但利於觀眾欣賞，也使藝人在雕刻與操縱上更為容
　　易。

2. 造型變革：迎合時代需求，製作新影具，創造新造型。

3. 工具改進：可將雕刻工具設計成帶花的刻刀，不但省事且有同工之妙，甚至可用模型刻製出大量的皮影影具。

4. 製售影具：可以製作專為出售而製的觀光影人，展現民族特色。

（四） 剪紙卡通

鑑於日本有一種利用影戲的影子，拍攝成影集的「剪紙卡通」戲劇，台灣既有現成的皮影劇團，應該也可以加以運用，為台灣影戲增加更多的演出機會。

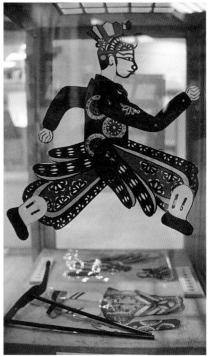

· 改良式紙製影偶（原件）　　· 改良式紙製影偶（成品）

（五）　電視演出

雖然之前的三次
電視錄影，效果不能
令人滿意，但是只要
檢討出其中的缺點，
如同呂訴上的建議，
最基本的方法依然必
須從劇本的改革入
手，然後旁及其他表

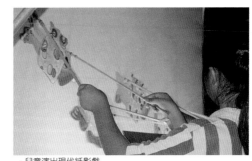

·兒童演出現代紙影戲

演形式的問題。相較於呂氏的看法，柯秀蓮所提出的建言較為具體，
有較清楚的方向及目標可供依循。事實上，這些項目當中的大部分，
在今天已經有相當多的藝人或者影戲愛好者予以實現，諸如劇本、舞
台、製作材料、影偶造型、戲偶大批生產製造等等，都有相當的成績
表現。

就傳統皮影戲團來說，經常受邀演出的「復興閣」及「東華」，
劇本都能視實際需要而加以改編，以迎合觀眾的口味，「東華」更能

·現代紙偶運用於兒童教學（例一）

·現代紙偶運用於兒童教學（例二）

241

· 現代紙偶演出傳統故事

創新劇本，演出前所未有的題材。另外，如「合興」、「永興樂」及
「東華」等團，在年輕一代藝人的接掌下，已經不再固守傳統，紛紛
創新影偶造型。而近年成軍於台北的「華洲園」，不僅影偶造型大異
於前，演出方式亦丕變，不但能在夜晚，也能在白天演出，突破以往
的侷限。除此之外，一些民間的影戲愛好者，則將影戲運用於小學的
教學，並在材料及各種形式上多所改進，例如用厚紙板或透明膠片
等，造型讓學生自由創造，增加其趣味性和簡易性，既保持影戲的原
理，也將之融入現代社會裡，變成家庭中的一種玩具。

至於電視錄影，一些民間文化機構及政府機關都曾對皮影戲做錄影保存工作。隨著錄影次數增多，累積了經驗，藝人們也漸漸熟悉它的方式，多能應付自如，嫻熟而自然的演出，具有良好的呈現效果。

然而，方法是有了，部分的想法也付諸實現了，但皮影戲日漸沒落的情況卻不見有多大的改善，一方面或許是理論與實際有一段距離，實行起來未必做得到；另一方面則是現實社會無情的轉變，畢竟當前功利主義掛帥的社會環境，已經將傳統藝術逐步逼入絕境；加上政府長期對傳統文化的漠視，並未真正用心推行有效的相關政策。如此，數十年的光陰過去了，研究者一再呼籲，方法也不斷提出，卻仍然只是「空想」，未見具體落實。也難怪柯秀蓮對皮影戲發出了無奈的感嘆：

· 現代紙偶演出兒童故事

　　整個社會的輪子跑得太快，跟不上腳步的事物就得遭上淘汰的命運。皮影戲是農業社會的寵兒，卻委屈得無法在工業社會找到棲息之地，雖然，它也在電視上露過面；國際上也小小的引起了人們的注意。但是，我們要了解，這並不是太爲可喜的事情，大部分的人們以看古董、好奇的眼光來看它們；在國外，我們所演出的是〈西遊記〉、是〈濟公傳〉、是〈封神榜〉；故事的神奇性、趣味性大過了演出的技巧、演出的藝術價值。在這裡，筆者無意於提昇皮影戲的藝術性或其價值與任何藝術品相抗衡，也不管皮影戲目前的演出如何爲觀眾詬病，但它確實有過輝煌的時光，傑出的民間藝人也曾費盡心血塑造它們美麗的形態，今天，它們一步一步的趨向沒落，純樸的民間藝人少有與天爭命的個性。可是，我們就該眼睜睜的看著這朵源之於中國的珍貴花，種在我們自己的土地上絕跡嗎？④

　　這是二十多年前的感嘆，今天的情況何嘗不是如此？曾永義教授對於台灣布袋戲現今發展的看法是：「現在社會環境變動很大，要使布袋戲成爲重要的娛樂，重新融入民眾生活，已經不可能了，畢竟時代不一樣了。」曾經風靡整個台灣、轟動所有大街小巷的布袋戲尚且只能有如此的命運，何況是發展範圍更小的皮影戲，當然更不在話下。曾教授對布袋戲所提出的建議是：「我認爲唯一的方法就是走向精緻化，保持布袋戲最傳統的面貌，使其以標本的姿態出現在國際舞台」上。⑤布袋戲有這樣的發展條件，皮影戲自當效法，不過仍有一段相當的距離尚待努力。

·龜兔三代賽跑/「樂樂紙影戲團」提供

　　在各方有心人士及機構積極的推動下，皮影戲雖然走出了一條新路，但是，曾經有過輝煌歲月的傳統皮影戲，卻難尋求後繼的傳人。新的皮影戲無論在材料上及製作的方法上都已相當簡便，傳統方式反而逐漸乏人問津，年輕一輩對影偶造型和劇本創作走的是創新路線，以往保守的形象與劇目已經很難引起共鳴，因而依循著迎合現代人欣賞口味的方向前進。如今傳統影戲雖然被政府視為重要傳統藝術而加以保存，但民間才是其生命成長的活水源頭。皮影戲與其他傳統戲劇一樣，在時代的衝擊下，觀眾的減少與藝人的老化，造成戲劇危機也越來越明顯。

　　對於傳統民間藝術的消失，我們固然感到心痛，卻必須認清事實：若要得到生存的機會，則必須順著時代的潮流做必要的改變，以

符合現代環境的需求。當然，這樣的結果往往喪失原本純粹的風味，甚至變得面目全非。不過我們相信，經過這樣的努力，皮影戲將不會眞正的消失，或許將來我們再也看不到現在傳統皮影的演出，但它將會化身於不同的事物上，或者改變成另一個不同的形貌，卻利用相同的原理，繼續著它的生命。

當前最重要的工作，個人認爲，還是必須從最根本的教育著手，讓學子在年幼時即能接觸瞭解此一文化資產，在生活教育的環境中去認識、學習，如此自小涵養沉浸，皮影戲的藝術自然會根植於下一代的心靈。這之外，要有後續性的鼓勵學藝管道，提供有興趣者鑽研，並得以演出謀生。或許這才是保存與傳承的唯一途徑。

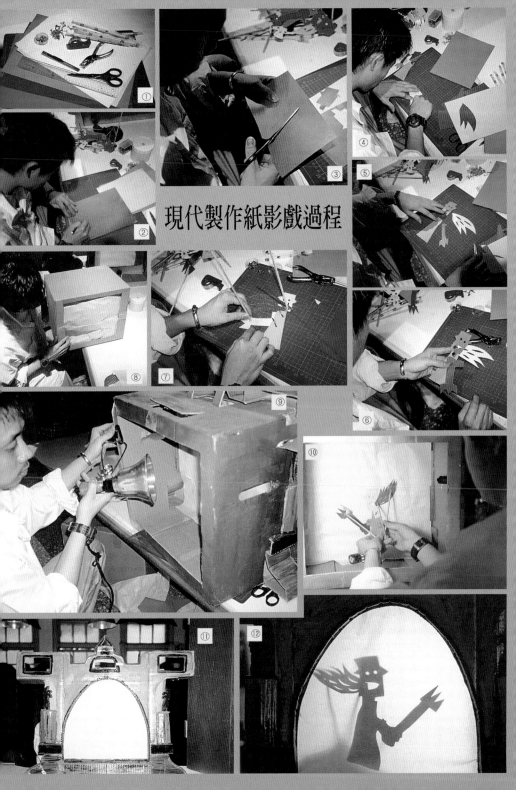

現代製作紙影戲過程

【注釋】

①邱坤良，1997.10，《台灣劇場與文化變遷》，臺原出版社，頁206。

②呂訴上，1961.10，《台灣電影戲劇史・台灣皮猴戲史》，台北，銀華出版社，頁459。

③見柯秀蓮，《台灣皮影戲的技藝與淵源》，頁91～94。筆者據此加以簡化整理，條列出來。

④同③，頁90。

⑤郭端鎮，1995.5.30，〈布袋戲傳藝計畫與傳統布袋戲相關生態之探討〉，收於《民族藝術傳承研討會論文集》，教育部，頁59，評論人曾永義。

壹·專書部分

一、古代典籍：

- 東漢·王充,《漢武故事》,《筆記小說大觀》13編1冊,新興
- 晉·王嘉,《拾遺記》,《筆記小說大觀》13編1冊,新興
- 宋·李昉,1959.1,《太平御覽》,新興
- 宋·洪邁,1960.6,《夷堅志》,新興
- 宋·周密,1969.9,《志雅堂雜鈔》,廣文
- 東漢·王充,1976,《論衡》,台灣中華
- 北齊·顏之推,1976.9,《顏氏家訓》,台灣商務四部叢刊正編
- 唐·段成式,1976.9,《酉陽雜俎》,台灣商務四部叢刊正編
- 明·徐渭,1977.9,《徐文長佚稿》,偉文
- 清·李漁,1977,《閒情偶寄》,廣文
- 晉·葛洪,1980.1,《抱朴子》,台灣中華
- 東漢·許慎,清·段玉裁注,1980.3,《說文解字注》,漢京
- 宋·孟元老,1981.7,《東京夢華錄》,大立
- 宋·吳自牧,1981.7,《夢粱錄》,大立
- 宋·耐得翁,1981.7,《都城紀勝》,大立
- 宋·西湖老人,1981.7,《西湖老人繁盛錄》,大立
- 宋·周密,1981.7,《武林舊事》,大立
- 漢·司馬遷原著,（日）瀧川龜太郎,1981.10,《史記會注考證》,洪氏
- 陳奇猷,1982.8,《韓非子集釋》,華正
- 晉·干寶,1982.9,《搜神記》,里仁
- 清·俞琰選編,1984,《詠物詩選》,四川新華
- 東漢·班固,1984.1,《漢書》,鼎文
- 錢穆,1985.11,《莊子纂箋》,東大
- 清·孫詒讓,1986.10,《定本墨子閒詁》,世界
- 清·曹雪芹,1987.11,《紅樓夢》,桂冠 1989.1,《詩經》,藝文
- 宋·歐陽修等,1992.1,《新唐書》,鼎文
- 明·無名氏,1996.6,《檮杌閑評》,雙笛

二、近人著述：

- 連橫,1920,《台灣通史》,台灣通史社
- 孫楷第,1953.8,《傀儡戲考原》,北京上雜
- 蕭遙天,1957.8,《民間戲劇叢考》,香港南國
- 王曉傳輯,1958,《元明清三代禁毀小說戲曲史料》,作家
- 呂訴上,1961.9,《台灣電影戲劇史》,台北銀華
- 譚戒甫,1964,《墨辯發微》,台北成文
- 1971.6,《台灣省通志》,台灣省文獻委員會
- 臺靜農編,1974.5,《百種詩話類編》,台北藝文
- 周貽白,1978.8,《中國戲劇發展史》,僶勉
- 邱坤良,1979.9,《民間戲曲散記》,時報
- 周貽白,1982.5,《周貽白戲劇論文選》,湖南人民
- 董每戡,1983.1,《說劇》,北京人民文學
- 任半塘,1984,《唐戲弄》,上海古籍
- 唐文標,1984.5,《中國古代戲劇史稿》,聯經
- 張庚·郭漢城,1985.12,《中國戲曲通史》,丹青
- 劉念茲,1986.11,《南戲新證》,北京中華
- 曹本冶,1987.10,《香港的木偶皮影戲及其源流》,香港博物館
- 崔永平,1987.11,《怎樣演皮影戲》,中國戲劇
- 無名氏,1987.12,《七十二行祖師爺》,台北木鐸
- 曾永義,1988.4,《詩歌與戲曲》,台北聯經
- 王嵩山,1988.5,《扮仙與作戲》,稻香
- 李昌敏,1989.5,《中國民間傀儡藝術》,江西教育
- 張紫晨,1989.7,《中國民間小戲》,浙江教育
- 1989.11,《中國大百科全書「戲劇」卷》,中國大百科全書
- 魯迅,1989.12,《中國小說史略》,谷風
- 林勃仲·劉還月,1990.10,《變遷中的台閩戲曲與文化》,臺原
- 葉長海,1990.12,《戲劇發生與生態》,駱駝
- 秦振安,1991.1,《中國皮影戲之主流——灤州影》,台灣省立博物館
- 劉榮德·石玉琢,1991.5,《樂亭影戲音樂概論》,人民音樂

○ 陳正之，1991.6，《掌中功名——台灣的傳統偶戲》，台灣省政府新聞處

○ 劉還月，1991.9，《瘖啞鶴鳴》，時報

○ 陳鄭炫，1991.10，《皮影戲雜談》，漳州地方志編委會漳州歷史學會

○ 江玉祥，1992.2，《中國影戲》，四川人民

○ 邱坤良，1992.6，《日治時期台灣戲劇之研究》，自立晚報

○ 丁言昭，1992.8，《中國木偶史》，上海學林

○ 彭世獎，1992.9，《潮汕風物談》，香港中華

○ 林淳鈞，1993.1，《潮劇聞見錄》，廣東中山大學

○ 王國維，1993.9，《宋元戲曲考》，台北里仁

○ 吳瀛濤，1994.5，《台灣民俗》，眾文

○ 石光生，1994.8，《高雄縣立文化中心皮影戲館籌建專輯》，高雄縣立文化中心

○ 鄭傳寅，1995.4，《中國戲曲文化概論》，志一

○ 石光生，1995.4，《重要民族藝術藝師生命史——皮影戲張德成藝師》，教育部

○ 山崎繁樹、野上矯介，1995.8，《1600～1930台灣史》，武陵

○ 潮州地方志編委會，1995.8，《潮州市志》，廣東人民

○ 片岡巖、陳金田譯，1996.9，《台灣風俗志》，眾文

○ 陳處世，1996.9，《影偶之美》，高雄縣立文化中心

○ 曾永義，1997.3，《論說戲曲》，聯經

○ 黃春秀，1997.3，《布袋戲藝術美的研究》，文史哲

○ 邱坤良，1997.10，《台灣劇場與文化變遷》，臺原

貳·期刊論文部分

一、單篇論文：

○ 顧頡剛，1934.8，〈灤州影戲〉，《文學》2卷6期

○ 1981.1，〈灤州影戲〉，《民俗曲藝》3期

○ 王永載，1940.11，〈潮州民間戲劇概觀〉，《廣東文物》卷八，上海書店

○ 許克明，1941.3，〈暹邏皮戲研究〉，《中原刊》1卷3期

○ 呂訴上，1943.9，〈皮猴戲的沿革與台灣〉，《台灣文化》3卷7期

○ 陳石銘，1947.5，〈亞洲各國的皮影戲〉，《亞洲世紀》創刊號

○ 張望，1949.1，〈皮影子研究初步〉，《生活雜誌》1卷6期

○ 孫楷第，1952，〈近代戲曲原出宋傀儡戲影戲考〉，《傀儡戲考原》，上海上雜出版社

○ 齊如山，1953.6，〈談皮人影戲〉，《暢流》7卷9期

○ 齊如山，1953.8，〈談皮簧與皮人影的關係〉，《暢流》7卷12期

○ 蕭遙天，1957.8，〈紙影戲〉，《民間戲劇叢考》，香港南國出版社

○ 呂訴上，1958，〈台灣皮猴戲考〉，《台北文物》6卷4期

○ 野人，1959.8，〈談皮影戲〉，《台灣風物》9卷2期

○ 呂訴上，1961.9，〈台灣皮猴戲史〉，《台灣電影戲劇史》，台北銀華出版社

○ 聯合廣播週刊，1962.1，〈民間藝術皮影戲〉，《聯合廣播週刊》21期

○ 林今開，1963.2，〈急待搶救的台灣皮影戲〉，《文興》64期

○ 世界畫刊，1965.6，〈民間藝術之一：皮影戲〉，《世界畫刊》212期

○ 呂訴上，1967.6，〈台灣皮猴戲的發展〉，《台灣風物》17卷3期

○ 呂訴上，1969.7，〈台灣皮猴戲的研究〉，《戲劇學報》1期

○ 鮑嘉麗，1974.3，〈印尼的皮影世界〉，《幼獅月刊》39卷2期

○ 楊璉，1974.4，〈傀儡戲與影戲綜述〉，《中華文化復興月刊》7卷4期

○ 莫華，1976.，〈中國民間的戲曲藝術皮影戲〉，《幼獅美術》43卷5期

○ 曾培堯，1976，〈台灣的皮影戲〉，《海外學人》52期

○ 沈平山，1977.6，〈借燈取影——傳統民間的皮影戲〉，《雄獅美術》76期

○ 劉道平，〈牽一線而動全身——最富藝術價值的

戲劇「皮影」〉，《國魂》398 期

○ 宋世昌，1978.1，〈家鄉的皮影戲〉，
《山西文獻》11 期

○ 柯秀蓮，1979.3，〈皮影戲的藝術形式及其價
值〉，《華岡博物館館刊》5 期

○ 李安寧，1979.8，〈皮影戲學徒七十天〉，
《家庭月刊》35 期

○ 齊如山，1979.12，〈談皮人影戲出國〉，
《齊如山全集》（七），聯經出版社

○ 齊如山，1979.12，〈皮人影的種類〉，
《齊如山全集》（七），聯經出版社

○ 張新芳，1979.12，〈淺談傀儡戲與皮影戲〉，
《國立歷史博物館館刊》，10 期

○ 曾石南，1980.2，〈皮影戲〉，《台南畫刊》

○ 曾培堯，1980.5，〈皮影戲——訪問高雄東華
皮影劇團〉，《藝術家》，60 期

○ 徐世雄，1980.6，〈大家來關心皮影戲〉，
《綜合月刊》139 期

○ 阮昌銳，1980.8，〈馬來的皮影戲〉，《藝術家》
63 期

○ 王杰謀，1980.11，〈漫談我國的皮影戲〉，
《暢流》62 卷 6 期

○ Jo Humphery（詹百翔譯），1981.1，〈中國皮
影戲〉，《民俗曲藝》3 期

○ 民俗曲藝編輯部，1981.1，〈施博爾手藏台灣
皮影戲劇本〉，《民俗曲藝》3 期

○ 邱坤良，1981.1，〈台灣的皮影戲〉，
《民俗曲藝》3 期

○ 美哉中華編輯部，1981.6，〈皮影藝術的再出
發〉，《美哉中華》

○ 幼　梅，1981.2，〈皮影戲，我們學會了〉，
《民俗曲藝》4 期

○ 方朱憲，1981.2，〈漫談兒童皮影與皮影教學
研究〉，《民俗曲藝》4 期

○ 吳亞梅，1981.2，〈弄影記〉，《民俗曲藝》4 期

○ 陳光華，1981.2，〈絹印皮影偶製作之應用〉，
《民俗曲藝》4 期

○ 雷　驤，1981.2，〈向業餘的皮影藝人們致敬〉
，《民俗曲藝》4 期

○ 趙文藝，1981.2，〈影戲與青少年娛樂〉，
《民俗曲藝》4 期

○ 劉宗銘，1981.2，〈趣味漫畫故事運用於皮影
戲〉，《民俗曲藝》4 期

○ 邱坤良，1981.5，〈皮影戲的再生緣〉，《民俗
曲藝》7 期

○ 鄭凱麗，1981.6，〈皮皮影子劇團的誕生〉，
《民俗曲藝》8 期

○ 林宏隆，1982.1，〈一位民間技藝大師的消逝
——敬悼張命首先生〉，《民俗曲藝》13 期

○ 陳處世，1982.1，〈紙影戲的製作與表演〉，
《國教天地》45 期

○ 周貽白，1982.5，〈中國戲劇與傀儡戲影戲〉，
《周貽白戲劇論選》，湖南人民出版社

○ 陳處世，1983.1，〈我為何要研究並推廣兒童
紙影戲〉，《雄獅美術》143 期

○ 董每戡，1983.1，〈說"影"〉，《說劇》，
人民文學出版社

○ 宋世昌，1983.7，〈山西省的皮影戲〉，
《中華文化復興月刊》16 卷 7 期

○ 顧頡剛，1983.8，〈中國影戲略使及其現狀〉，
《文史》第十九輯，北京中華書局

○ 民俗曲藝編輯部，1983.10，〈皮影戲〉，
《民俗曲藝》26 期

○ 吳天泰，1983.12，〈傳統皮影戲與紙傘的保存
與發揚〉，《中國民間傳統技藝與技能調查研究》
第三年報告書，教育部社教司、台大人類學系

○ 吳天泰，1984.3，〈中國皮影戲的認識〉，
《民俗曲藝》28 期

○ 民俗曲藝編輯部，1984.9，〈讓民俗技藝進入
大課程——東海美術系皮影偶團〉，《民俗曲藝》
31 期

○ 高　澤，1985.8，〈皮影戲舊錄〉，《當代戲劇》

○ 曾國貞，1985.9，〈十指乾坤——訪弄影人
張天寶先生〉，《民俗曲藝》37 期

○ 郭光郎，1985，《台灣皮猴戲》，高雄縣政府教
育局

○ 雄鋒雜誌，1987.5，〈皮影巨人——一代宗師
張德成〉，《雄鋒雜誌》89 期

○ Marie Ernouf（龍彩雲譯），1988.2，〈喀拉拉
的不眠之夜〉，《世界地理雜誌》11 卷 6 期

○ Jeremy Allan，1988.7，〈皮影戲栩栩如生〉，
《讀者文摘》

◇ 曹振峰，1989.3，〈中國的皮影藝術〉，《中國民間美術全集》12

◇ 張茂才，1989.3，〈陝西戲與皮影造型藝術〉，《中國民間美術全集》12

◇ 張伯媛，1989.3，〈幽燕奇葩——唐山皮影述略〉，《中國民間美術全集》12

◇ 劉德山，1989.3，〈中國早期皮影戲臉譜的造型藝術〉，《中國民間美術全集》12

◇ 孫建君，1989.3，〈木偶與皮影研究的文化學意義〉《中國民間美術全集》12

◇ 王連海，1989.3，〈中國木偶源流考〉，《中國民間美術全集》12

◇ 中國大百科全書《戲劇》編輯委員會，1989.11，〈皮影戲〉，《中國大百科全書》「戲劇」卷，中國大百科全書出版社

◇ 宇野小次郎，1990.7，〈皮影戲〉，《民俗台灣》，第五輯台北武陵出版社

◇ 阮昌銳，1990.9，〈皮影戲〉，《華文世界》57 期

◇ 東 河，1990.12，〈我國民間戲曲藝術皮影戲〉，《今日經濟》280 期

◇ 楊興祥，1991.1，〈紙影〉，《潮州藝粹》

◇ 劉還月，1991.9，〈虛微清淒皮影夢：許福能和他的皮影們〉，《瘖啞鶴鳴》，時報出版公司

◇ 王今棟，1992.9，〈河南皮影〉，《民俗曲藝》80 期

◇ 彭世獎，1992.9，〈紙影戲〉，《潮汕風物談》，香港中華書局

◇ 漢生雜誌，1992，〈陝西東路——華縣皮影〉，《漢生雜誌》

◇ 李鑑棕，1993.1，〈四川影戲芻議〉，《民俗曲藝》81 期

◇ 曹占梅，1993.1，〈新發現的古代木偶影戲史料〉，《民俗曲藝》81 期

◇ 林明體，1993.10，〈潮州紙影〉，《嶺南民間百藝》

◇ 廖 奔，1996，〈傀儡戲略史〉（二影戲），《民族藝術》第 4 期

◇ 蔡啓章，1996.5，〈訪問許福能先生紀錄〉（皮影戲）〈訪問張德成先生紀錄〉（皮影戲），《傳統技藝匠師採訪錄》第二輯，台灣省文獻委員會

◇ 易俊傑，1996.7，〈歷史悠久的中國影戲〉，《歷史月刊》102 期

◇ 曾永義，1997.4，〈也談「南戲」的名稱、淵源、形成和流播〉

◇ 蔡瀚毅，1997.1，〈影中傳奇——皮影戲〉，《鄉城生活雜誌》

◇ 曾永義，〈閩台戲曲述略及其傳承關係〉

◇ 吳 佩，1997.2，〈操偶又弄影的家庭——華洲園布袋／皮影戲團〉，《表演藝術》51 期

二、學位論文：

◇ 柯秀蓮，1976.6，《台灣皮影戲的技藝與淵源》，文化大學藝術研究所碩士論文

◇ 吳天泰，1983.6，《台灣皮影戲劇本的文化分析》，台灣大學人類學研究所碩士論文

◇ 陳憶蘇，1992.7，《復興閣皮影戲劇本研究》，成功大學歷史語言研究所碩士論文

台灣民俗藝術⑦

台灣皮影戲

著者	邱 一 峰
圖片提供	東 華 皮 影 戲 團 、 唐 山 市 皮 影 劇 團
	復 興 閣 皮 影 戲 團 、 樂 樂 紙 影 戲 團
	陳 處 世 、 高 雄 縣 政 府 文 化 局
顧問	財 團 法 人 中 華 民 俗 藝 術 基 金 會
總策畫	林 明 德
編輯	洪 淑 珍 、 蕭 嘉 玲
內頁設計	彭 春 珠

發行人	陳 銘 民
發行所	晨星出版有限公司
	台中市 407 工業區 30 路 1 號
	TEL:(04)23595820　FAX:(04)23597123
	E-mail:service@morning-star.com.tw
	http://www.morning-star.com.tw
	郵政劃撥：22326758
	行政院新聞局局版台業字第 2500 號
法律顧問	甘 龍 強 律師
製作	知文企業（股）公司　TEL:(04)23581803
初版	西元 2003 年 3 月 30 日

總經銷	知己實業股份有限公司
	〈台北公司〉台北市 106 羅斯福路二段 79 號 4F 之 9
	TEL:(02)23672044　FAX:(02)23635741
	〈台中公司〉台中市 407 工業區 30 路 1 號
	TEL:(04)23595819　FAX:(04)23597123

定價 390 元
（缺頁或破損的書，請寄回更換）
ISBN 957-455-389-2
Published by Morning StarPublishing Inc.
Printed in Taiwan

國家圖書館出版品預行編目資料

臺灣皮影戲／邱一峰著 . － －初版 . － －臺中市：
晨星，2003〔民 92〕
面； 公分 . － －（臺灣民俗藝術；7）

ISBN 957-455-389-2（平裝）

1. 影子戲

986.8 92001106

廣告回函
台灣中區郵政管理局
登記證第 267 號
免貼郵票

407
台中市工業區 30 路 1 號
晨星出版有限公司

------- 請沿虛線摺下裝訂，謝謝！ -------

更方便的購書方式：

(1)**信用卡訂購**　填妥「信用卡訂購單」，傳真或郵寄至本公司。

(2)**郵 政 劃 撥**　帳戶：晨星出版有限公司　　帳號：22326758
在通信欄中填明叢書編號、書名及數量即可。

(3)**通 信 訂 購**　填妥訂購人姓名、地址及購買明細資料，連同支

◉購買 1 本以上 9 折，5 本以上 85 折，10 本以上 8 折優待。

◉訂購 3 本以下如需掛號請另付掛號費 30 元。

◉服務專線：(04)23595819-231　FAX ：(04)23597123

◉網　　　址：http://www.morning-star.com.tw

◆讀者回函卡◆

讀者資料：

姓名：＿＿＿＿＿＿＿＿＿　　性別：□ 男　□ 女

生日：　／　　／　　　　身分證字號：＿＿＿＿＿＿＿＿＿

地址：□□□＿＿＿＿＿＿＿＿＿＿＿＿＿＿＿＿＿＿＿＿＿

聯絡電話：　　　　　　（公司）　　　　　　　（家中）

E-mail ＿＿＿＿＿＿＿＿＿＿＿＿＿＿＿＿＿＿＿＿＿＿＿

職業：□ 學生　　　□ 教師　　　□ 內勤職員　□ 家庭主婦
　　　□ SOHO 族　□ 企業主管　□ 服務業　　□ 製造業
　　　□ 醫藥護理　□ 軍警　　　□ 資訊業　　□ 銷售業務
　　　□ 其他＿＿＿＿＿＿＿＿＿＿＿＿

購買書名：＿＿＿＿＿＿＿＿＿＿＿＿＿＿＿＿＿＿＿＿＿

您從哪裡得知本書：□ 書店　□ 報紙廣告　□ 雜誌廣告　□ 親友介紹
□ 海報　　□ 廣播　　□ 其他：＿＿＿＿＿＿＿＿＿

您對本書評價：（請填代號 1. 非常滿意　2. 滿意　3. 尚可　4. 再改進）

封面設計＿＿＿＿＿＿版面編排＿＿＿＿＿內容＿＿＿＿＿文／譯筆＿＿＿＿

您的閱讀嗜好：
□ 哲學　　□ 心理學　□ 宗教　　□ 自然生態　□ 流行趨勢　□ 醫療保健
□ 財經企管　□ 史地　　□ 傳記　　□ 文學　　　□ 散文　　□ 原住民
□ 小說　　□ 親子叢書　□ 休閒旅遊　□ 其他＿＿＿＿＿＿＿＿＿＿

信用卡訂購單（要購書的讀者請填以下資料）

書　　名	數　量	金　額	書　　名	數　量	金　額

□ VISA　　□ JCB　　□萬事達卡　　□運通卡　　□聯合信用卡

●卡號：＿＿＿＿＿＿＿＿　　●信用卡有效期限：＿＿＿＿年＿＿＿＿月

●訂購總金額：＿＿＿＿＿＿＿元　●身分證字號：＿＿＿＿＿＿＿＿

●持卡人簽名：＿＿＿＿＿＿＿＿＿（與信用卡簽名同）

●訂購日期：＿＿＿＿年＿＿＿＿月＿＿＿＿日

填妥本單請直接郵寄回本社或傳真(04)23597123